感覺不被愛的時候，就畫一棵樹吧！

跟著心理學博士畫樹木圖解讀內心世界

嚴文華——著

前言

親愛的讀者，歡迎來到心理學這個深邃的世界。在這個世界裡，我們會走進一座迷人的植物園，請停留在屬於你自己的那棵樹前，這棵樹是你內在心理世界外化成樹的形象。透過圖畫心理這個「神奇」的工具，透過樹的形象，你將有機會看到它對你生命歷程的鏡映，了解自己的人格特徵，了解自己的生命能量狀態，了解自己在當下生命發展階段所面臨的最重要的議題。

透過閱讀本書，你可以了解樹木人格圖這項技術，並且用在自己身上，幫助自己做自我分析、自我探索和自我整合。當你熟練地掌握這項工具後，就有機會透過他人的樹木人格圖，深入了解對方。

樹木圖有不同的名稱，包括樹木人格圖、畫樹測試、畫樹測驗等。在本書中，為了簡單起見，我們稱其為「樹木圖」。樹木圖是請人們在 A4 紙上用鉛筆畫一棵樹，然後由經過訓練的心理學工作者根據當事人畫出的這棵樹，對其心理狀況進行評估。

圖畫技術有很多不同的主題，如自畫像、房—樹—人、家庭動態圖、心理魔法壺、雨中人等，我之所以選擇從樹木圖開始介紹圖畫技術，有以下五點考量：第一，樹木圖是目前發展得最為成熟的圖畫心理工具，它不僅被大量應用，更重要的是，有具體的實證研究提供強而有力的支援；第二，樹木圖是元素單一的圖畫工具，像房—樹—人包含三種基本元素，解讀起來便更複雜；第三，樹木圖的操作比人物畫像更簡單，在多年的實踐經驗中，我發現，

對任何年齡的群體來說，讓其畫人物像都不是一件容易的事情；第四，雖然樹木圖的操作簡單，但它的心理學含義非常豐富，樹的成長在各方面都可以用來比喻人的生命發展，從簡單的樹木圖中可以解讀出豐富的人生；第五，樹木圖在各個領域得到廣泛的應用，適用於各種群體。例如，可以用它作心理測試，或作為選拔人才的工具；在心理諮商中，樹木圖也是與來訪者溝通很好的媒介；此外還可以用作個人成長的工具等等。

樹木圖主要運用投射技術實現以上各種功能。在本書中，我會邀請你畫出自己的樹木圖，這棵樹就是你的內在世界外化成自然界中的樹的形象。你的內在世界本來是無形而深不可測的，真實面目無法被瞥見，但透過你的圖畫，它以有形、質樸、具體、真實的形象展現在你的面前。閱讀本書後，你可以從樹木的形狀和位置、圖畫的大小、繪畫的筆觸和線條，以及畫中的環境和附屬物等角度解讀自己畫的樹木圖，讀出圖畫的象徵性含義，從而更深入地了解自己。

本書的寫作遵循由淺入深、由部分到整體的邏輯思路，同時包含多幅圖畫，所以在閱讀文字的同時，你也可以結合這些圖畫來理解。全書分為四大模組。

在第一模組中，我會介紹樹木圖的操作、樹木圖的基本原理和基本功能，以及操作時的注意事項。

在第二模組中，我會以從局部到整體的方式介紹樹木圖的解讀要點。先評估畫面的大小、樹在畫面上的位置、繪畫的筆觸和線條，以及樹的種類等，然後對一棵樹按從下往上的順序依次局部解讀，從樹根、樹幹、樹枝、樹冠到樹葉，最後再解讀附屬物和環境。當然，我也會對作畫過程進行解讀，同時還會提醒讀者注意在解讀過程中應遵守的倫理守則。也請

讀者在閱讀的過程中自我反思：你能從自己的圖畫中讀出什麼？

在第三模組中，我會介紹如何透過樹木圖實現自我成長，幫助讀者學習從整體解讀圖畫；另一方面，每解讀完一張圖畫，我希望讀者根據指導語創作一幅新的圖畫。如此一來，透過畫樹和反思，你便可以實現自我成長。透過與樹的對話，你將有機會感受自己生命能量的流動：樹根在地下與大地母親緊密相依，吸收樹木成長所需要的養分；樹幹和樹枝源源不斷地將這些養分輸送向各部分；在枝頭，每一片樹葉都在進行光合作用；整棵大樹根深葉茂，生機盎然。藉助這樣的意象，你就有機會整合自己的內在世界，讓自己的生命能量不再被禁錮，而是健康地流動起來。

在第四模組中，我會介紹樹木圖的其他操作方式。樹木圖只是圖畫心理技術中的一個分支，根據活動目標、對象特點、擁有的時間和空間及材料資源等，還有很多有創意的操作方式。例如畫彩色的樹、兩人一起畫樹、團隊合作畫樹、畫家庭樹、畫四季的樹，甚至拓展到畫不同的植物。所有這些有趣的部分，我都會在第四模組中加以介紹。

在寫作本書時，我同時考慮了三條技術路線。第一條是圖畫心理技術。圖畫心理是本書的立足點，所以書中內容會圍繞樹木圖展開，尤其著重於如何解讀樹木圖、如何利用樹木圖促進自我成長。

第二條是心理諮商技術。圖畫技術屬於表達性藝術治療的一個分支，而表達性藝術治療則屬於心理治療／心理諮商（以下簡稱「心理諮商」）大家族的分支，所以本書對圖畫的解讀也運用了心理諮商的相關理論，包括精神分析和其他一些心理諮商的理論與技術。我還會特別強調一點——心理諮商的專業規範和倫理，這一點可以幫助學習這門技術的你成為一個

有心理學專業素養的人。

第三條是自我觀察和自我反思技術。反思能力可以使人們更清楚地了解自己，從而改變自己的行為。那麼我們該如何進行自我觀察、提高自己的反思能力呢？透過圖畫進行反思，是我在多年培訓心理諮商師的實踐中總結出來的、非常重要的一種方法。在本書中，我會邀請你畫一些主題畫出自己的圖畫，透過體驗式的閱讀，讓你和自己的情感產生真正的聯結，這樣一來，你便不是機械式地記憶書中的知識，而是用整個身心在體驗。我會運用各種方式幫助你進行觀察和反思，如提出一些結構化的問題等。學習樹木圖，首先要將技術用在自己的身上，只有對自己有用的技術，才有可能用在他人身上。

所以，圖畫心理技術、心理諮商技術、自我觀察和自我反思技術構成了本書的三條主線。

期待在圖畫心理的迷人植物園中，你能放慢匆忙的腳步，找到自己那棵生命之樹，為它駐足停留，對它細細凝視，聆聽它要告訴你的生命密語，讓自己的生命從此有樹相依，增強生命的確定感和穩定感。

操作和溝通之前的基本原則／溝通過程中的基本原則

第 2 模組　解讀樹木圖

Tree

1

第 1 模組
認識樹木人格圖

1.
圖畫心理技術大家族

本章將介紹四項內容：圖畫技術大家族的成員、發展歷史、不同的理論取向，並邀請你畫出自己的第一張樹木圖。

樹木圖及圖畫家族

樹木圖屬於圖畫心理技術的一種，而圖畫心理技術的種類非常豐富。在學習樹木圖前，讓我們先了解圖畫心理技術的種類。

按照不同的標準，圖畫心理技術有不同的分類。

從給予刺激的形式區分，可以分為給予圖片和給予指導語兩種類型。羅夏墨跡測試和主題統覺測試便屬於給予圖片的類型。這些測試的方法是呈現一些圖片給當事人，讓他根據圖片說出自己看到的形狀或內容，或者根據圖片講述一個故事。所有圖片都是經過精心挑選的、標準化的圖片，看上去都模棱兩可，所以當事人可能會有各種反應。例

如，同樣一幅圖畫，有人看到的是蝴蝶，有人看到的卻是蝙蝠，還有人看到的是跳舞的人。受過專業訓練的心理學工作者會把被測試者的所有反應都記錄下來，並根據這些反應分析其心理特徵。此外，還有一種類型是給予指導語，讓作畫者自己創作圖畫，樹木圖就屬於這種類型。

在作畫者自己創作圖畫這個大類裡，按主題的有無，又可以分為命題圖畫和自由圖畫。命題圖畫就是給定具體的題目，如「請畫一個人」、「請畫一位異性」、「請畫出房—樹—人」（圖1-1）。自由圖畫則是不設任何限制，作畫者想畫什麼就畫什麼，塗鴉就屬於這種類型。而樹木圖顯然屬於一種命題圖畫。

而按完形和非完形，則可以分為完形圖畫和非完形圖畫。完形圖畫就是在給定圖案的基礎上完成圖畫，如提供一個圓形讓當事人增加圖案；非完形圖畫則是除完形圖畫外的圖畫，樹木圖就屬於後者。

按指導語的結構化程度，可以分為完全沒有結構和非常結構化，塗鴉屬於前者，沒有具體的要求，如圖1-2所示，就是一張自由作畫的作品。風景構成法屬於後者，需要完全根

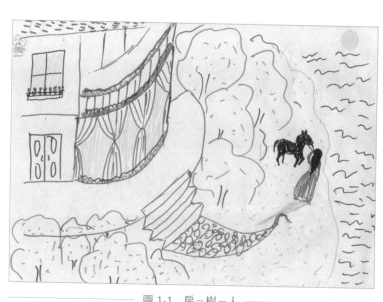

圖1-1　房—樹—人

016

據指導語的內容和順序來畫，樹木圖則介於兩者之間。

從圖畫數量方面分類，可以分為單幅畫和多幅畫。在大多數情況下，樹木圖是單幅畫，但根據需要，也可以發展為由多幅畫組成的系列畫，如法國心理學家斯托勒發展出來的連續畫四棵樹的技法（Stora, 1963）。而像心理魔法壺就是多幅畫，或者稱為系列畫，因為作畫者需要畫六幅畫（圖1-3）。系列畫能夠幫助人們就某一主題進行更深入的探索。

從作畫者的人數來看，除了自己一個人作畫外，還可以幾個人一起作畫。本書的樹木圖是由一個人獨立完成的，故稱作單人畫。而由兩人或多人合作所作的畫就是多人畫，如

圖 1-2　塗鴉作品

兩人或多人一起畫七格畫、九格畫等。多人圖畫還有一種形式是家庭成員一起作畫，其中既有每個人獨立畫的圖畫，也有全家人一起畫的同一張畫（Landgarten, 1981）。

根據作畫者年齡的不同，則可以分為兒童圖畫和成人圖畫。因為學者們發現，與成人圖畫相比，兒童圖畫具有鮮明的特點，藝術特徵、內容和複雜性受其年齡影響（Lowenfeld, Britain, 1987），所以需要分別進行研究。在圖畫心理的發展史上，對兒童圖畫的研究還早於對成人圖畫的研究。

從目標和用法的角度而言，有時我們把圖畫作為一種心理測驗工具，透過它來了解當事人的心理狀態，如

圖 1-3　心理魔法壺

畫人、畫樹、畫家庭動態圖等。還有一些圖畫可以用來建立關係、放鬆心情或者熱身，如團隊作畫、自由塗鴉等。

除了以上提到的圖畫類型，還有對圖畫技術的創意性使用。例如圖畫和諮商技術結合，像是溫尼科特發展出的「塗鴉遊戲」（Squiggle Game）──在諮商中，諮商師和來訪者可以輪流畫畫，透過圖畫更深刻地理解孩子（溫尼科特，二〇一六）；又或者在諮商中邊畫畫邊講故事，非言語和言語的部分同時進行。此外，還可以使用黏貼畫，或者黏貼與繪畫結合；可以與心理劇結合，如透過作畫熱身、選出主角等；可以與音樂結合，如用音樂作為刺激，根據聽到的音樂產生圖畫作品，或者畫完之後演奏音樂；

樹木圖的歷史

讓我們先了解一下樹木圖的前世今生。第一個運用畫樹進行測驗的人是埃米爾・賈克（Emil Jucker）。他是瑞士的職業顧問，從二十世紀二〇年代開始，便把畫樹測驗應用於臨床診斷上。他對各種文化史和神話進行了長期的研究，經過深思熟慮，才發展出畫樹測驗，並且在職業指導中開始實踐。

而第一個系統性地運用畫樹測驗並把它整理成書的人，則是瑞士心理學家查理斯・科赫（Charles Koch）。科赫在一九四九年出版了一本德語版的《畫樹測驗》，在這本書裡，他不僅介紹了畫樹測驗的標準指導語，且呈現七十種關於樹根、樹幹、樹冠和果實的特徵，解讀了這些特徵所象徵的人格含義，可謂圖文並茂。這本書只有八十八頁，是一本非常薄的小冊子。當時他的分析所運用的原理主要是筆跡學，而由於他缺乏寫作經驗，所以全書的邏輯不夠清晰，書中的一些結論也顯得比較武斷，亦即他並沒有講述推理過程，就直接給出了結論，所以這本書當時並沒有引起很多人的重視。該書後續又修訂了兩次，一九五七年出版的第三版有兩百五十八頁，在當時算是一本較厚的書了。在修訂過程中，他對全書的邏輯也進

可以與舞動治療結合，例如先畫畫，之後用身體動作把圖畫表達出來，或者先舞動熱身，隨著身體的擺動，讓手中的筆自然地在紙上留下痕跡，這就形成了塗鴉作品（Kwiatkowska, 1978）。圖畫技術可以激發無限的創意，一旦掌握了它，你就會發現一個新的世界。你可以根據自己的目標、對象、資源等，決定如何使用圖畫技術。

行了調整，使其變得更加清晰，唯一不變的是依舊為德文版。這本書在出版後很長一段時間裡都沒有引起太多人的注意。

美國心理學家約翰‧巴克（John Buck）是第一個系統性地運用房—樹—人（以下簡稱為房樹人）測試的學者。他實踐該方法十多年之後，在一九四八年發表了第一篇關於房樹人的論文，同年又發表了其他兩篇。一九六六年，這些相關的論文被彙集成書，是大家現在熟知的房樹人測試最主要的一部早期著作。在巴克的研究中，房樹人包含三個基本要素，即房屋、樹木、人，所以比樹木圖更為複雜。

樹木圖的理論取向

介紹了樹木圖在圖畫技術大家族中的位置之後，我還想介紹一下本書的理論方向。藝術治療有很多種不同的理論取向，在這裡我不特別展開討論。透過自己的實踐經驗，我總結出樹木圖的三種取向：測驗取向、諮商取向和個人成長取向。

當我們說「樹木測驗」時，這就是一種測驗取向，它是指把畫樹作為一種測驗工具，按照一定的標準，對人們所畫的樹木圖進行系統性的評估分析，判斷當事人的人格或心理狀況，這是第一種取向。

第二種取向我稱為諮商取向。它是指在心理諮商過程中，把樹木圖作為溝通的媒介，諮商師透過樹木圖可以更了解當事人的內在世界，也可以透過對樹木圖的探討與來訪者建立更好的諮訪關係。

第三種取向是成長取向。它是指把樹木圖作為了解自我的工具，透過樹木圖可以更了解自我的內在世界，並且在此基礎上，解讀自己生命發展過程中的重要密碼，擁有更清晰的自我意識。本書採用的就是第三種取向。

除此之外，有人可能對樹木圖與常見的房樹人之間是否具有關聯感興趣。房樹人也是圖畫心理技術的一種，但它包含了三個基本要素，即房屋、樹木、人，所以它比樹木圖更為複雜。學習樹木圖可以成為學習房樹人技術的前導，掌握了樹木圖這項工具，可以幫人們更了解房樹人這項工具。從某種意義上來說，本書包含圖畫心理的基本內容，所以讀者一旦了解書中介紹的樹木圖，對於其他圖畫心理技術，就都會有一種豁然開朗的感覺。

到目前為止，樹木圖是發展最成熟的圖畫心理工具之一，不僅有大量相關的實證研究支持，還在各個領域得到廣泛應用：在心理測試領域，它被用於了解人們的人格特徵，也被用於選拔人才，但很少作為單獨的測試工具使用，而是和其他人格測試工具一起運用；在個人成長領域，它被用於心理諮商領域，它被用於個人諮商、家庭諮商和團體諮商中；在個人成長領域，它被用於幫助個體更深入地了解自我。樹木圖在針對特定群體的應用中也很普遍，如對特殊教育的人群、醫院的病人、參加培訓的人等。

成長 · 操作

你的第一幅樹木圖

看完上述介紹，我想邀請你畫出自己的第一張樹木圖。在尚未閱讀後面的理論之前，你畫出來的樹木圖會更加純粹和真實，如果讀完後面的內容再畫，你便可能受到所讀訊息的干擾。而且，就學習的順序而言，現在畫出自己的樹木圖，你就有機會一邊閱讀，一邊解讀自己的畫作。

請你先準備好 A4 大小的白紙、4B 鉛筆和橡皮擦。4B 鉛筆在紙上留下的痕跡會比較清晰，所以作畫時不需要用很大的力氣。

另外，你需要在安靜而不受打擾的空間內，讓自己的情緒處於平靜狀態後再作畫。然後，請根據下面的指導語作畫：請你在豎著的 A4 紙上畫一棵樹，你想怎麼畫都可以。也請記錄自己開始作畫和完成的時間。

我會建議你買一冊 A4 大小的素描本，在紙的正面作畫，在背面回答問題或者寫下你的反思，並記下每一次作畫的日期。本書的第三模組還會介紹更多主題的圖畫，第四模組則會介紹樹木圖的其他運用方法，你可以把它們都畫下來。這樣一來，閱讀完本書，你就擁有了一本自己的樹木圖畫成長日記，這將是你個人非常寶貴的一項紀錄。如果你只是隨手畫在一張紙上，圖畫就很容易散落或丟失，當你想回顧整個成長過程時，就不容易找到。

2.
樹木圖的指導語和基本操作

畫樹木圖的準備工作

相信你已經完成了自己的第一幅樹木人格圖。如果你還沒有完成，建議先停止閱讀，畫完之後再繼續，這樣能確保你的圖畫不受下面內容的影響，成為一幅比較純粹的、能夠反映你真實狀況的樹木圖。

首先，我們來了解要做的準備工作。前文已經講過，需要一張 A4 白紙、一支鉛筆（最好是 4B 的），還有一塊橡皮擦。

但在實際操作中，大家作畫很容易採用規範外的材料。例如從筆記本上隨便撕一張紙就開始作畫，或者使用不是 A4 大小的紙，又或者用水筆或圓珠筆作畫，這些都有其弊端。

規範的施測材料是 A4 白紙，因為長寬已固定，這樣更便於我們觀察圖畫的內

容。如果紙上原本就有橫線或分隔號，就會干擾我們作畫，最終畫出來的線條可能並非我們本來想畫的樣子。如果紙張大小不是 A4，我們對畫面大小的判斷也可能會受到影響。

你可能也會疑惑橡皮擦是不是必要的。但橡皮擦是有意義的，因為有些當事人覺得自己不具備作畫的技巧，有了橡皮擦就相當於為他提供了安全保障——知道圖畫是可以塗擦、修改的，他們就可以放心大膽地動筆了。如果我們提供了橡皮擦，但當事人並沒有把畫錯的痕跡擦掉，這也蘊含著一些意義。但如果是因為沒提供橡皮擦而導致當事人不能塗擦，含義就會不同。所以，提供橡皮擦是一種標準操作。

有人會問是否可以用彩筆？規範的材料要求使用的是鉛筆。之所以使用鉛筆，是為了方便當事人塗擦，增加其可控制感，同時也讓當事人有機會觀察作品的筆觸、線條、陰影等。如果用彩筆，沒有了可以塗擦的功能，對筆觸的觀察也可能不精準。不過使用彩筆有一個優點，即我們可以透過觀察顏色這個線索，了解更多關於情緒方面的訊息。所以，如果是團體活動，組織者可根據活動目的來決定提供什麼材料，可以只提供鉛筆、橡皮擦，讓參加者畫鉛筆畫；也可以只提供彩筆，要求參加者畫出彩色的樹；還可以既提供鉛筆、橡皮擦，又提供彩筆，讓參加者自由選擇。

準備好材料之後，還要準備作畫所需的空間。畫樹木圖需要一個安靜、不受打擾的空間，這是為了讓作畫者能夠在平靜的情緒中不受干擾地完成自己的創作。如果周圍環境嘈雜、有人不停地進進出出，作畫者便可能無法靜心作畫，最終畫出來的內容反映的可能是煩躁不安情緒下的自我狀態。

很多人在學習或工作的過程中喜歡聽音樂，那是否可以一邊聽音樂一邊畫樹木圖呢？我

的建議是：在標準施測中，不要聽音樂。因為音樂本身會觸發人們的各種情緒，而標準施測需要作畫者保持情緒平靜。在不同情緒狀態下，人們畫出來的圖畫內容也會有所不同。但是如果你希望被測者透過作畫表達自己的情緒，為此需要用音樂啟動情緒，或者在一些熱身活動中需要用音樂激發作畫者的內在意象，則可以邊聽音樂邊作畫。

讀者可能會產生另一個疑惑——只能在情緒平靜的時候畫樹木圖嗎？悲傷、難過或悲憤的時候可以畫嗎？樹木圖的標準施測要求當事人在情緒平靜的時候作畫。但如果活動的目標是幫助人們表達情緒，當然可以在處於各種情緒狀態的時候作畫——悲傷的時候可以畫，沮喪的時候可以畫，情緒低落的時候可以畫，喜悅的時候也可以畫。透過觀察和比較自己在不同狀態下畫出的圖畫，可以更清楚、更直截地了解自己的情緒。

還有人問：「可以一邊聊天一邊畫畫嗎？」在標準施測中，我不建議這麼做，因為我們是把樹木圖作為自我覺察的工具，作畫的過程其實也是與自我對話的過程，你會需要一個自己的空間。當你邊說話邊作畫的時候，大部分的心理空間和注意力都被外在的談話占據，便很難深入自己的內在世界，所以畫出來的畫所能傳達的深度及其與自我的聯結也就有所限制。但在個體諮商中，則可以運用「畫畫講故事」的技術，即諮商師和來訪者輪流作畫，邊畫畫邊講故事，在這項技術中，作品創作是和言語表達聯繫在一起的。

除了這些，你還必須了解標準指導語。標準指導語非常簡單，只有一句話：「請在豎著的 A4 紙上畫一棵樹。」也可以說：「請把 A4 紙豎著放，然後在上面畫一棵樹。」有時候我也會用「請畫樹」這樣的指導語。因為這句話的英文表述是「draw a tree」，樹這個詞前

面有個定冠詞「a」，翻譯成中文則是「請畫一棵樹」，但實際上是可以畫兩棵或更多棵樹的。所以「請畫一棵樹」或者「請畫樹」都是比較標準的指導語。

還有一點是關於紙張的放置。在標準施測時，我建議紙張豎著放，這樣更能體現樹木生長的方向和趨勢。但如果不是標準施測，則可以根據活動目標調整。例如在諮商中，如果想給來訪者更大的自由度，可以不規定紙張擺放的方向，讓來訪者自由選擇。

你可能還會有各式各樣的問題，例如，「我可以畫果樹嗎？」我會說：「你想畫什麼樹就畫什麼樹。」如果你問我：「除了樹之外還可以畫其他東西嗎？」我會說：「只有樹是必須畫的，其他的你想畫什麼就畫什麼。」如果你又問：「我不會畫畫怎麼辦？」我的回答是：「我們不是考察你的美術功底，也不會對你畫出的畫打分數或評價，請你想怎麼畫就怎麼畫。」還會有人問：「我只能畫現實中的樹嗎？」那我會回答：「你想怎麼畫就怎麼畫，可以畫現實中的樹，也可以畫想像中的樹。」總而言之，作畫的要求非常簡單，除了畫樹這個基本條件之外，畫面上的其他內容都由你自己決定。

作畫過程的觀察與記錄

對於作畫過程，你需要做一些觀察和記錄。

首先，你要記下開始作畫和完成的時間，這樣就可以知道自己畫樹木圖所用的時間。

其次，你要記錄的其他內容包括但不限於以下幾點：作畫的順序，即先畫了什麼，再畫了什麼，最後又畫了什麼；如果你曾在作畫過程中塗擦，則應記錄自己塗擦了什麼；如果在

作畫過程中湧現了一些情緒和感受，也可以記錄下來。不過要提醒你的是：不要邊作畫邊記錄，而是在畫完之後立刻記錄。如果你是一名心理諮商師，你的來訪者在作畫的過程中可能會出現其他動作，例如突然停下來或者把畫撕掉等，你也要把這些記錄下來。在本書後面的章節中，我會講解這些訊息具備的意義。

作畫之後的自我反思

作畫之後的自我反思非常重要，這也是本書的重點內容。你可以拿出你的畫，邊閱讀書中列出的問題，邊在你的圖畫背面寫下回答。安靜的環境更有利於你進行反思。

自我反思有不同的層面和深度，我在本書中呈現了三個層面。首先列出的是進行基本反思的問題，這些問題都與樹木圖有直接關係，即最基本的問題。

1 這是一棵怎樣的樹？你能不能用幾句話形容一下這棵樹？

2 這棵樹生長在什麼季節？

3 這棵樹生長在什麼地點？它生長在院子裡，在道路的兩邊，在原野上，在半山腰，在山谷中，還是在水邊或池塘邊，或者其他任何地方？

4 你會給這棵樹取什麼名字？

其次，如果你想進行再深入些的反思，還可以回答一些延伸問題。

1 這棵樹有沒有最強壯的部位？如果有，是什麼部位？

2 這棵樹有沒有枯萎的部分？如果有，枯萎的部分在哪裡？枯萎的原因是什麼？

3 這棵樹是否會開花？如果會，是怎樣的花？是否會結出果實？如果會，是怎樣的果實？

4 畫面中是否呈現了風？如果有，風是從什麼方向吹過來的？風的性質是什麼？是很大的風、微風，還是中等的風？有雨嗎？如果有，是什麼樣的雨？

5 畫面上除了樹之外，有沒有其他內容？如果有，都是些什麼呢？

最後列出的是一些具有深度的問題，便於大家進行更進一步的探索。

1 這棵樹會有怎樣的過往經歷？能否給它編一個故事並講出來。

2 這棵樹在成長過程中曾經遇到過哪些重大問題？對這棵樹而言，曾經發生過哪些重大事件？

3 這棵樹成長的環境是否發生過變化？如果是，具體來說是怎樣的變化？

4 你對畫出的這棵樹是否滿意？對哪些方面滿意？對哪些方面不太滿意？

5 如果讓你再畫一棵樹，你會畫一棵怎樣的樹？

每個人可以根據自己希望探索的深度來決定回答哪些問題，你可以三個層面的問題都回

答，也可以只就其中一部分問題進行反思。

如果你是諮商師，則可以根據自己與來訪者的諮訪關係、來訪者對你的信任程度以及諮商的時機進行綜合考量，最終確定討論哪些問題。

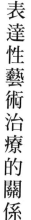

3.

圖畫是心靈的鏡子

圖畫治療與
表達性藝術治療的關係

在前言中我曾提到，樹木圖屬於圖畫心理技術的一種，而圖畫心理技術又屬於表達性藝術治療的一種。什麼是表達性藝術治療呢？它是一種把音樂、舞動、圖畫、戲劇、沙盤、寫作等形式作為工具或媒介的治療方式，這種方法可以運用在心理諮商中，特點是將非言語為主的、自發性的、創造性的活動和言語結合，以便探索個人的問題，協助人們達到心身平衡。

關於表達性藝術治療的理論取向，學者們有許多不同的說法，我認為至少可以歸納為三種：第一種理論取向認為藝術作品是心理諮商的媒介，在這個理論取向中，來訪者和諮商師的關係發揮了最重要的作用。諮商師引導來訪者創作藝術作品，並與其針對作

品進行討論、分析，諮商關係發揮重要功能。這個取向強調的是來訪者的藝術作品透過諮訪關係產生作用（Naumburg, 1958, 1966）。

第二種理論取向是藝術治療。它強調創作藝術作品的過程本身就具有療癒性（Kramer, 1979, 1992）。在這個理論取向中，諮商師充當的角色是教育者、藝術家，作用在於鼓勵來訪者進行有創意的創作，為來訪者提供技術上的協助和情緒上的支援，而不是分析其藝術作品。這個理論流派強調讓來訪者從藝術中獲得領悟，因為藝術本身便具有療癒性。

第三種理論取向是人本主義。該理論取向強調關注來訪者本人創作的作品，把藝術作品當作人們表達自我覺察及進行團體互動的工具。在這種理論取向中，諮商師一方面作為專業心理工作者關注來訪者這個人本身，另一方面作為藝術治療師關注來訪者的作品。該理論強調，來訪者本人可以透過藝術作品獲得啟發，也鼓勵來訪者解讀自己的作品。在本書中，我綜合運用了第一種和第三種取向，即藝術作品既是心理諮商的媒介，也是作畫者洞察自我的工具。

圖畫與潛意識的關聯

為什麼說圖畫是心靈的鏡子？這個問題的第一個關鍵字是「圖畫」，此處指圖畫心理技術。圖畫心理技術是指透過線條、色彩、構圖等非言語的表達方式以及言語的溝通幫助個體了解其內在世界、進行個人成長的心理諮商方法。在本書中，我們會藉助言語的部分，對非言語的圖畫進行解讀，這樣就可以更清楚地了解自己的內在世界。

該問題的第二個關鍵字是「心靈的鏡子」，運用投射技術，圖畫能夠讓我們了解自己的內在世界。我在前言中就提過投射技術，這個術語在此是指給當事人呈現一些模稜兩可的刺激，讓其做出反應，當事人會把自己的無意識和潛意識反映在其中。在樹木圖中，呈現的刺激為言語刺激，請作畫者在 A4 紙上豎著畫樹。這個指導語沒有任何額外的限定，人們可以自由發揮。藉助這個圖畫，我們就有可能把自己的意識和潛意識表達出來。所有的藝術作品都是藝術家意識和潛意識的表徵。

按照佛洛伊德和榮格的理論，人們的潛意識是不能夠直接被認識的，潛意識處於被壓抑的狀態，只有在不經意的情況下，透過口誤、失誤、夢、藝術作品才會表達出來。例如在開幕式上，主持人說：「我宣布，現在會議閉幕！」底下的人一片譁然──不應該是開幕嗎？這是一個重大的口誤，它可能揭示出主持人是多麼希望現在會議已經閉幕，他內心希望自己現在主持的是閉幕式。圖畫的作用與之類似，它會在不經意間表達出我們的真實想法。

早在二十世紀初，人們就曾經關注過圖畫與個體潛意識的關係。最初被關注的是精神分裂症患者的圖畫，人們試圖對他們自發性的圖畫作品進行分析。例如德國精神病學家、海德堡精神病學系主任卡爾・威爾曼斯（Karl Wilmanns）和美術史論家漢斯・普林茨霍恩（Hans Prinzhorn），後者收集了五千多件精神病人的藝術作品，於一九二二年出版了《精神病患者的藝術作品》一書。他提出了六種基本的心理驅力或衝動，分別為表達衝動、遊戲衝動、裝飾衝動、歸類傾向、模仿傾向和象徵需要，還提出一個觀點：「人類的圖畫只要能達到體現和傳達人類內在現實的程度，不管這種現實是多麼奇怪或病態，就必定且無條件地位列於那些令人難忘的圖畫中，並且被稱為藝術品。」他的願望是讓人們承認，精神病患者創作的作

品也是藝術品，應該從藝術的角度理解，他的這個觀點當時並沒有得到人們的認可，因為它太超前了。

圖 3-1 是英國畫家路易士・韋恩（Louis Wain）畫的貓。他是一個酷愛畫貓的畫家，不幸的是在六十四歲時患了精神分裂症，之後十五年，他一直備受這項病症折磨。但即使在患病期間，他仍然堅持作畫。這裡呈現的是他畫的八隻貓，你能分清哪些是他在健康狀態時所畫、哪些是他在精神分裂症發作時所畫的嗎？從他的畫作中可以看到，在精神分裂症患者的眼中世界是怎樣的。在這些圖畫中，你可以直觀地見到，精神分裂症如何一點一點地蠶食了韋恩對這個世界的正常認知。有人將他在疾病發作期間畫的貓稱為「萬花筒貓」，因為那些貓看上去就像人們從萬花筒裡看到的變形、扭曲、解體的貓。這些畫作便是韋恩心靈的鏡子，從他的畫作中，我們可以了解他的內在世界。也許看了這些畫，你就更能理解精神

圖 3-1 路易士・韋恩畫的貓

疾病患者了，有時他們行為怪異，是因為他們看到的世界和我們看到的不同。

在佛洛伊德提出意識和潛意識理論之後，人們慢慢開始從精神分析的角度分析藝術作品，藝術治療逐漸成為治療精神疾病的重要方式。佛洛伊德是精神分析的創始人和偉大的心理學家，也是藝術品的熱愛者和收藏家。在英國的佛洛伊德故居、他用作諮商室的房間中，陳列著他收集的世界各地的藝術作品。佛洛伊德熱愛藝術，也曾潛心研究如何透過藝術作品分析藝術家獨特的內在世界，如何透過藝術作品了解他們獨特的生命歷程。

榮格則走得更遠，他是身體力行地把圖畫分析用在自己及來訪者身上的典範。榮格在經典著作《紅書》中呈現的都是自己的圖畫，他透過這些圖畫分析自己的潛意識。此外，在《榮格文集》第五卷第六部分中，我們可以看到他在做諮商時用到的來訪者所畫的圖畫。

綜上所述，圖畫可以繞過人們的心理防禦機制，直達其潛意識，讓被壓抑的深層欲望、渴望、願望得以表達。

圖畫的作用

大量的實證研究表明，運用圖畫比運用言語更容易建構意象，有時用圖畫更易於表達夢的內容。榮格自己曾經做過一個夢，夢見整個歐洲血流成河，之後他知道這其實是對第二次世界大戰的預兆夢，他後來透過圖畫把這個夢畫了出來。圖畫能繞過人們的表達障礙，可以說，一幅圖畫勝過千言萬語。

作為一種藝術活動，因圖畫不具限制，所以可以激發人們無限的創意。即使有成千上萬

人根據同樣的指導語畫樹，每個人畫出的樹也不同。人人都會創造出只屬於自己的那棵樹。

圖畫還可以幫助人們把無形的東西化為有形，將抽象轉換為具象，從而釐清自己的思路。

例如，我們可以說：「請把你的憤怒畫出來。」憤怒本來是無形而抽象的，但畫在紙上後，我們就可以看到它的具體形狀：可能是一座火山，可能是一座冰山，也可能是一棵仙人掌，這就是把無形的感受轉換成有形的圖畫，把抽象轉換成了具象。

另外，圖畫可以將隱蔽的東西變明晰。人們內在的一些情緒、感受和想法，本來是看不見、摸不著或者模糊不清的，但是透過圖畫我們就可以對其有所了解，在這方面它是非常神奇的。我有一個小朋友來訪者，在諮商開始時坐在那裡一言不發。我問他：「你想和我說什麼？」他只是搖搖頭。我問他：「你願意畫畫嗎？」他又搖搖頭。對他來說，畫畫可能也是一個比較困難的任務。我接著問：「那你願意在這張紙上畫一個點嗎？」他從一堆彩筆裡選了一支顏色非常淡的黃色的筆，點了一個點。這只是一個微小的動作，但是從這個動作、從他畫的這個點，我可以一定程度了解他們不會發現這張紙上有一個小點。從他作畫時的動作、這個點的空間位置及大小，我可以做出一些基本的判斷：這個小朋友想隱藏自己。他對別人的任何關注都會感到非常不自在，在人際關係方面可能也會遇到比較多困難。他想退縮，甚至可能會退行（退行是心理狀態或行為回到更小年齡階段時的樣子）。他心底可能有一個願望──退行到自己剛出生的時刻。透過這個點，這個小來訪者的內在世界就外化了，隱蔽的部分也明晰了。

圖畫還具有普適性、療癒性和反覆使用性。普適性是指它適用於所有的群體。療癒性

是指在表達性藝術治療中，有一個流派認為藝術即療癒，也就是藝術活動的創造性和作品完成後的滿足感本身就是一種療癒。

圖畫的反覆使用性是指可以多次使用。如果用問卷的方式來做心理測試，做一次人們可以接受，做兩次則勉強接受，但是如果反覆做很多次，人們就會厭煩，也會出現練習效應。但是，藝術創作可以反覆進行，而且每一次呈現的可能都不一樣，人們在其中可以發揮自己的創造性。

成長・操作

在閱讀第四章之前，我想邀請你畫一幅畫。作畫的指導語為：把樹比作人，請你畫一棵擬人化的樹，並在樹上畫出人體的各個部位。在閱讀第四章時，你便可以透過解讀這幅畫，對自己有更多的了解。

4.
畫樹的神奇之處

樹與人在象徵上的關聯性

請在看到「樹」這個詞的時候，展開自由聯想，你聯想到了什麼？你想到的樹是什麼樣的？你的腦海中是否浮現出了各種樹的圖片？

我們分析樹木圖的時候，為什麼樹能夠象徵人？以下我將從四個面向闡述。

樹與人類有天然的聯結

樹在人類的進化、發展史上占有極為重要的地位。人類對樹的崇拜可以追溯到遠古時代。在文字還沒有出現的時候，人類可能已經在畫樹的圖畫了，遠古時代的岩畫上也可以看到樹的圖形（圖 4-1），從樹的神話原型中可以清楚看到樹對人類的意義。在某些文化的傳說中，整個世界是由幾棵樹構成的，樹的枝葉伸展開就成為不同的大陸，

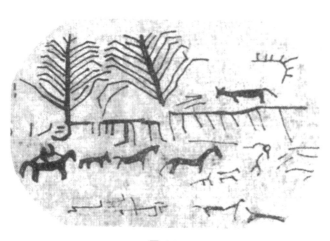

圖 4-1

圖 4-2　青銅神樹

這是「世界樹」的神話原型。有的文化中，整個地球就是一棵樹，是一棵長在中央的樹，後來這棵樹被稱為「生命樹」。扶桑、若木等是中國古代的神樹，三星堆出土的青銅神樹（圖 4-2）就是扶桑和若木。《山海經・海外東經》中對扶桑的記載為：「湯穀上有扶桑，十日所浴，在黑齒北。居水中，有大木，九日居下枝，一日居上枝。」《山海經・大荒北經》中對若木的記載則為：「大荒之中，有衡石山、九陰山、洞野之山，上有赤樹，青葉赤華，名曰若木。」這些樹都被認為具有神性，它們是太陽升降之樹，通常被稱為「太陽樹」，樹是神祇和巫師升降天地的工具和通道，承載著「天梯」的作用。

你可能會覺得這些樹離自己有些遙遠，那請回想一下自己身邊那些寄託著人們願望的樹：人們渴望永生，於是有了長生不老之樹；人們渴望金錢，於是有了搖錢樹。樹也

038

成為人類各種儀式中非常重要的一部分，如聖誕樹是人們為了紀念耶穌的死而復生。

除了反映人們的願望，樹還具有文化象徵意義，如橄欖樹象徵和平。不同文化還賦予樹不同的象徵含義，如俄羅斯人對白樺樹感情深厚，中國人對竹子、松樹和梅樹高潔品格的推崇等。所以我們解釋華人所畫的樹木圖時，要充分考慮到文化的特點，有些國外學者的解釋方法便不太適合，因為其中具有跨文化的差異性。

樹形和人體的對應關係

在第三章的結尾，我曾邀請讀者畫一棵擬人樹。如果你還來不及畫，建議你畫完之後再繼續閱讀下面的內容。

在大多數人所作的擬人樹圖畫中，腳可能都會被畫在樹根處，因為樹根顯示了人和大地的聯繫，相當於人的腳；樹幹是樹的支撐力量，維持其自身的存在，相當於人的軀幹，代表人的基本內涵和性格；樹枝表示其與外界聯繫的方式，相當於人的四肢；樹頂像人的頭，而樹冠猶如人戴的帽子，所以稱之為冠；樹葉象徵著人的毛髮；樹的導管和篩管輸送養料，象徵著人的血管；樹的花和果則象徵著人的人格特徵及其發展的最後成果。

我們可以看一下這裡呈現的兩棵擬人樹。這是兩位女大學生所畫的，圖4-3的樹取名為「童童」，被描述為生長在大森林中的一棵柔美天真的小樹。這棵樹讓我們感受到作畫者充滿靈動之氣，她描繪出了精靈般的樹木形象，既天真爛漫又充滿生機。圖4-4的樹取名為「歌樂」，被描述為一棵歡樂的樹。這棵樹充滿了動感和活力，青春氣息撲面而來。兩棵樹都極具想像力和個性。在畫法方面，相較而言，第一棵樹更細膩和寫實，第二棵樹則更卡

圖 4-3

圖 4-4

通和誇張，這也反映出兩位作畫者的不同個性──前者相對文靜內斂，後者相對活潑外向。

大多數擬人樹的畫法都是頭在上、腳在下，但也會有比較特殊的畫法。例如，有人把頭畫在樹根的部分，因為作畫者認為根是一切的泉源，而他非常重視自己的聰明才智。不同的畫法反映了作畫者對自己身體的感受、對身體的意象及自我評價。通常自我滿意度、自我評價高的人，所畫的擬人樹樹形也更優美、舒展、挺拔；而對自我不滿、自我評價較低的人，所畫的擬人樹樹形則可能更矮小、變形、扭曲、怪異。

樹的角色與人有相似之處

與人一樣，樹在其生命中也扮演著多個角色。第一個角色是製造者。樹能夠從大自然中吸收自己所需要的養分，自己製造生命，是一名製造者；第二個角色是轉化者。樹可以把陽光、水分和養料轉化為有機的生命源；第三個角色是媒介者。樹可以為其他植物、動物和人類提供食

物、蔭涼和庇護；第四個角色是與環境和諧相處者。樹不單純是環境的產物，同時也改變著環境——樹多的地方溫度較低，濕度更大，生態體系自然不同。所以，從某種意義上來說，樹是自身條件和外在環境和諧共處的產物。

你是否覺得這四個角色非常神奇呢？美國著名心理學家、澄心法（focusing）創始人尤金・簡德林（Eugene T. Gendlin）對植物曾有一段描述：「植物在其生命體中帶有訊息。它依賴自己而生，如果環境能夠配合提供它生長所需，它會組織身體過程的下一個步驟，並使之發生。植物具有它所處的環境和所需的空氣、土壤、水及光的訊息。它從這些東西中製造出自己，因此，它帶有（甚至可以說是）關於這些訊息的訊息，但這並不只是關於在它旁邊的土壤和水。而是關於植物以這些東西生存，從中生長出自己的、更為複雜的訊息。」（Gendlin, 1993）

正由於樹和人都扮演著這些神奇的角色，所以從樹木圖入手，我們可以充分利用這些角色所擁有的資源，促進個人成長。

樹的普遍性、獨特性和多樣性能夠代表人

樹的一個顯著特點是普遍性。它生長在世界的各個角落，很少有人沒見過樹。與之相對的另一個特徵是獨特性。即使世界上樹的品種和數量繁多，但每棵樹仍然具有自己的獨特性，甚至沒有兩片葉子是完全相同的。每一棵樹都卓爾不群，就如同每個人都獨一無二。人們在藉樹自我表達時，可以很好地表達出自己的獨特性。席慕蓉在〈一棵開花的樹〉這首詩中，寫出了對愛情的渴望：

如何讓你遇見我

在我最美麗的時刻　為這

我已在佛前　求了五百年

求祂讓我們結一段塵緣

佛於是把我化作一棵樹

長在你必經的路旁

陽光下慎重地開滿了花

朵朵都是我前世的盼望

同樣是開花的樹，唐朝詩人岑參筆下的樹就更肆意：「忽如一夜春風來，千樹萬樹梨花開。」每個人都可以找到代表自己的獨特的樹，或樹的獨特性。

普遍性和獨特性結合，就呈現出多樣性的特點。世界上有很多種樹，生長在不同的地區，每種樹的樣貌、形態、生長週期都不盡相同。有的樹開花，有的樹則不然；有的樹結果，有的樹則沒有果實；有的樹秋天落葉，有的樹則春天落葉。樹的多樣性使每個人都可以選一種來表達自己。有人喜歡柳樹，一如賀知章寫的〈詠柳〉一詩中的名句：「碧玉妝成一樹高，萬條垂下綠絲絛。」有人喜歡梅樹，如蘇東坡在〈定風波·紅梅〉這闋詞中的描述：「偶作小紅桃杏色，閒雅，尚餘孤瘦雪霜姿。」有人視角獨特，看到枯萎的樹，一如劉禹

樹與人在象徵上的差異性

樹的生長是由內而外，而人的成長則是由外而內。樹的年輪從內向外生長，最外圈的年輪是最後長成的。瑞士心理學家查理斯‧科赫在《畫樹測驗》一書中寫道：「樹的生存意味著生命的向外活動，而人的生存則意味著每樣東西都向內移動，並且受中央器官的控制，甚至外貌都是由內在形成，心靈為它自己建造肉體。」（Koch, 1952）

樹似乎永遠在生長。科赫在書中寫道：「一棵樹在本質上是未成熟的，它似乎一直都是年輕的，直到枯死前，它還是按季節開花結果。我們可以清楚地看出，一棵樹從未停止過發展，即使在暮年，它仍然在成長，在我們看不出來它的高度或密度有何新的變化時，它仍然是活生生的，它仍然開花、換葉。」（Koch, 1952）儘管科赫的觀察有其局限，但他仍然道出了樹的衰老過程與人的有所不同，樹的生命力更旺盛。

中國古話說「人挪活，樹挪死」，非常精準地指出了人與樹的不同之處。樹不會移動。由於不能移動，樹在適應環境的過程中有其被動性，而人在這方面則擁有很大的主動性。《晏子春秋‧內篇雜下》有文記載：「橘生淮南則為橘，生於淮北則為枳，葉徒相似，其實味不

錫的慨嘆：「沉舟側畔千帆過，病樹前頭萬木春。」他們都藉樹喻人，藉樹表達自己。

樹和人還有很多相似之處，如樹和樹的關係可以類比人和人的關係，又如樹的象徵含義與人有密切的聯結。這兩點我會在後文中詳細闡述。

同。所以然者何？水土異也。」但人適應環境和征服環境的能力則比樹強得多。

樹和人的這些相異之處，不會在樹木圖對人的象徵性方面產生很大的影響。科赫說過一句話：人類把自己的存在加之於樹，而不論樹是否具有這些特徵。所以無論如何，人還是會把自己內在的部分投射到樹上。人們畫出來的樹儘管可能具有現實中那種樹所具有的特點，但它已不再是現實中的樹，而成為人們心理的表徵。

另一方面，我們也要意識到，透過樹而投射表達出來的人的心靈部分是有限的，可能不完整，也可能不均勻。有人透過樹木圖反映出來的內在部分可以很深入，而另一些人反映出來的就比較表淺；有的人反映較多的可能是人格特質，但對另外一些人而言，更多的可能是體現了其情緒或創傷經歷。所以，用樹木圖進行測試時，我們很少單獨使用，而是與其他工具綜合運用；把樹木圖作為個人成長的工具使用時，我們也很少只看圖畫本身，而是藉助與當事人的言語溝通，才能進一步深入地探索。

5.
如何透過樹木圖
獲得成長

在本章中，我會和大家分享一個具體的案例，展示一個人透過樹木圖獲得成長的過程。該過程共有四個步驟：第一步是透過樹木圖表達自己；第二步是透過樹木圖看到真實的自己；第三步是跟隨適當的引導；第四步是再次透過樹木圖表達自己。這個過程可以循環往復地進行下去。

下面我們就跟隨案例一起來學習這四個步驟。

表達自己

案例中的作畫者是一名剛進大學的學生，她的圖畫是在我的圖畫工作坊所畫的。我們知道，作畫的環境和情境都是非常重要的考慮因素。那是一個成長性的工作坊，

看到自己

看到當事人畫出的這棵樹（圖5-1），你有怎樣的感受？會做出怎樣的解讀？很多人會馬上得出一個判斷性的結論：「這是一棵斷掉的樹，表明作畫者的狀態很糟糕。」但我們必須克制自己下結論的衝動，先看一下當事人作畫的過程，也給當事人一點空間，讓她先解讀自己的圖畫。

當事人作畫的過程非常快，在選擇顏色時也沒有任何猶豫，拿起筆便開始畫，中間沒有停頓，換顏色也非常果斷，直接選擇了新的顏色，作畫時未曾遲疑和猶豫。在團體中，她屬於最先畫完的一批人。從作畫過程的細節可以看出，當事人是一個思維敏捷、講究效率、做事果斷的人。

不以測試為目的，所以我提供的材料不是鉛筆和橡皮擦，而是水溶性粉蠟筆和水彩筆。同時，我在工作坊的團體中營造了一個不評判的氛圍。在第一次工作坊中，我給出的指導語是：「如果用樹來代表你自己，你會畫出怎樣的樹？」這樣的指導語可以讓當事人自由地表達自己。

圖5-1 當事人第一次畫的畫

046

在和她溝通時，我問的第一個問題是：「請你指出畫面中哪一棵樹代表你自己？」儘管畫面中最突出的是那棵斷掉的樹，但我並沒有想當然地認為這棵樹一定代表她，「確認」是解讀圖畫必需的步驟。當事人指了指那棵折斷的樹。在團體中畫出這樣的樹是需要勇氣的，只有安全感足夠的人才會安心地畫出這樣的樹。接下來我繼續用中性的問題來提問。

第二個問題：「請你用三到五句話描述自己所畫的圖畫。」對方的描述非常簡潔：「這是被颱風折損或者遭遇災難後受損的樹。」所以，這是一棵因外力而折斷的樹。因外力折斷和樹在自身成長過程中折斷具有不同的含義。但颱風或災難對當事人意味著什麼呢？在個體諮商中，我們可以對這個問題進行深入討論，但在團體工作坊中則不太適合這樣做。

第三個問題：「這棵樹長在哪裡？」對方的回答是：「這是密林中的一棵樹，周圍還有很多棵樹。」所以這棵樹並不孤單，樹與樹之間的關係也折射出人與人之間的關係。但是周圍的樹木形成的是競爭還是支持關係，目前尚不清楚。

第四個問題：「你能用三個詞或三句話描述一下代表你的這棵樹嗎？」她回答道：「這棵樹扎根很深，樹幹粗壯，但現在樹斷了。」非常積極的信號出現了，樹根深入大地，樹幹粗壯，這都是當事人的資源，所以儘管有「折斷」這一現實，但整體畫面還是傳遞出積極的信號。

第五個問題：「樹現在的狀態是怎樣的？」她回答：「樹現在正在恢復，正在蓄積力量，與斷掉的一切能夠重新連接起來。」這個回答傳遞出更積極的信號，我們在第四章曾提到，樹的生命力非常頑強，所以這位當事人用樹的頑強生命力代表自己正處於恢復的狀態。

第六個問題：「在回答了上述問題後，再看這幅畫時，你有何聯想？」她思忖了一下回

答道：「折斷的樹幹讓我想到我離開家鄉、來到這裡來上學是我自己的選擇，但真正踏進學校後，我的感受和預想的還是不太一樣，周圍的同學好像都知道自己要做什麼，他們都很能幹，但我好像什麼都不知道，我需要花更多時間來適應。」

我知道當事人的狀況不是一般意義上的不適應，如果用「折斷樹幹」來比喻自己不適應新環境的狀況，這種不適應感應該是非常強烈的。她讀到的訊息或許只是圖畫揭示出來的一層，而圖畫的象徵功能，使其可能蘊藏多層含義。我讀到的另外一層含義是：當事人在早年曾經歷過重大的創傷，通常是和喪失有關的創傷，而現在進入新環境的感受激發了她早年的創傷體驗，所以她一方面確實對新環境不適應，另一方面還承受著早期創傷被激發的擾動。

我的工作方式是充分尊重當事人的選擇，相信她有自我修復的能力。所以，我要做的就是幫助她理解自己的圖畫，幫助她找到積極的資源。

適當引導

在一週後的第二次團體工作坊中，我做了一次團體引導：讓每個人跟隨我的指導語做積極想像，首先在腦海中想像出畫面，然後再把腦海中出現的樹的意象畫出來。

再次表達和解讀

當事人第二次畫了一棵不同的樹（圖5-2）。她描述：「這是一棵長在原野上的小樹，是剛剛長出來的小樹，有著鬱鬱蔥蔥的枝葉，遠處是一片樹林。右邊有一條路，通向遠方。路上還有一些小石子。」

這是一幅讓人非常感動的圖畫。小樹代表她重新生長出來的力量和希望。我從她的描述和圖畫中讀到這樣一個故事：「我從自己熟悉的環境來到陌生的地方上大學，儘管這是我自己的選擇，但我仍然感受到了非常大的壓力，周圍的同學都非常能幹，而我是一個什麼都不懂、什麼都不會的人。其實之前我是一個能做很多事的人，但我擅長做的那些事，在這裡好像都算不上優勢了。我已經明白，這是由於環境的變化導致的不適應，從現在開始我要重新生長。我是一個非常戀舊的人，我喜歡熟悉的環境，我總是想藉由回憶過去給自己找到較多的能量，所以，對我來說，進入新環境不亞於將一棵樹連根拔起或者移植到新的地方，我體會到深深的孤獨感。但我知道自己是有力量的，是能夠從頭開始的。我可以安心地做一株小樹，小樹總會長成大樹，我可以給自己一些時間和空

圖 5-2

間。這是我自己選擇的路，希望就在遠方。」

當我私下與當事人分享這個故事的時候，她說我理解了她。她很好奇我是怎麼讀到這些

訊息的——可能你也和她一樣好奇。我們在第三個模組中會詳細講解圖畫的解讀，在這裡我

先簡單介紹一下。

儘管「樹幹折斷」提示當事人有重大的創傷，但兩幅畫都包含了積極的信號。在第一幅

畫中，樹和大地連接在一起，樹幹粗壯，這本身就代表潛在的生機和生命力。而且在第一幅

畫中有很多其他的樹，也有大量留白，代表當事人與環境能夠和諧相處，擁有巨大的發展空

間。在第二幅畫中，樹雖然變小、變得孤單了，但它擁有更強的生命力，具有獨立自主的能

力，而少了社會比較帶來的壓力。路的出現是一個非常積極的信號，因為路代表溝通的意願，

代表通向遠方，也代表希望和理想，路上的石子通常代表障礙物，但是圖畫中的石子很小、

數量也不多，所以這是一條暢通的路，是一條可以指引她走向遠方、走向目標的道路。

也許你會感到很神奇，被引導之後當事人就畫出了不一樣的圖畫。這是因為在工作坊中給

出的是有針對性的引導，而且這個引導可以繞過防禦機制。表面上我在講樹，但我們在第四

章中介紹過樹和人的相似性，所以在象徵層面我其實是在講人。在引導中，當樹發生變化時，

其象徵層面中關於人的部分也可能發生變化。

當然，心理學不是魔術，心理諮商不是魔法，圖畫技術也不是魔法棒，當事人畫了這幅

圖畫並不意味著行為也會馬上改變，但把新的意象畫出來是很重要的一步，透過圖畫理解自

己則更重要。這名當事人了解自己身上發生了什麼之後，對「被折斷」的挫折情緒的容忍度

就會更高，也會開始理解自己為什麼會感覺孤獨。她做的新決定是至關重要的…不再繼續當

一棵被折斷的樹，而是從頭開始，像一棵小樹一樣慢慢成長。在認清了形勢之後，她充分調用了自己的資源，並且有勇氣從頭開始，重新定義自己。她不再用過往的、已有的成績或是遭遇的挫折來定義自己，而是在新的環境中，用新的成長來定義自己。所有這些認知和情感方面的變化，只有落實在她的行為中才能真正發生。

我必須說明一點：這位當事人在兩次的工作坊中有如此巨大的變化，與她思維敏捷、行為果敢的人格特質是分不開的。我們不能期待每個人都會產生同樣的變化。每個人按照自己的節奏和速度前行、成長，對個人而言就是最好的。

該個案帶給你怎樣的啟發？是否觸動了你？我也邀請你畫一幅新的圖畫：「如果用樹來代表自己，你會畫出怎樣的樹？」

畫完後，請在圖畫的背面寫下自己的反思和作畫日期。

6.

樹木圖的運用

測試取向的樹木圖應用

　　樹木圖的測試取向是指用樹木圖做投射測驗，透過這項測驗了解當事人的人格，以此作為人才選拔和心理篩檢的一個依據。

　　「投射技術」這個詞我們在前面講過，這裡的投射測驗指的則是人格測量的方法之一——採用模糊的刺激，讓當事人在不受限制的條件下做出反應。心理學工作者可以根據圖畫及當事人的回答，分析其人格特徵，甚至根據特定的測量手冊，對其人格特徵打分

　　樹木圖的用處很多，可以用在測試、諮商、個人成長中，也可以用在培訓和教育活動中。我們在第五章中已經講了一個運用樹木圖做個人成長和團體諮商的具體例子，在本章中，我將重點介紹以下兩個內容：樹木圖的測試取向和培訓教育活動取向。

數。由於這種方法能夠繞過人們的防禦機制，所以可以較為真實地反映出個體的心理特徵。根據當事人畫的樹木圖，心理學工作者便可以寫出有針對性的人格報告。

關於用樹木圖作為人才選拔的方法，我們先來看一個例子。下面呈現的兩張樹木圖（圖 6-1、圖 6-2），分別是 A 和 B 兩個人所畫。我想請你依次在心中思考以下問題：(1)你願意選擇哪一位作畫者當你的同事？(2)你願意選擇哪一位作畫者當你的朋友？(3)你願意選擇哪一位作畫者當你的男朋友或女朋友？(4)你願意選擇哪一位作畫者當你的配偶？

儘管你還未讀完整本書，但依舊會根據自己的直覺選擇，而你選擇的過程與選拔人才的過程非常相似：你會先列出自己期待的標準，再衡量對方是否符合這些標準，最後決定選擇哪一個人。人才選拔通常也是先確定人才或職務的要求，再考察樹木圖中所反映出來的人格特徵是否與植物相配。

我們來看一下 A 和 B 怎樣描述自己的圖畫。

圖 6-1　A 的畫

圖 6-2　B 的畫

Ψ　摘自嚴文華著，《心理畫外音（修訂版）》一書的相關章節，該書由上海世紀出版股份有限公司發行中心（上海錦繡文章）出版。

A說：「這就是我，我就是一棵畸形生長的小樹，只開花不結果的小樹。這棵樹因為被風吹雨打，所以只能在冬天生長。那一條條斜線是風霜雨雪。」他還說自己作畫時感受到的是孤獨、無助、沒有力量，又特意補充道：「這棵樹長在根基不穩的沙土上。」

B說：「這是一棵蘋果樹，生長在草原上，草原沐浴在陽光下。現在處於盛夏季節，果實已經成熟了。這棵樹結滿了成熟的果實，正等著別人來採摘。」她說自己作畫時感受到的是收穫的喜悅。

接下來我們就仔細地解讀 A 和 B 所作的畫，從中了解其人格特徵。

A畫的樹木圖的第一個特點——也是最大的特點——是生命力脆弱。圖畫中呈現的是一棵瘦弱的樹，樹幹像草一樣，非常纖細，看上去極其羸弱。樹幹和大地似乎沒有接觸。樹幹和樹冠較差，感受到的「現實」或許與客觀現實有較大差距——他感受到的是扭曲的現實。

第二個特點是人格和情緒上的不穩定性。整幅畫的筆觸充滿了不確定性，樹幹和樹冠嚴重扭曲，代表 A 在人格和情緒上的不穩定性和扭曲性，也意味著他的現實檢驗能力可能比好像隨時會被折斷。而他提到的「這棵樹長在根基不穩的沙土上」，進一步放大其生命力的脆弱性。

第三個特點是他內在感受中的環境是惡劣的、帶有敵意的、具迫害性的。在圖畫中，外在的風和雨似乎要把樹吞沒。這裡的風霜雨雪代表了作畫者覺得自己生活在惡劣、不友好、帶有敵意的環境中，如同〈葬花吟〉一詩中所說：「一年三百六十日，風刀霜劍嚴相逼。」另外，「沙土」是貧瘠而缺乏營養的，根基在沙土裡通常代表作畫者從出生就感受到環境非常不友善。

第四個特點是自卑感和懦弱感。他的自我評價非常低，而且可能是扭曲的。

B 的樹木圖的第一個特點是生命力旺盛，這也是它最大的特點。畫上的樹整體形狀飽滿，樹幹粗壯，畫中的附屬物有綠草、鮮花和蝴蝶，都是充滿生機的跡象。圖中的果實成熟代表作畫者生命力旺盛。

第二個特點是收穫感。作畫者說果實已經成熟，而且她畫的樹生長在盛夏。在自然界，盛夏是蘋果開始成熟的季節，這兩者間的一致性使成熟更具有確定性。圖中的果實成熟代表作畫者達到了自己的目標，擁有自我價值感和收穫感。

第三個特點是作畫者的人際關係比較和諧，這和畫中呈現的樹與周圍環境和諧相處是一致的。在圖畫中，樹下有綠草和鮮花，空中有蝴蝶和太陽，代表作畫者內在的愉悅感及其感受到的環境的友好。這些生物和諧共處也代表其在現實環境中能夠與周圍的人和諧相處。

第四個特點是作畫者在人格上具有內在的穩定性，畫面中多個元素都表明了這一點：一是畫面的整體構圖非常勻稱；二是圖畫中出現了地平線；三是樹幹和地平線有明確而穩定的交集；四是筆觸非常明確、乾淨俐落，代表她的控制感很好。

第五個特點是自我評價較高，比較有自信。其中有幾個元素表明這一點：一是樹基本上處於圖畫的中心位置，而且所占面積比較大；二是整個畫面主次分明，樹占的面積最多，而附屬物的面積都較小，且畫面布局合理，讓人感覺很舒服；三是筆觸比較自信，較少修改或塗擦的痕跡。

分析完這些人格特徵之後，回到前面提出的四個問題。你選擇了 A 還是 B 呢？你對四道題的選擇都一樣嗎？是不是越往後，你挑選時的標準便越嚴格？因為根據這四道題所選擇

培訓和教育活動取向的樹木圖應用

樹木圖的培訓和教育活動取向是指用樹木圖從事培訓活動和教育活動，包括組建團隊、進行人際互動、辦特定群體的教育活動等。我們在第三章提過，圖畫具有普適性、療癒性和反覆使用性，下面我將舉一個組建團隊時如何應用樹木圖的例子。

在剛組建團隊的時候，可以讓每個團隊成員畫一棵樹，用樹木圖代替自畫像，目的在於讓所有成員相互了解。這種取向可以有多種操作模式，在這裡我只講兩種。第一種是畫樹之後，讓每個人介紹自己畫的樹有什麼特點。透過介紹，團隊成員就可以深入了解彼此。這種介紹方式更自然、更有新意，大家會感到興趣盎然，甚至在多年之後記憶猶新。

第二種操作是畫樹之後，讓所有人拿著自己的圖畫，去找和自己畫的樹相似的人，讓畫相似的樹的人相互認識。通常，畫相似的人在人格特質上也會具有相似性，所以很容易成為好朋友。

此外，圖畫還可以應用於特定群體的教育活動中。有些群體在與他人交流時會有困難，但畫樹活動可以避開人們的表達障礙。只是在給特定群體做樹木圖活動前，一定要進行專業

的人與你的關係是從遠到近的，而對人際關係中的他人，關係越親密，我們的要求就越高。

就我們上面分析的人格特徵而言，如果選擇 B，可能相處起來更愉快；如果選擇 A，則可能選擇了非常具有挑戰性的關係。

評估，即評估參加者適合怎樣的活動形式，然後根據參加者的特殊情況來安排適合其智力、體力和能力的活動。例如，樹木圖活動的對象如果是特殊兒童或安養院的長輩，則應考慮到他們手眼協調能力不夠好、精細活動能力受限的特點，所以讓他們自己畫出樹木圖可能就不太合適，但我們可以提供一些拼貼畫的基本元素，準備好各式各樣的樹、附屬物、彩色卡紙等。在活動中，孩子和老人家可以把樹木圖的各個組成部分拼放在一起，由工作人員幫助黏貼和固定，這樣他們就擁有自己的樹了。他們在拿起自己的樹時，會產生成就感和價值感，因為這是他們親手創作出來的。針對孩子，如果條件允許且季節合適，還可以從大自然中收集一些樹葉、樹枝和果實等，直接使用來自大自然的材料做拼貼樹。如果季節不合適，例如，在北方冬天找不到可以用的樹葉和果實時，也可以用蔬菜、水果等替代，一樣能拼貼出創意樹。由於兒童的觸覺更敏感，他們的手碰觸到這些樹葉、樹枝、蔬菜、水果時，會給予觸覺和皮膚更多的刺激，也會啟動更多的情感體驗。

7.
解讀樹木圖時
必須注意的原則

操作和溝通之前的基本原則

從本質上來說，樹木圖是幫助人們了解自己的工具，也是人們與他人互動的工具。

既然涉及與他人的互動，就意味著需要建立關係，而建立關係必須有一些基本原則。

下面四項原則是其中最基本且重要的。

Ψ 善行

用樹木圖幫助他人應該本著為當事人福

本章將介紹以樹木圖為媒介與他人溝通時應遵守的一些基本原則。必須說明的是，這些基本原則僅僅適用於你作為樹木圖的學習者去和他人溝通樹木圖的情況。如果你是一名心理諮商師，在和來訪者面對面時，首先要按照諮商師的倫理守則展開工作，而不限於遵守本章提到的原則。

祉行事的宗旨，充分尊重當事人及其意願。

要避免在繪製和解讀樹木圖的過程中對當事人造成傷害——即使是無意的、非主觀的。

樹木圖是一項非常有力的工具，學習使用樹木圖是為了自助和助人，應盡量避免因此對他人造成傷害，即使是無意的傷害。哪些是無意的傷害呢？例如，評價他人的圖畫，用審視的眼光看待對方，給予對方並不需要的人生建議等，這對某些人來說可能就意味著傷害。

我從事心理諮商工作二十多年，很多來訪者都提到，他們在生活中備感受傷，尤其是在被他人評判時。儘管他們感受到的被評判、被傷害具有一定的主觀性，可能並不是事實的全貌，但這就是他們感受到的世界。如同我在第三章提到的路易士·韋恩一樣。從韋恩的圖畫中我們可以看到，當他身心健康時，眼中的貓有著豐富多彩的生活、各種積極的互動；而當他罹患精神分裂症後，筆下的貓就變形為「萬花筒」的樣子，在他眼中，整個世界似乎都是扭曲變形的。當然，韋恩的例子比較極端，因為他所患的心理疾病非常嚴重。在我們的周遭，雖然像韋恩這樣認知如此扭曲的人可能不多，但你必須了解一點：他人眼中的世界和你眼中的世界可能並不相同，你的評判或建議並不一定適合他人。我們對他人要有一種呵護和善意。善行和無傷害是運用樹木圖這項技術的基本原則。

你要基於關懷的動機與他人溝通他所畫的樹木圖，而不是出於自己的窺視欲，不是為了

滿足自己的權力欲、權威欲和口舌之欲等其他動機。在繪製和解讀樹木圖的過程中，你要關注他人的需求，對他人的需求做出回應。如果對方不需要解讀，那就請克制自己想解讀的衝動。人與人之間基本的相處之道是相互尊重，在學習和實踐樹木圖技術的過程中，你也可以練習這一點。

尊重隱私

在學習了樹木圖之後你就會知道，圖畫反映了一個人的內心世界，如果有人願意按你的指導語去作畫，願意把自己的圖畫呈現給你，這本身就是一種最大的尊重和信任。請讓當事人決定談話的內容和深度，讓他決定坦露隱私的程度。學習這項技術也是在學習如何建立清晰的人際邊界，如何尊重他人的隱私，做到對他人的隱私不窺視、不批判、不評價、不傳播。當做到這些時，我們便可以更好地接納自己、接納他人了。

溝通過程中的基本原則

解讀圖畫的目的並不是為了教訓和評判他人，也不是為了以權威的角色自居去分析他人，而是把樹木圖作為工具和媒介，與他人做深入的溝通與交流。在就樹木圖進行溝通的過程中，應遵守以下三項原則。

Ψ 圖畫的解讀可以是多層面的，沒有唯一正確的解讀

很多初學者喜歡問這樣的問題：「我的解讀對嗎？到底誰的解讀是對的？」首先我想糾正一點，對樹木圖的解讀不像考試那樣有標準答案，自然也無對錯之分。任何一幅樹木圖都可能蘊藏多種或多層含義，所以也就不存在唯一正確的解讀，只是我們有時會囿於各種限制而無法讀出所有的象徵性含義。心理學家榮格曾指出，藝術作品用意義豐富的語言明確告訴我們，它們想表達的意義遠比它們已經說出來的更多，我們能立刻認出象徵——即使可能無法完全令自己滿意地揭示其意義。象徵永遠挑戰著我們的思想和感情。這也許能夠解釋為什麼一幅象徵作品可以那麼令人興奮，又如此強烈地吸引著我們，以及為什麼它不單帶給我們審美的樂趣。

Ψ 作畫者本人的解讀非常重要

每個人都是自己的主體，都有自己獨特的生活經歷。每一個畫樹木圖的人都是獨立的、活生生的個體，都應該受到尊重。圖畫中即使出現相同的元素，對不同的人來說含義也可能不同。例如，在附屬物中，許多人會畫月亮，而其所代表的意義卻不盡相同：在某些人的圖畫中，月亮代表抑鬱、情緒低落；然而在有些人看來，正所謂「月上柳梢頭，人約黃昏後」；而在另一些人看來，月亮代表感傷、哀傷和悲傷。我們學習的是對樹木圖的規律性的解釋，但同時應謹記，並不是每一幅圖畫都符合規律性的、一般性的解釋。作畫者本人的解讀非常重要。在第五章中我講到了一幅樹幹折斷的圖畫。樹幹折斷可以有很多種象徵含義，而當事人則解釋為自己對新環境的適應不良，這種解釋與一

其現實生活相映照，對她個人而言有獨特的意義。

不過度解讀，作畫者知道自己需要什麼

榮格認為，來訪者創作的圖畫具有治療的價值。他的觀點基於以下兩方面。一是圖畫在來訪者和問題之間、在意識和潛意識之間產生了調解作用，透過畫畫，那些難以操控的、混亂的想法和感受被賦予了一定的形式，得到了一定的梳理。二是創作圖畫給當事人提供了一個使問題外化的機會，並由此拉開自己與問題之間的心理距離。榮格運用圖畫在當事人和圖畫之間建立起聯繫，但並不贊同給予潛意識的作品過多解釋。在與來訪者互動時，他對圖畫的解讀通常是整體的、全盤性的，而非局部的、細節的、破碎的，他極少把自己的許多解讀放入其中。榮格有一句話說：「通常，手知道怎樣解決理智徒勞無功的難題。」所以，是當事人用圖畫把自己的感受畫出來，然後自己接收到圖畫中傳遞出來的訊息，而不是由他人來解讀。這一點非常重要。

即使作畫者一時無法接收到更多的象徵含義，那也僅意味著他目前只需要這些，而不需要更多的解讀。對深層訊息的了解和接收是一個孕育變化的過程。如果你把自己的分析強加給對方，即使你的解讀確實更深入，但對他而言，時機可能並不合適。這就如同有人來你家做客，你把自己認為好吃的菜夾到對方的碗裡，但對方卻一臉為難，因為他不喜歡吃你夾給他的這些菜，其中有些菜他甚至從來不吃——他比你更清楚自己喜歡吃什麼。所以在解讀樹木圖時，我們要信任作畫者本人，相信他知道什麼對他而言是重要的，也知道自己需要什麼。

有時，我們必須區分一點：努力讓他人接受我們對其圖畫的解讀，到底是誰的需要？是

我們自己的需要，還是對方的需要？

還有一點必須區分的是：根據他人的樹木圖解讀出來的內容，是我們本人的投射，還是當事人自己的投射？換個角度表述這個問題就是：我們在他人的圖畫裡看到的是作畫者本人，還是我們自己？

榮格提到，在解開隨意投射之束縛的路上，人類走了數千年。他寫道：「原始人⋯⋯的無意識心理有一種無法抗拒的欲求——把一切外在的感官體驗同化為內在的心理事件。」例如，日出日落本來是一種自然界的現象，但原始人不會滿足於此，他們必定要創造出與日出日落相對應的心理事件，諸如太陽代表一位神明或英雄的命運，這個神明或英雄像太陽一樣永遠留存於人們的靈魂中。這本身就是一種投射。自然現象「是心理的內在、無意識的衝突事件的象徵表達，心理經由投射變得與人的意識相連——換言之，反映在自然世界之中。投射是如此重要，以至數千年文明的洗禮才把它在一定程度上與外在對象相分離」（《榮格文集第五卷》，二○一一，頁七－八）。在榮格看來，原始人有「泛化投射」的現象，把自然界發生的一切和自己的內在心靈聯繫在一起。隨著人類文明的發展，人們漸漸可以區分哪些是自然現象、哪些是內在的感受，兩者之間曾經牽強附會的投射被切斷了，這是人類文明發展到一定階段才能做到的。而在解讀他人的樹木圖時，人們可能仍然有一種泛化投射的傾向，即把自己的想法過多地投射到他人的圖畫中，強加給當事人。

歸根究柢，對樹木圖的解讀是兩個人互動的一種方式，有時過程可能比結果更重要。如果透過對話加深了對彼此的了解，樹木圖就已經產生了應有的作用。

第 2 模組
解讀樹木圖

8.
樹的位置

在第二模組中，我們將學習如何解讀樹木圖。其實，我們對所有圖畫的解讀都會遵循以下規律：先整體後局部，先動態再靜態。樹木圖的整體包括畫面布局、畫面大小、筆觸、樹的類型等，局部則包括樹的各個部分、附屬物等。動態是指作畫過程，靜態是指最後呈現的作品。在這個模組中我們會分別講述這些內容。

本章中，我會先介紹畫面布局的心理學含義。在第四章我曾談過，基於樹與人的相似性，樹可以象徵人。樹生長在大地上，只要地面上長著一棵樹，圍繞著這棵樹的空間就會被分割成不同的區域。從縱向來看，人們可以從地面看到樹的最高處；從橫向來看，人們會從樹的左邊看到右邊，我們就以這兩個視線的空間範圍展開討論。如果人們把樹畫在紙上，畫紙就相當於人們的心靈空間，所以畫紙的空間就具有心理學含義。

把對樹的位置的解讀放在第一部分，是

因為樹的位置非常重要。樹在畫面上的位置相當於一個人在舞台上的位置，它決定了這個角色的重要性，以及這個角色與其他角色的關係。但是區別在於，舞台上各個角色所處的位置是由導演安排的，而在樹木圖中，每個人可以自由決定把樹畫在哪個位置。此時，畫紙在某種意義上代表個體的人生舞台，而樹的位置就傳遞出這樣的訊息——一個人如何定位自己在人生舞台上的位置。

本章重點在介紹兩項內容：一是如何從縱向的視角來理解畫紙空間的心理學含義；二是如何從橫向的視角來理解畫紙空間的心理學含義。必須說明的是，出於按步驟學習的需要，這裡先不考慮對作畫過程的解讀、當事人自己的解讀，也不考慮畫中的其他元素，只從樹的位置這個角度來看。但是在實際運用中，所有要素要綜合起來分析才有意義。

從縱向的視角來理解畫紙空間

在心理學意義上，從下至上，畫紙可以分為三部分，每個部分所代表的含義都不同（見圖8-1）。

最下面的部分是本能領域和過去空間，包含性本能、個體無意識、集體無意識、被壓抑的經驗、童年期形成的依戀以及無意識中的過往經歷。

中間部分是情緒領域和現在空間，代表著原始的反應、否定的態度、被隱藏的情感、被意識到的反應、被社會接納的態度、情緒和感覺的經驗，以及現實的理解和態度。

最上面的部分是精神領域和想像空間，代表著心、知性、想像力、自我開放、思想和精神、認知，乃至我們認識這個世界的基本圖式。

上	**精神領域；** **想像空間、未來空間** 心　　　　　思想和精神 知性　　　　認知 想像力 自我開放
中	**情緒領域；** **現在空間** 被意識到的反應　　否定的態度 被社會接納的態度　原始的反應 情緒和感覺的經驗　被隱藏的情感 現實的理解和態度
下	**本能領域；** **過去空間** 性本能　　　　　童年期形成的依戀 個體無意識　　　無意識中的過往經歷 集體無意識 被壓抑的經驗

改編自吉沅洪著，《樹木人格投射測試（第3版）》，重慶出版社出版，頁46。

圖 8-1

這個空間含義在樹木圖上可以被具體應用。第一步是從整體看樹木圖主要畫在哪一個領域和空間；第二步是看樹木圖的各部分分別對應的空間（樹根代表本能領域和過去空間，樹幹代表情緒領域和現在空間，樹冠則代表精神領域和想像空間），及三者之間的關係。

以下我們結合具體的圖畫來理解空間的含義，你對這棵樹有怎樣的印象？它貫穿三個空間，在情緒領域所占面積最大。即便如此，我們也不能簡單地說作畫者在情緒領域最發達，而是必須觀察圖畫中樹根、樹幹和樹冠三者之間的關係。從圖中我們可以看到，這三者都出現了：樹幹是最發達的部分，樹根則是最被忽視的部位。因此可以說，這名作畫者也關注了本能領域和精神領域，但他最擅長和發達的是情緒領域和現在空間。他有比較飽滿的情緒、較強的現實感，但對本能有較強的控制，可能是他不允許自己本能的部分被表達出來。

再看圖8-3。首先我們可以看到的明顯特點是，這棵樹畫在了紙偏上的部分，好像要把自己的根從本能領域中縮回、逃開，應該在本能領域的能量似乎全都投注到了精神領域和想像空間。第二步再來看樹根、樹幹和樹冠三者的關係：樹根並沒有畫出來，最發達的部分是樹冠，右邊長長的枝條垂在地上，彷彿要沒入土中成為根的一部分。所以這幅圖畫在空間位置和樹的各個部位間的關係，都呈現了強烈的不平衡。這名作畫者過度關注自己的精神領域和想像空間，對情感領域有一定的排斥，對本能領域則採取了完全否認和極力控制的態度。但這種否認和控制似乎並不是很成功，所以還是為他的生活帶來許多困擾。

從橫向的視角來理解畫紙空間

在橫向的空間裡，我們可以把畫紙一分為二，分為左邊和右邊（圖8-4）。左邊象徵與母親／母性／女性的關係，右邊象徵與父親／父性／男性的關係。這裡說的母親／母性／女性、父親／父性／男性，至少具有五層含義。第一層是指個體在現實中與母親和父親的關係，如一個人與母親或與父親關係更好，受母親的影響大或受父親的影響大，對父母的態度是敬愛還是敵視等。第二層是個體內化的父母形象，即其心理上對父母關係的認知和感受可能與現實層面一致，也可能完全相反。第三層是個體的母性／父性特質，即由母親和父親的

圖 8-2

圖 8-3

形象、角色和養育特徵而形成的對母親／父親特徵的理解，會泛化到類似母親／父親的人物身上。第四層是個體與其他重要女性／男性的關係，這些重要女性和男性可能是個體成長過

母親／母性／女性

現實中與母親的關係
內化的母親形象
母性特質
與其他重要女性的關係

父親／父性／男性

現實中與父親的關係
內化的父親形象
父性特質
與其他重要男性的關係

女性特質

被動的
感性的
受支配的

男性特質

主動的
理性的
控制的

時間取向

關注過去
戀舊型

關注當下
現實型

關注未來
展望型

改編自吉沅洪著，《樹木人格投射測試（第3版）》，重慶出版社出版。

圖 8-4

程中關心自己的姑媽、姨媽、叔叔、舅舅，也可能是對個人成長具有重要意義的老師、同學、朋友、鄰居，或者是上司、戀人、配偶等。在以上四層關係的基礎上，人們會形成與這個世界上其他男性和女性的關係。第五層含義是和女性、男性相關的一些特質，如左邊代表被動、感性、受支配的女性特質，右邊代表主動、理性、控制的男性特質。

除了可以象徵關係，左右兩邊還能象徵心理上的時間觀。心理上的時間觀可以分為關注過去、關注當下和關注未來。左邊代表關注過去，一般用戀舊型來描述，樹木圖偏左的人對過去的記憶和經歷非常重視；右邊代表關注未來，可以用展望型來描述，樹木圖偏右的人對未來抱持著積極的態度。而居於中間的區域，則代表作畫者關注當下，對現實更為關切。

我們可以透過具體的圖畫來理解這些理論。在此沿用之前的圖，從不同的視角分析。如果從橫向來看圖 8-5，我們會看到圖畫中的樹儘管有點偏向左邊，但整體而言左右兩邊是

───── 圖 8-5 ─────

───── 圖 8-6 ─────

平衡的，即作畫者與母親和父親的關係、與女性和男性的關係較為平衡，在被動和主動、感性和理性、受支配和支配他人之間也較為平衡。在時間取向上，作畫者是一個關注當下的人，具有非常強的現實感。從整體上看，作畫者發展平衡、具有很強的現實性，這與我們從縱向空間上觀察得到的訊息是一致的。如果從不同分析層面得到的訊息一致，那麼這個分析的可靠性通常便較高。

再看圖 8-6，從橫向來看這張圖，可以非常直觀地看到圖畫中的樹明顯偏向左邊，因此可以推測出，作畫者受母親的影響更大。這種影響是積極的還是消極的，我們需要從其他指標來看，如樹的陰影、樹是否有尖銳的枝、樹的傾斜度等線索。由於這棵樹有非常濃重的陰影，所以來自母親的、女性的影響對這名當事人是負面的、控制性的，甚至是具有破壞性的，導致其形成被動、感性、受控制的人格特徵。從時間取向上看，作畫者是典型的戀舊型，在遇到事情時非常依賴自己過去的經驗，在情感上也更常回憶過去，彷彿是靠回憶來滋養自己的情感。作畫者似乎也意識到了這種不平衡，他所做的努力是把右邊的枝條拚命伸長，似乎想用這種伸長的枝條來平衡畫面偏左的失衡，但這種努力使畫面看上去更加失衡。這表明作畫者最主要的人生命題是平衡發展。

成長 · 操作

請你試著運用本章所說的空間位置分割及各部分空間所代表的心理學意義來分析自己的樹木圖，從縱向和橫向兩個方向來解讀。你讀到的訊息與平時對自己的了解一致嗎？有什麼新的發現嗎？

9.
畫面大小

畫面大小具有多層面的心理學含義，包括人格層面、自我評價層面、環境感受層面、攻擊性或退縮性層面、情緒層面、生命能量層面、安全感層面、適度性層面、文化層面等。從某種意義上來說，畫面大小揭示的訊息非常多，下面我將針對這些訊息一一詳述。

首先要說明一點，本章所稱的畫面大小，是指作畫者畫的樹的大小。在圖畫分析中，有時畫面大小是指整個圖畫的構圖大小，因此會出現整個圖畫很滿但樹很小的情況。為了讓大家按步驟學習解讀樹木圖，這裡的重點在樹的大小，而忽略更複雜的情形，也不考慮對作畫過程的解讀，以及當事人自己的解讀和畫中其他的元素。

我們一起來看圖9-1、圖9-2和圖9-3，對於這三幅畫，你有怎樣的整體印象？你可以帶著這些印象來了解畫面大小的心理學含義，然後再回到對這三幅畫的

人格和自我評價

在人格層面，圖畫大小可以代表作畫者的性格屬於內向型還是外向型。內向型的人更願意獨處，而外向型的人則更願意與他人相處。

就下面三幅圖而言，在分析作畫者的性格是內向型還是外向型方面，圖 9-1 的作畫者可能是內外向混合型人格，略偏外向；圖 9-2 的作畫者可能是內向型人格；圖 9-3 的作畫者可能是外向型人格。

在自我評價層面，圖畫大小可以代表作畫者的自尊水準及自我評價的高低，也可以代表其自信與否，及認為自己是否有能力。必須說明的是，所謂的「自尊」是指心理學意義上的自尊，與平時大家所說的「自尊心」有所區別，它是一個人對自己的社會角色進行評價的結果，是透過與他人的社會比較形成的。

自尊表現為自我尊重和自我愛護，是個體要求他人、

圖 9-2

圖 9-3

圖 9-1

集體和社會尊重自己的期望，也體現為自我價值感。因此，有時在生活中被人們認為自尊心強的人，在心理學意義上反而是自尊比較低的，因為他們過度依賴他人的評價和認可，所以內心非常脆弱和敏感。健康的自尊其實建立在恰當的自我評價的基礎上。

圖 9-1 的作畫者對自我的評價比較適中，自尊水準較高，既不自卑，也不自傲，認為自己是具有能力或勝任力的人。圖 9-2 的作畫者對自我的評價比較低，自尊水準較低，缺乏自信，認為自己是一個能力不足或勝任力不夠的人。圖 9-3 的作畫者對自我的評價非常高，自尊水準也非常高，自信心十足，認為自己是一個很有能力或具有很強勝任力的人，但有時自我評價過高可能與實際情況存在一定的差異。

與環境和他人的互動

在環境感受層面，圖畫大小可以代表作畫者對環境感受的好壞，及其認為自己與生活和工作的環境是否適合、自己是否適合當下的環境。

在攻擊性或退縮性層面，圖畫大小代表一個人具有進取心或者是攻擊性、退縮性。在英語中，攻擊性和進取心是同一個詞「aggressive」：如果是建設性的力量，就會表現為進取心；如果是破壞性的力量，就會表現為攻擊性。無論是攻擊性還是進取心，能量都是向外的；而如果能量指向自己，則表現為退縮性。

圖 9-1、圖 9-2 和圖 9-3 中，作畫者與環境和他人互動的特點如下。圖 9-1 的作

情緒和能量

在情緒層面，圖畫大小代表作畫者的情緒是平和、低落還是躁動的，其情緒是否具有穩定性。

在生命能量層面，圖畫大小代表一個人的生命能量是充沛的還是不足的，甚至是脆弱的。

從這兩個層面考慮，圖 9-1 的作畫者在情緒層面是平和、積極的，在生命能量層面是充沛的；圖 9-2 的作畫者在情緒層面是低落的，在生命能量層面是不足的；圖 9-3 的作畫者在情緒層面則處於高漲或亢奮狀態，這與其生命能量非常充沛有關。

畫者對環境感受較好，感覺自己和環境比較適合，在與他人的交往中表現出積極的姿態；圖 9-2 的作畫者對環境感受不太好，感覺自己和環境比較不適合，在與他人的交往中表現出消極和退縮的姿態，想在人群中隱藏自己；圖 9-3 的作畫者可能感覺到環境限制了自己的發展，成為一種束縛和阻礙，認為自己應該在更大的格局或更好的環境中發展，如希望得到晉升或者換到新部門、新單位，在與他人的交往中表現出積極的姿態，但有時會讓他人覺得過於強勢、主導。

其他方面

在安全感層面，圖畫大小代表作畫者內在安全感的強弱。

在適度性層面，圖畫大小代表作畫者內在的分寸感、條理性和計畫性等。

從這兩個層面考慮，圖9-1的作畫者具有適度的安全感，在與人交往和做事時也表現出較好的分寸感和條理性；圖9-2的作畫者具有強烈的不安全感，在與人交往和做事時可能會過度看輕自己，在交往中表現得唯唯諾諾，過於軟弱或怯懦；圖9-3的作畫者具有較強的安全感，在與他人交往和做事時有自己的分寸感，但其分寸感會讓他人覺得有些咄咄逼人。

提醒

在此必須提醒的是：以上提到的只是我認為重要的、一般性的解讀，而非畫面大小所代表的全部含義。

在看到畫面的大小具有這麼多心理學含義後，你可能會問：「那我的圖畫適用於哪一種解釋呢？」這裡列出了多種可能的解釋，具體來說哪一種解釋更適合自己的圖畫，還要結合其他元素綜合分析，這些元素我在後面的章節中會講到。在這裡，你可以先根據這些

中國文化中留白的心理含義

心理學含義對圖畫形成一個初步的印象。在你所畫的圖畫中，或許無法解讀出上文列出的所有特徵，而只能明晰其中一部分，這也是十分正常的，因為每一幅圖畫反映出來的特徵可能都不同。

最後，有必要談一下在中國文化中圖畫留白的特定含義。

至於什麼叫畫面大小適中，並沒有絕對量化的指標。我自己會更常根據經驗來判斷，但是為了方便讀者學習，我在這裡提供大致的參考值：在一幅畫中，如果樹占畫面的五分之四，或者占了十分之九，就應該算畫面過大；如果樹在畫面上只占十分之一或五分之一左右的位置，那就有點過小了。

中國文化對留白有獨到的看法。從象徵意義上看，留白可能有多種含義：代表一種謙虛的態度；代表一種大格局；代表與環境和自然的和諧相處。

從美學上看，留白是一種構圖法，以無實際物相的方式表達畫面中的意境，即以無相表達意象。有人稱之為「言有盡而意無窮」。在中國畫中，留白並不是真的空洞無物，而是一種藝術境界。中國畫的空間是透過作畫者和看畫者的聯想和想像延展出去的，留白是創造意境的重要方法，也是構成畫面形式不可或缺的因素。郭熙在《林泉高致集》中說：「凡經下筆，必合天地。何謂天地？謂如一尺半幅之上，上留天之位，下留地之位，中間方立

意定景。」因此，在中國文化中，留白是一種有意識的創造。

把留白放到中國文化背景下講，是因為在這一點上存在文化差異。以沉默為例，在很多文化中，沉默代表空白，代表不好的狀態、負面的含義，如果出現沉默的場面，就需要盡快打破；然而，在中國文化中，沉默並不代表空白，而有其自身的意義，是可以被接受的。「此時無聲勝有聲」、「沉默是金」這樣的詞句，就表達了對沉默的欣賞。留白在中國文化中也非常獨特，留白本身是有意構思的，可以被接受、被欣賞，所以在解讀圖畫的時候，我們不能完全照搬某些國外學者的研究結論，認為樹畫得小、留白太多就一定代表作畫者自卑、內向等，還必須看整個畫面是否和諧，是否具有生命力。對畫面大小的理解需要有更多的文化反省。有些作畫者運用了畫中國畫的方式來畫樹木圖，樹就可能被畫得很小，但畫面中包含了山川、大地、天空，空間上顯得遼闊和深遠，此時樹形較小是作畫者心胸豁達、天人合一、人與自然和諧相處觀念的體現，我們不能貿然解釋為作畫者自卑或自我評價低。

這一點很重要：在把其他文化中的心理學研究結論應用在解讀華人畫的樹木圖時，須抱持謹慎的態度。

10.

筆觸線條：
用筆輕重與線條曲直透露的訊息

在本章中，我會從筆觸、線條和陰影的心理含義來解讀樹木圖。

筆觸

在繪畫中，筆觸是指作畫過程中畫筆接觸畫面時所留下的痕跡。由於本書不是從美學角度、而是從心理學角度解讀圖畫，所以筆觸部分只考察用筆力度。用筆力度是指作畫者在作畫時用力的程度，是非常個性化的一個指標，如果繪畫時間或主題不同，人們畫的內容可能就會有所變化，但用筆力度則是一個比較恆定的特徵。

有力的筆觸代表思維敏捷、自信、果斷。鉛筆落在紙張上的力度也反映了作畫者的能量水準，較大的力度代表能量水準較高。圖10-1的筆觸就比較清晰有力，代表作畫者的自信水準較高，反映了他在做事時

圖 10-1

不會拖泥帶水。

特別用力的筆觸可能代表作畫者自信、有能量、有主見（Alschuler & Hartwick, 1947; Machover, 1980）；可能代表作畫者高度緊張（Buck, 1948; Hammer, 1969; Jolles, 1964; Machover, 1980）；可能代表作畫者的能量水準非常高，或許具有攻擊性或脾氣暴躁；也可能代表作畫者有器質性病變，如腦炎、癲癇等（Buck, 1948; Hammer, 1971; Jolles, 1964; Machover, 1980）。圖 10－2 的筆觸就可歸屬於特別有力的一類，如果看一下圖畫的反面，你會看到其筆觸力透紙背，這代表了作畫者的自信水準較高，能量水準亦較高，做事乾脆俐落，但有時也顯得用力過度，缺乏靈活性。

與此相反，力度輕微可能代表作畫者猶豫不決、畏縮、害怕、沒有安全感（Jolles, 1964; Machover, 1980）；可能代表作畫者不能適應環境（Buck, 1948; Hammer, 1971; Jolles, 1964）；也可能代表作畫者能量水準低（Alschuler & Hartwick, 1947）。那些情緒低落的人畫出的線條常常輕而模糊，便可能代表他們沒有主見。圖 10－3 Ψ 的筆觸屬於特別輕的一類。對比一下圖畫右上角的編號，我們就可以看出作畫者的筆觸是多麼輕了。這幅圖畫的底色之所以那麼深，並不是由於年代久遠、紙張發黃，而是由於作畫者的筆觸實在太輕了，需要不斷加深顏色才能把圖畫掃描出來。這種輕微到看不清的筆觸，代表作畫者能量水準比較低，安全感不足，適應環境的能力較差。

Ψ　摘自嚴文華所著《心理畫外音（修訂版）》一書的相關章節，該書由上海世紀出版股份有限公司發行中心（上海錦繡文章）出版。

線條的心理學含義

線條是圖畫的基本元素。人們所畫的圖畫內容可能根據主題及時間的不同而有所差

除了筆觸的輕重，還要談一下筆觸的變化性：在一幅畫中如果筆觸有變化，代表作畫者具有靈活性和適應性；而如果一幅畫中所畫線條的力度完全一致，代表作畫者的靈活性低，也代表其僵硬、刻板。上文提到的三幅畫的筆觸變化從整體上來說都不大，亦即三位作畫者都存在靈活性低的可能。圖10-1不僅筆觸沒有變化，圖畫內容有刻板性，從其他多層含義上來看，也體現了作畫者認真得略顯刻板的個性。

圖 10-2

圖 10-3

異，但線條則具有相對的穩定性，所以我們可以從線條中觀察到一個人比較基本、重要而穩定的特徵。不同的線條傳遞著不同的心理學含義。

線條的長短

長線條表示作畫者較能控制自己的行為，但有時也會壓抑自己（Alschuler & Hartwick, 1947; Hammer, 1971），圖10-4即以長線條為主。此外，前面提到的三幅畫也都是以長線條為主，表明這些作畫者的自我控制能力比較好。

短線條——例如短而斷續的線條，表示衝動性（Alschuler & Hartwick, 1947; Hammer, 1971），圖10-5即以短線條為主，代表這位作畫者具有一定的衝動性。

線條的方向

圖畫以橫向直線為主，代表作畫者無力、害怕、自我防衛或女性化傾向（Alschuler & Hartwick, 1947）。如圖10-4以橫向直線為多，便代表了作畫者的無力感和自我防衛傾向。

圖畫以豎向直線為主，代表作畫者自信、果斷（Alschuler & Hartwick, 1947）。圖10-5不是非常典型的豎向直線，而是以斜線為主。

畫直線條的人通常更有主見。且直線也有可能與攻擊性有關。

圖畫以曲線為主，可能代表作畫者不喜歡常規（Buck, 1948; Jolles, 1964）；畫曲線的人可能具有更強的依賴性、更情緒化，圓形的線條則與女性特質有關。我們可以看到圖10－6就是以曲線為主，圖10－1、圖10－2和圖10－3也都是以曲線條為主，即可能與其女性特質有關。

其他線條特徵

圖畫中的線條過於僵硬，代表作畫者具有固執或攻擊性的傾向（Buck, 1948; Jolles, 1964），如圖10－5的線條就比較僵硬。圖畫中不斷改變的筆觸方向，代表作畫者缺乏安全感（Wolff, 1946）；斷續、彎曲的線條表示作畫者猶豫不決，也提示其具有依賴性和情緒化傾向（Alschuler & Hatwick, 1947; Hammer, 1971），還可能代表作畫者的柔弱與順從（Alschuler & Hatwick, 1947; Machover, 1980）。

斷續的、猶豫不決的線條，或者雖連續但被反覆描繪過的線條，通常暗示作畫者沒有安全感或較

圖 10-4　　　　圖 10-5　　　　圖 10-6

為焦慮（Buck, 1966）。緊縮的或細而拖長的線條則表現出一種緊張感，表示作畫者的情緒狀態非常緊繃。過度被強調的、被反覆塗畫的線條則反映了作畫者的焦慮、膽小、缺乏自信，在行為上以及在新情境中猶豫不決。圖10-4的線條就是連續且被反覆描畫的，透露出作畫者的焦慮、緊張和沒有安全感。

陰影

　　巴克（Buck, 1966）曾指出，圖畫中的陰影可能代表心理健康，但也可能代表心理不健康。

　　如果人們用陰影表示光線在樹木上的作用，且其呈現方式和自然界中光與影的現實一致，如光線與太陽照射的方向是一致的，則該陰影代表作畫者心理健康。如果陽光來自右側，樹的左側或許就會有陰影，這個陰影就可能代表抵抗來自女性區域的影響，而右側因為有太陽，右側太陽意味著力量和潛在的心理能量，因此對右側區域就具有包容性。我在前面曾談過，右側區域代表父親／父性／男性，代表未來，對右側區域的包容便代表著對父親／父性／男性乃至未來的接納，如圖10-7所示。

　　如果陰影過黑，或者被反覆強調，又或者出現在不該出現的地方，此時陰影可能是一種病態性的跡象。例如，圖10-5和圖10-8的陰影在整個圖畫中的呈現並不符合光與影的規律。

　　陰影具有三層基本含義：第一層是防禦機能，代表作畫者對自己不滿意的事實或者不能抵抗的外界反應；第二層是作畫者用來隱藏自己的羞恥感，或者掩蓋記憶中痛苦的事

件；第三層是作畫者潛在的、想隱藏起來的攻擊性。圖畫中的陰影具體屬於哪一層含義，必須結合其他元素一起來看。

圖 10-7

圖 10-8

11.
樹的種類：
不同品種的樹具有不同的含義

正如第四章所介紹的，樹的品種很多，每個人都可以找到代表自己獨特性的樹。來自不同地區的人也可能會畫不同的樹。例如，中國北方人可能會畫楊樹、紅柳、榆樹；南方人可能會畫椰子樹、榕樹、合歡樹；上海人可能會畫梧桐樹；西南地區的人可能會畫黃桷樹；去非洲旅遊過的人則可能會畫麵包樹。所以，樹的品種反映了作畫者特定的生活經歷及文化背景。只是在本章中，或許無法呈現所有品種的樹所具有的心理學含義。在自然界，樹木可以分為落葉和常綠兩大類，為了方便大家理解，本書基本上也參照這兩大類來陳述：第一大類是比較寫實的樹，即我們在自然界中能夠見到的各種樹木，包括落葉和常綠兩種；第二大類則是抽象的或想像的樹。

寫實的落葉樹

我挑選了幾種最常見的樹介紹並且呈現了一些相關的圖畫，但與之前的說明一樣，在這裡，我們只從樹的種類來解讀其含義，而不考慮畫中的其他要素。

蘋果樹

蘋果樹是最常被畫的果樹，這和其分布廣泛有關，也和文化有關。很難有另外一種果樹像蘋果樹一樣，在觸覺、味覺、嗅覺、視覺上都給人們一種熟悉感、親切感和認同感，且兼具觀賞性和食用性。在中外文化中，從古希臘、古羅馬神話到《聖經》，蘋果意象都具有豐富的含義；一方面，蘋果是愛情、美好、智慧、平安、健康等的象徵；另一方面又是罪惡、禍根等的代表。

畫蘋果樹具有多層含義。首先，它代表作畫者的自我肯定，因為蘋果樹是會結果實的樹，而在結果之前，樹一定會先開花。能夠開花和結果的樹代表作畫者的自我評價較高，與環境的互動較為良好。其次，樹上的果實通常代表作畫者擁有特定的目標或願望，這些目標可能已經達成，願望也可能已經實現，或者透過作畫者自己的努力可以達成或實現。而果實掉落有其他的含義，我會在下面的章節中陳述。畫蘋果樹還代表豐饒性、豐富性和收穫感，也象徵作畫者與環境友好相處。有人用蘋果樹象徵作畫者本身是容易往來的人，代表其在人際關

090

係方面的友善性。圖9-1的蘋果樹就符合以上所述的幾種象徵含義。

柳樹

在中國人畫的樹中很常見到柳樹。柳樹至少有四層象徵含義：第一，柳樹的枝條下垂在心理學上象徵能量向下流動，流向過去，這代表能量集中在過去，表明作畫者屬於戀舊型的人。特別是畫了柳樹又畫水，且水流向左時，表明作畫者是典型的戀舊型。另外，能量向下流動給人的感覺是情緒低落、悲傷或壓抑。第二，柳樹的枝條給人婀娜多姿的感覺，因此柳樹也代表作畫者的女性氣質和細膩的情感。當那些柳枝隨風飄動的時候，作畫者的情感似乎也很容易被他人觸動。第三，柳樹有細小的葉子，如果作畫者畫出非常多細小的葉子，通常代表其追求完美、關注細節，也可能代表過於刻板。第四，柳樹在中國文化中與離別、思念是聯繫在一起的。《詩經》裡說：「昔我往矣，楊柳依依，今我來思，雨雪霏霏。」李白則在詩中寫道：「此夜曲中聞折柳，何人不起故園情。」畫柳樹的人可能對分離非常敏感。而圖11-1呈現的柳樹，更適合積極意義上的解讀。

楊樹

楊樹和柳樹的特點恰恰相反。柳樹的枝葉是下垂的，而楊樹的枝條則向上伸展。如同始終向上伸展的樹枝一樣，畫楊樹的作畫者通常都勤勉努力、積極向上，有不斷追求的決心

圖 11-1

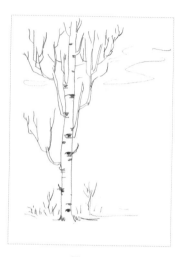

圖 11-2

椰子樹

　　在南方，畫椰子樹的人會多一些。畫這種樹的人通常對情緒領域和精神領域比較關注，追求刺激和新奇。但在面對新情況、新環境或陌生人的時候，也會呈現防衛性的姿態。他們很少被純粹理性的東西影響，但很容易接受帶有情感色彩的想法。他們會積極地尋求精神上的滿足感。圖11-3的作畫者就具有這些特點。

冬天的落葉樹

　　在落葉樹中，有人會畫出冬天葉子全部掉落的樹。畫出枯樹的作畫者通常擁有一定的自信和勇氣，或是其能量枯竭到漠然，已不介意他人看

和行動，想擁抱更高的天空。他們有著強烈的情感，但這種情感隱藏在冷靜的理性背後。圖11-2的作畫者就具有這些特點。

到自己真實的樣子。樹葉掉光的樹赤裸裸地以真實的模樣站立在大自然中，畫枯樹意味著作畫者敢於在他人面前呈現真實的自己。

對於落葉樹來說，冬季是休眠的季節。

如果作畫者畫出的樹種在自然界中是處於落葉和休眠狀態，那就表明作畫者也在蓄積能量、調整狀態。這些樹雖然看上去是枯樹，但內在充滿能量，仍然是健康的樹。不過有些樹呈現枯萎的姿態，作畫者會覺得自己的生命也處於枯萎狀態，發展受到了阻礙、完全沒有希望，或者感受不到未來，又或者即使有未來，也必須面對險惡的環境，仍是沒有希望的未來。冬季的枯樹代表的究竟是積極的含義還是消極的含義，要看圖畫中的其他訊息。請看圖11-4和圖11-5，哪一幅圖畫更有積極的含義呢？圖11-4是一棵生長在沙漠中、處於冬季的枯樹，其生長環境非常惡劣，只能接受枯萎的命運。圖11-5的樹則處於蓄積能量的儲備期，如作畫者所說：「在春天來臨的時候，這棵生命之樹會發芽、會開滿花朵。」

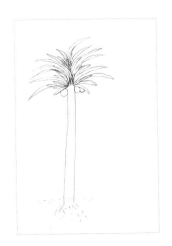

圖 11-3

圖 11-4

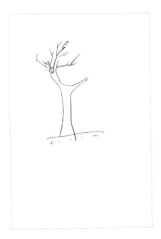

圖 11-5

寫實的常綠樹

松樹

在常綠樹中，最具代表性的是松科植物，如松樹、柏樹、杉樹等。所有這些松科植物都有一個特點：樹枝最後集中到頂端。整棵樹的構造像一個三角形，這代表進取心、雄心壯志以及追求自我價值；但如果過度，也會體現為野心或者好高騖遠的幻想。畫松樹的人通常比較具有攻擊性，這種攻擊性可能體現為進取心，也可能體現為與他人的競爭、對環境懷有敵意等。

前面描述的楊樹，樹枝也是集中到頂端，但是畫楊樹的人在追求目標時更輕鬆、更遊刃有餘。畫松樹的人則會更拚命，需要付出更多努力，他們腳踏實地，相信依靠自己的努力能夠獲得成功。這可能和其感受到來自環境的壓力較大有關，他們更有可能感受到環境的艱險，以及來自周遭的惡意或敵意。松樹經常長在懸崖邊及土壤較少的山上，還可能會經歷風霜雨雪，生長過程充滿了艱難險阻。

面對來自現實的壓力，畫松樹的人通常帶有達成目標的強烈動機，其性格之中有倔強、頑強的一面。這樣的人有時表現出韌性，面對困難毫不鬆懈；有時則表現為固執、偏執，有不到黃河心不死的頑固性。

圖10-5和圖10-7就是兩棵松樹。圖10-7的作畫者具有更積極的態度，因為圖畫中呈現出的樹與環境的關係更和諧。

聖誕樹

聖誕樹其實是松樹的一種，但是畫聖誕樹的人通常不會把聖誕樹畫在野外，而是放在庭院中或家中，聖誕樹更與節日有直接的關係（見圖11−6）。除了前面提及的松樹的特點部分適用於聖誕樹外，畫聖誕樹的人更強調節日的喜慶，他們需要獲得禮物，需要與他人交往。但是，聖誕樹不強調作畫者性格中的堅韌和踏實，因為很多聖誕樹是被砍伐後裝飾在那裡，樹與大地的連接並沒有那麼牢固。

圖 11-6

抽象樹的多重心理學含義

在畫樹木圖的時候，有些人會畫抽象的樹，抽象的樹雖然可能在現實中對應著某種類型的樹，但是抽象樹非常粗略，像簡筆畫一樣不寫實。

抽象畫可能有多種心理學含義。例如，作畫者是一個思維非常抽象的人，傾向於用抽象的方式看待這個世界，所以他畫出的樹也會是簡化而抽象的。也或許作畫者屬於智力水準非常高的人，他看待事物的時候只看到最本質、最單純的部分，而看不到複雜的部分和

細節。還有可能作畫者具有阻抗和牴觸情緒，不願意作畫，或者擔心畫出來的圖畫會過度暴露自己的內在，所以會盡可能用最少的線條作畫，這樣就可以避免暴露自己。例如，圖10−6和圖11−5、圖11−7都是松樹，但圖11−7中的樹就更簡約、更抽象，能夠解讀的訊息也更少。

有些人在平時會畫寫實的樹，但是在遇到壓力的時候則會畫抽象的樹，這種轉變本身就代表作畫者感受到了壓力。

還有一些人會畫想像中的樹，這些樹生長在作畫者的想像世界，於現實世界中並不存在。它們一般會體現作畫者的創造力、想像力，有時也反映其幻想。這樣的樹通常要結合具體內容進行分析。圖11−8和圖11−9就是想像中的樹，但圖11−8充滿了怒放的感覺，圖11−9則建構出一個以溝通為主題的樹Ψ：樹的左邊有一根樹枝變成了鐵軌，火車可以通過；鐵軌下面有一座高高的支架；樹的底部有分叉，還有一個拱形的洞。藉助這棵抽象樹，作畫者表達了與外界溝通的強烈意願。

圖 11-7

圖 11-8

圖 11-9

Ψ　摘自嚴文華所著《心理畫外音（修訂版）》一書的相關章節，該書由上海世紀出版股份有限公司發行中心（上海錦繡文章）出版。

12.
樹根和樹幹訴說的
人生故事

前面四章介紹了如何從整體上理解圖畫，包括如何解讀樹的位置、畫面大小、筆觸線條和樹的種類。在接下來的五章中，我將介紹如何從局部解讀樹木圖，包括樹根、樹幹、樹冠、樹枝、樹葉、附屬物及環境等。我們學習的順序為自下而上，從樹根到樹葉，與解讀圖畫空間的順序一致。在本章中，我們將先了解樹根和樹幹兩部分。

對樹根的解讀

樹根是樹深埋在土壤中的部分，通常在地面上難以看到，但它是樹木最初成長的部位，承載著吸收養分的重要功能。兒童的圖畫經常呈現「透視」功能，所以在他們的圖畫中出現樹根是正常的。而在成人的圖畫中，如果出現樹根過於仔細描畫或被突出強調的樹根，則具有特定的心理含義。

圖 12-1

在第八章介紹樹的位置時，我提到畫紙可以分為下、中、上三個部分，它們分別代表不同的領域和空間，自下而上分別是：本能領域和過去空間、情緒領域和現在空間、精神領域和未來空間。此外，我們還提到過樹根、樹幹和樹冠三者也分別具有這三層含義。樹根對應的是本能領域和過去空間，象徵人們尚未分化的、原始的、無意識的部分，象徵著我們本能的衝動、欲望、願望。樹根本來深埋於地下，無法被看見，但在某些圖畫中則暴露在外，或者被反覆描畫。這樣的畫法既可以解讀為健康、有力量的，也可以解讀為病態、混亂的，解讀的方向要結合樹木圖的整體來看。

樹根暴露在外或被強調，通常具有以下含義：作畫者關注本能的、無意識的領域；本能領域對作畫者而言具有非常重要的意義；作畫者的潛意識衝動和欲望較為強烈；作畫者存在內在糾葛；重視家族、文化、傳承和傳統等，想扎根於這些傳統之中；想透過努力抓住或攫取某些東西，以達到自己的目標；這種畫法在心理時間上則代表過去，所以象徵作畫者不停挖掘和回憶過去。

圖12-1的樹根代表了怎樣的含義呢？作畫者說，這是一棵剛被移植的樹，生長在夏季，有一些枯萎的葉子掉落在地上。從整

體上看，作畫者是關注本能和無意識領域的人。「被移植」代表其生活環境發生了巨大的變化，面對新環境，她過度依賴自己的本能反應，有很多原始的欲望和衝動被激發出來，源源不斷的原始本能衝擊著她的情緒和認知，內在的糾葛和衝突疊加在對新環境的不適應上，所以讓她感受到雙重壓力。她的生命能量似乎不足以支撐她適應新的環境。

在了解樹根整體的象徵含義後，我們再來看樹根的幾種具體畫法。

1. 樹根向左面膨脹。代表作畫者具有某種情感壓抑；也表明其與母性人物的特殊聯繫（圖12-2）。

2. 樹根向右面膨脹。代表作畫者在人際關係中較難信任他人；也代表其與父性人物的特殊聯繫（圖12-3）。

3. 樹根左右膨脹。對兒童來說，畫出這種樹根可能代表他在學習、理解能力方面遇到困難；對成人來說，則可能代表其存在智力遲鈍的問題，以及對自己的禁止、壓抑（圖12-4）。

圖 12-2

圖 12-3

圖 12-4

圖 12-5

4. 枯死的樹根。代表作畫者對早期生命和成長階段的感受是沮喪的（Jolles, 1964），在情感上有乾涸的感覺（圖12-5）。

對樹幹的解讀

如前所述，本能領域和過去空間、情緒領域和現在空間、精神領域和未來空間分別對應著樹根、樹幹和樹冠三者，其中樹幹對應著情緒領域和現在空間，也就是說，從本質上看，樹幹與情緒功能有著明確的內在相關性。樹幹代表有意識的情感反應、情緒和成長經歷。

樹幹是樹木生命能量流通的主要管道，能量從樹根通過樹幹源源不斷地輸送到樹枝和樹葉，所以樹幹象徵著生命能量是否通暢，反映了成長和發展方面的能量及生命力。樹幹的粗壯的樹幹則代表生命力的旺盛程度：過細的樹幹往往代表作畫者在成長過程中缺乏支持和支撐，而粗細代表生命力的旺盛程度。

樹幹還是重要的支撐力量，支撐著一棵樹穩定地立於大地，所以樹幹象徵自我的力量、生命的支撐感和穩定感。那些傾斜的樹幹往往代表作畫者在成長過程中受到了影響，如果樹幹被風刮歪，通常代表其感受了到外力的壓迫。

樹的成長經歷反映在樹幹上，如果遭受過災難、挫折和打擊，會在樹幹上留下痕跡。樹幹越往上越細、最後收於一點，則可能代表生命力的衰減。

在很多情況下，樹幹上的疤痕是作畫者成長過程中受到創傷的標誌，從疤痕所處的位置可以大致判斷其創傷年齡。當然，如果是按幼稚園老師教的方法畫，疤痕對應創傷的解釋就

不再適用。

樹幹從下到上，也可以劃分為三部分，每部分都具有不同的含義。

靠近地面的部分代表早年的經歷。從樹根到樹幹的過渡區域，可以看作是黑暗、原始、神祕的情結所在的位置。通常最原始的、對重要人物的認同、退行等都在這個區域呈現。作畫者在早年的養育中感受到的不適、創傷、衝擊，包括前語言期的感受，也會在這個區域呈現。

中間部分記錄的可能是不被社會所接納的情緒和感受，常和負面情緒有關，如憤怒、嫉妒、報復等。

最上面的部分則是與樹冠連接的部分，記錄的是被社會容納的情緒和感受，如高興、喜歡、希望等。

不是每個人的圖畫都會出現這三個部分，也不是所有樹木圖都能真正區分出來，但其劃分方法能夠幫助人們判斷，如果樹幹上出現了被強調的印記，那麼其所在的大致年齡是哪個階段，所代表的主要情緒是什麼，這些都可以透過印記判斷出來。樹幹上的印記代表的可能是事件本身，也可能是情緒感受，我們只有與作畫者溝通才能了解。

請看圖12-1的樹幹，它代表了怎樣的含義呢？我們可以明顯看到樹幹是平行的，這代表能量本身是通暢的。但是相對於樹冠而言，樹幹似乎太細了，這反映出兩個特點：一是作畫者感受到生命能量不足；二是作畫者感受到的支撐力量不夠。圖9-1的樹幹是平行加漏斗的形狀，這可能意味著作畫者對於無意識的情緒不加區分地全盤接受，讓情緒和感性過度影響自己。

在了解樹幹整體的象徵含義後，我們來看樹幹的一些具體畫法。

1. 斷續型。表示作畫者具有衝動性，易受感情刺激影響，容易有報復心理（圖12-6）。

2. 曲直型。表示作畫者有心理創傷體驗，有某種壓抑感，防禦機制較強（圖12-7）。

3. 直曲型。對兒童而言，可能代表有適應困難，易與環境產生矛盾；對成人而言，則可能代表其具有創造性，但遇到挫折易逃避（圖12-8）。

4. 彎曲型。代表作畫者的情緒以快樂為主，也代表其任性及以自我為中心（圖12-9）。

5. 在頂部擴展。代表作畫者隨著年齡的增長，活力增加，興趣增多（圖12-10）。

6. 粗大的樹幹。代表作畫者充滿活力和生命力（圖12-11）。

7. 纖細的樹幹。代表作畫者在成長中缺乏支持的力量，渴望關愛和支持，也代表其能量不足（圖12-12）。

8. 頂部收於一點。代表作畫者以目標為導向，實現目標是其生活的全部意義；但實現後卻發現，該目標並非自己想要追尋的，於是會處於情緒低落的狀態（圖12-13）。

9. 在底部生長。代表作畫者具有退縮傾向，情緒低落，對生活充滿了失望（圖12-14）。

10. 在頂部有少量的生長。代表作畫者關注未來，對未來抱有希望，不關注過去（圖12-15）。

11. 有傷疤的樹幹。代表作畫者在成長中曾遭遇創傷（Buck, 1948; Jolles, 1964），能量在

—— 圖 12-14 ——

—— 圖 12-10 ——

—— 圖 12-6 ——

—— 圖 12-15 ——

—— 圖 12-11 ——

—— 圖 12-7 ——

—— 圖 12-16 ——

—— 圖 12-12 ——

—— 圖 12-8 ——

—— 圖 12-17 ——

—— 圖 12-13 ——

—— 圖 12-9 ——

12. 有傷疤的地方迴旋，需要其花費許多精力去解決問題（圖12－16）。沒有樹幹。代表作畫者情緒低落，缺乏生存意願，甚至有自殺的念頭（圖12－17）。

13. 被風吹得歪斜的樹。代表作畫者感受到來自外界的強大壓力（圖12-18）。

14. 上下大、中間小的花瓶型。代表作畫者擅長具體思維，講求實際，苦幹、勤奮、努力（圖12-19）。

圖 12-18

圖 12-19

成長・操作

以上是對樹根和樹幹的解讀。你會如何解讀自己畫的樹根和樹幹？雖然本書列出了許多具體的樹根和樹幹類型，但你畫的類型可能並不在其中。沒有關係，你本人的解讀是最重要的。請把你的解讀寫在圖畫的背面。

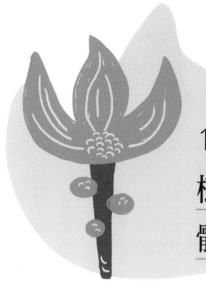

13.
樹枝、樹冠、樹葉
體現與環境的關係

在本章中，我們會介紹樹枝、樹冠、樹葉的心理學含義。

樹枝和樹冠

在樹的各個組成部分中，由於樹根深埋於地下，而樹幹又比較簡單，所以樹枝和樹冠便成為樹最具個性化的部分，作畫者通常會用許多筆墨描畫。有時樹枝會被省略，而樹冠卻極少被省略。

樹枝和樹冠最重要的象徵含義是：表現作畫者人際關係方面的狀況及其與周圍環境的整體關係。樹枝象徵能量流動，是將能量傳送到樹冠各個個部分的通路，也代表作畫者與環境及他人「能量交換」的性質和程度。

這裡的能量交換可以指訊息交流和人際互動。有些樹枝的畫法能夠表現出作畫者在與他人的關係中是積極面對還是消極逃避，是

友好、和睦的，還是有敵意、攻擊性的。那些像刺一樣尖利的樹枝常代表作畫者的敵意和攻擊性。

樹枝和樹冠勻稱、優美，比例恰當，代表作畫者的發展比較平衡。其變化程度、大小、變化多，體現的往往是作畫者成長過程中變化較大；樹冠伸展舒暢常代表作畫者發展順利；在樹枝和樹冠部分運筆簡潔流暢，代表作畫者思維流暢、智力水準高或者做事風格乾脆俐落；反覆描畫樹冠和樹枝的細節，則表明作畫者有一定的強迫傾向或追求完美。

在樹冠的形狀中，圓形、球形、橢圓形是最常見的。下面我們來看一下樹冠的具體形狀可能代表的心理學含義。

1. 樹冠巨大型。代表作畫者有強烈的成就動機，有雄心壯志、自豪感，有時會自我讚美（圖13-1）。

2. 小樹冠型。這種樹冠在學齡前兒童的畫中常見。學齡兒童如果畫出這種形狀的樹冠，可能指示其具有發展障礙；如果這類樹冠出現在成人的畫中，則是幼稚性、退行的象徵（圖13-2）。

3. 倒心型。代表作畫者可能缺乏創造性，沒有攻擊性，有猶豫不決的傾向，缺乏毅力（圖13-3）。

4. 單獨生長的枝葉。代表作畫者在成長過程中可能遭受過壓力生活事件，部分發展受到限制，也代表其具有衝動傾向，但如果是新生的樹枝，則代表新的希望或新的發展方向（圖13-4）。

5.
圓圈狀的樹冠。代表作畫者在成長過程中一直把能量消耗在某方面，缺乏方向性（圖13－5）。

6.
楊柳狀下下垂的樹枝。代表作畫者具有細膩的情緒感受，也代表其關注過去，能量都流向過去，比較懷舊、戀舊，或者停滯在某一發展階段，也可能代表作畫者對過去發生的一些事情有內疚心理（圖13－6）。

7.
橫向生長的樹枝。代表作畫者願意滋養、保護他人，願意主動與人交往（圖13－7）。

8.
向上生長的樹枝。代表作畫者積極向上地成長，正在尋找向上發展的機會（圖13－8）。

9.
明確如路徑的樹。代表作畫者有明確的計畫性，做事有毅

圖 13-1

圖 13-2

圖 13-3

圖 13-4

圖 13-5

圖 13-6

圖 13-7

圖 13-8

力，有始有終（圖13-9）。

圖 13-9

10. 斷續的枝條。代表作畫者有很多想法，但缺乏行動力，難以付諸實施，也代表其愛夢想、愛幻想，常有不切實際的想法（圖13-10）。

圖 13-10

11. 樹枝折斷。代表作畫者在成長過程中遭受過創傷（Hammer, 1969; Jolles, 1964），付出努力最後卻失敗，也代表其具有傷心感、沮喪感（圖13-11）。

圖 13-11

12. T型樹冠。代表作畫者有較強的進取心或攻擊性，具有頑強的生命力以及克服困難的韌性（圖13-12）。

13. 比樹幹還粗的樹枝。代表作畫者具有匱乏感，過分追求從環境中得到的滿足感（圖13-13）。

14. 粗樹幹上的小樹枝。代表作畫者無從環境中得到滿足（圖13-14）。

15. 被細緻描畫的枝葉。表明作畫者具有強迫傾向，一旦開始做一件事就無法停止，即使自己已經厭煩，過分關注細節、追求完美（圖13-15）。

現在讓我們看一個具體的例子（圖9-3）。首先我們可以看到，這棵樹的樹冠屬於巨大型，代表作畫者具有強烈的成就動機，有雄心或野心，也有自豪感，自我評價較高。如果

樹葉

樹葉是樹木很神奇的組成部分。它們是植物進行光合作用、製造養分、呼吸的主要器官，會吸收二氧化碳，釋放氧氣。此外，樹葉還為樹遮風擋雨，在與環境互動的過程中，可以產生過濾和緩衝的作用。樹葉有各式各樣的形狀，包括橢圓形、心形、掌形、扇形、菱形、披針形、卵形、菱形、三角形等。而樹葉的顏色也不盡相同，有的鵝黃，有的嫩綠，有的豔麗若花，有的樸實無華。即使同一種樹的樹葉，顏色也會隨四季輪轉而發生變化。由於具有這些特點，樹葉常被忽略或者只是簡人們畫的樹木圖是簡筆畫，所以樹葉常被忽略或者只是簡人們畫的樹葉也就非常具有個性。

仔細觀察樹冠，就會發現它似乎要突破紙的邊緣，特別是紙的右側，它實際上已經超出邊緣了，樹冠頂部也像被壓扁了一樣，表明作畫者感受到來自環境的限制，認為自己在目前所處的環境中無法施展拳腳、大展宏圖，甚至認為現實的環境已經無法給自己提供更大的空間。但作畫者可能也心甘情願繼續留在這個環境中。其次，這棵樹的樹冠與其說是圓形或球形，不如說接近方形，它代表作畫者具有一定的保守傾向，想繼承和遵守社會的傳統，有強大的責任感，同時也想滿足父母的期待。

圖 13-13

圖 13-14

圖 13-15

單描畫幾筆，然而一旦樹葉被畫出來，就會非常個性化，可以代表作畫者的性格。

如果作畫者畫出了茂密的樹葉，而且不是前面提到的強迫傾向的畫法，也不是非常刻板的畫法，那這至少代表三層含義：一是其生命力旺盛，只有生命力旺盛的樹才可能枝繁葉茂；二是其與環境友好相處，只有養分充足、溫度和濕度適中，樹木才能生長出茂密的葉子；三是能量交換順利與通暢。

如果完全沒有畫樹葉、樹葉全部掉光，或者畫的是枯樹，樹的整體是消極的，那代表的含義也是消極的：一是作畫者的生命力不足，或者懷有一種失落感；二是作畫者與環境的互動不良，其感受到的環境可能是惡意的、敵意的，或者至少是不友好的；三是作畫者在環境中完全沒有能力保護自己，因為樹完全以一種沒有防護的姿態出現，沒有任何緩衝和遮擋；四是作畫者的情緒可能非常低落，內心的活力和感受彷彿都「死去」了一樣。

我們在前面曾提到，如果樹木圖從整體上看具有積極意義，那掉光樹葉的樹木圖也可能代表坦誠而真實地面對他人。樹葉掉光的樹是赤裸裸地面對環境的，這也象徵作畫者用真實的樣子面對外界。有些作畫者畫的樹生長在冬季，此時，沒有樹葉代表樹在蓄積能量，也代表作畫者的狀態是在休眠期、蟄伏期，正在為新的生長打下基礎。

不同形狀、不同畫法的樹葉所代表的具體含義也不盡相同。

1. 大葉型。代表作畫者有依賴感（Burns & Kaufman, 1972; Burns, 1982; Jolles, 1964），不願意獨立，好相處（圖13－16）。

2. 針葉型。代表作畫者缺乏滋養，尖銳或刻薄，不好相處（圖13－17）。

3. 手掌型。代表作畫者具有同情心，願意與他人接觸，對他人熱情（圖13－18）。

4.
樹葉濃密。代表作畫者生命力旺盛，有活力，能量充足（圖13－18）。

5.
樹葉稀少。代表作畫者生命力不足，活力不夠，能量低（圖13－17）。

6.
沒有樹葉（枯樹）。代表作畫者的生命力嚴重不足，也代表其沒有活力、有衰竭感，生命中具有失落感、空虛感（圖13－21）。

7.
樹葉掉落。象徵作畫者對養育來源的依戀傾向，如對父母、家庭等，也表示其具有

圖 13-16

圖 13-17

圖 13-18

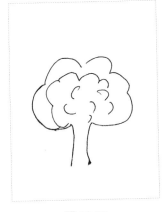

圖 13-19

圖 13-20

圖 13-21

依賴性。如果畫上呈現的是在收集樹葉，表明作畫者想從父母處或家庭中得到愛和溫暖；如果呈現的是在燒樹葉，則表明作畫者愛的需求得不到滿足，情緒轉變為憤怒。

如果僅從樹葉的角度觀察，我們可以從圖13-22中了解到哪些訊息？作畫者雖然說自己畫的是棕櫚樹，但畫面呈現的是針葉型的樹葉。我們在前文講過，針葉型樹葉可能代表作畫者缺乏滋養、尖銳、刻薄或不好相處。從樹葉的形狀和描畫的筆觸中可以看到，作畫者把樹葉畫得像尖刺一樣，而且整棵樹都長著這樣的樹葉，代表其具有一定的攻擊性，只是不清楚這是出於自我保護，還是主動攻擊。

如何解讀樹冠、樹枝和樹葉的部分就闡述至此。有的人畫出的樹冠、樹枝和樹葉可能剛好在本章中講到了，而有些人的畫法則並不在其中。即使你畫的細節沒有被解讀到也沒關係，最重要的是理解樹冠、樹枝和樹葉整體上的象徵意義：表現作畫者人際關係方面的狀況、與周圍環境的整體關係、生命力的狀況、能量交換的狀況。從這個象徵意義上去理解樹木圖是非常重要的。

圖 13-22

成長・操作

請你根據自己所畫的樹木圖，解讀樹冠、樹枝和樹葉，並把你的解讀寫在圖畫背面。也請你寫上解讀的日期，下次翻看時可以隨時補充一些內容。藉助圖畫來進行反思和自我探索，是自我成長的有效途徑，有時甚至是捷徑。

14.

附屬物：
果實和四季代表的含義

就樹木圖而言，附屬物是指畫面中除了樹之外的他物，能夠很好地表達作畫者的個性。它們或者是在補充新的內容，或者是在重複作畫者要表達的主題，或者是在補充新的內容，具體含義可以與作畫者一起探討。由於附屬物非常豐富，很難窮盡所有種類，所以在本章中我只挑選其中具有代表性的部分介紹，包括果實、四季、大自然類、動物類、房屋類等。

果實的含義

果實通常具有積極的含義，樹上有果實，一般代表作畫者的自我評價較高，有比較多的自我肯定，因為果樹象徵作畫者能夠創造成果，擁有成就感。但不能倒著推論，認為如果作畫者沒有畫果實，就代表自我評價不高。很多人的樹木圖中可能都沒有果實，在這種情況下，自我評價的指標就要從

畫面的大小、畫的位置、筆觸線條、樹形、樹的構造等方面來了解。畢竟果實是附屬物，而不是指導語要求必須出現在圖畫中的元素，而且在大自然中，確實存在一些不結果的樹。結合以上元素，對某些作畫者而言，不畫果實可能意味著尚未設立可實現的目標，或者對自己的評價不高、沒有什麼要求。然而對某些作畫者來說，則不能用這兩點來解讀其圖畫。

果實的多少、大小、所處季節可能象徵成就、報酬、欲望、希望、目標、恩典、成熟等。

掉落的果實

有些學者認為，畫面上呈現掉落的果實，表示作畫者在成長中曾遭遇一些傷害性事件，這些傷害性事件可能是精神上的，也可能是身體上的，並且嚴重影響了其成長、價值觀或信念，讓當事人感到自己遭受拒絕、受到不公平的對待，或者有一種深深的負疚感，甚至是罪惡感。這種情況稱為「墜落天使症候群」（Jolles, 1964）。在樹木圖中，曾遭受強暴或者暴力傷害類的創傷，常被用墜落的果實表現。如果要考察創傷的嚴重程度，則可以從果實掉落的原因、腐爛程度來分析。

Ψ **掉落的原因**

如果果實是被風吹落的，代表傷害可能由作畫者無法控制的外界因素造成。如果果實是被人打落或摘掉的，則代表傷害可能由人為因素造成。

Ψ 腐爛程度

如果掉落的果實還可以食用，通常代表狀況不是那麼糟糕，受到的傷害是可以癒合的，或者正在恢復中。作畫者覺得自己仍是一顆「好果子」。

如果果實已經腐爛，通常代表事件對作畫者的影響比較嚴重，或者持續的時間太長，已經造成了深深的、永久的傷害，這種傷害對作畫者仍然具有影響。有時他會覺得自己就是腐爛的果實，已無可救藥。

對於圖畫中果實掉落的訊息，必須非常謹慎地與當事人溝通。在我的經驗中，掉落的果實也可能沒有嚴重到創傷的程度，而是代表了作畫者失落的情緒和感受，尤其是在人際關係方面。

圖14—1是一名十六歲高一女生所畫的生長在秋天的蘋果樹。從整體來看，畫面充滿了生機：有果實，有小鳥，還有太陽，是一棵茁壯成長的蘋果樹。但整體畫面仍有一種揮之不去的焦慮感：太陽被烏雲遮住，樹葉往下掉，樹幹上可見蟲子已蛀出了洞，地上還有掉落的蘋果。在她的描述中，傷害性事件

圖 14-1

是父母離異。她沒有講具體經過和細節，但我們從她所畫的樹木圖可以看出，傷害主要來自父親方面。父母離異這件事，讓她有從天堂墜落到人間的感受，讓她的狀況從好變得沒那麼好了。比較幸運的是，掉落的果實沒有腐爛，父母離異對作畫者產生了影響，但這種影響並不是整體性和根本性的，整棵樹仍在茁壯成長。

果實的成熟度

果實的成熟度象徵作畫者人生發展的不同時期：仍在開花，代表作畫者處於生命的耕耘期，需要付出很多努力；剛剛結果，代表作畫者處於有所作為的初期；青澀的果實，代表作畫者雖然取得了一定的成績，但仍需要繼續努力，尚未到享受和收穫的時刻；成熟的果實，代表作畫者處於豐收、享受的階段。

果實的數目

果實的數目是值得注意的，數量雖是隨手所畫，但有時人在潛意識中會把果實的個數與某些現象聯繫在一起。在女性所畫的圖畫中，有時果實會代表孩子，或者代表對孩子的態度，所以其畫出的果實與孩子有一些關聯。對人生目標非常明確的人來說，所畫果實個數可能和重大目標數目一致。在「墜落天使症候群」中，掉落的果實數量可能與作畫者受到傷害時的年齡有關，或者與受到傷害時的其他元素有關。我也遇到過果實數目和作畫者的年齡一致的

情況。作畫者本人更能解釋果實數目的含義，因此可以由他自己來尋找。

果實的數量和大小

大而多的果實。代表作畫者有較多的欲望和目標，有信心實現自己的目標，也表示其往往因追求過多而無法很好地分配自己的時間和精力，或者尚未確定對自己而言真正的、最重要的需求是什麼。

大而少的果實。代表作畫者有明確的目標，把自己的精力集中在有限的幾個目標上，知道什麼對自己最重要，且有信心實現目標。

小而多的果實。代表作畫者有較多的欲望和目標，不確定對自己而言真正的、最重要的需求是什麼，也沒有足夠的信心實現自己的目標。

小而少的果實。代表作畫者對自己的評價不高，不相信自己能做出一番成績。不同的果實代表作畫者有多種欲求，有完全不同的目標、較多的可能性和選擇，處於難以抉擇的狀態。

圖14－2 Ψ 的作畫者是一名大一的男生。

他畫了一棵結滿奇怪果子的樹，樹的左邊結

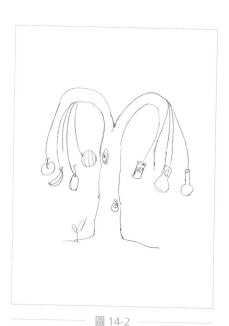

圖 14-2

Ψ 摘自嚴文華所著《心理畫外音（修訂版）》一書的相關章節，該書由上海世紀出版股份有限公司發行中心（上海錦繡文章）出版。

118

滿了蘋果、香蕉、梨子和西瓜，右邊結滿了易開罐、花瓶等。必須注意的是，左邊是天然的果實，右邊是人工製造的「果實」。這代表作畫者有很多不同的欲求，他可能追求各種感官享受，可能對性、性別認同、性的欲望有需求、有衝突，也可能什麼都想要，但因時間和精力有限，只能獲得某些特定的東西，所以他舉棋不定，不知道如何選擇。

四季的含義

從嚴格意義上講，四季既是附屬物，同時也是時間取向，它可能體現在作畫者所畫的樹上，也可能體現在作畫之後對問題（如「這棵樹生長在什麼季節」）的回答中，具有多層象徵含義。

第一，象徵生命發展的階段。大自然遵循春生、夏長、秋收、冬藏的規律，人們也會用四季來象徵自己的人生發展階段：春天代表童年，夏天代表青少年和青年，秋天代表中年，冬天代表老年。除此之外，人們還會用四季來表達自己的心理發展狀態：春天處於萌芽生發階段，夏天處於生機勃勃階段，秋天處於收穫豐收階段，冬天則處於休養生息階段。感受到自己處於收穫季節中的人更容易畫秋天的樹。例如，大學生畢業生就很容易畫出秋天的樹，因為對有些人而言，畢業也是一個收穫的季節。但同樣是畢業生，我們也可以看到有人畫春天的樹，因為他們在內心裡覺得自己尚未準備好畢業，遠遠未到收穫的季節，或者畢業對他們而言意味著新的開始。

第二，象徵事物或事件發生的階段。事情的發生和發展過程也可以用春夏秋冬的時間類比。即使是瑜伽練習，在一次課程中，好的教練編排動作時也會遵循春、夏、秋、冬的規律。

圖畫中的四季就可能代表一些重要事件的發展狀態。例如，在情侶畫的樹木圖中，如果雙方對戀愛狀態的感受不同，就會直接表現在畫中的季節和果實的成熟度上。一方所畫的樹可能已經處於秋天，果實成熟了；而另一方所畫的樹則處於春天，才剛剛發芽。前者對戀愛的感受是已經到論及婚嫁的階段了，而後者則是剛剛開始有心動的感覺，雙方對戀愛階段的知覺差異特別大，此時就需要調整彼此的節奏。

第三，象徵對生命能量的感受。在每個季節中，生命能量都是不一樣的。春天萬物復甦，代表能量開始甦醒；夏天生機盎然，萬物茁壯成長，代表能量非常高；秋天是豐收的季節，代表能量充沛；而冬天萬物蕭條，代表能量水準較低。生命能量充足和充沛的人，傾向於畫出夏天的樹，而生命能量低落和不足的人，則傾向於畫出冬天的樹。

人們畫的樹所處的季節在一定程度上會受到現實季節的影響。在研究中我們確實發現，現實的季節會影響人們對圖畫中季節的描述。例如，在春天的時候作畫，大多數人都會畫出春天的樹。但是，這並不影響人們把自己的感受投射在所畫的樹上，換言之，心理上有特別感受的人，仍然會描述自己所畫的樹生長在其心理所感受的季節中。

還有一些特殊情況，樹木生長的情況和現實中的不符，反季節或季節錯亂。例如，蘋果樹是在春末夏初開花，在秋天成熟，但有人畫了春天就結果的蘋果樹，這與現實季節不吻合。這種情況就必須與作畫者溝通，了解其具體含義。季節錯亂的情況象徵著不合時宜、節奏混亂：過早成熟的果實，或者有人畫了在秋天開花的蘋果樹，這也與現實季節不吻合。這種情況就必須與作畫

120

可能代表早熟的情感，或者事件發生得過早；而過晚開花象徵著晚熟的情感，或者事件在該發生時沒有發生而遲滯了。

成長・操作

在本章中，我們介紹了果實和四季的心理含義。根據所學的內容，你會怎樣解讀自己的樹木圖？你所畫的樹是否有果實？你所畫的樹生長的季節，是與作畫時的自然季節一致，還是與自己心理感受的季節一致？你會怎樣理解這些訊息？請把你的解讀寫在圖畫背面，這些反思會幫助你更了解自己。

15.
附屬物：
大自然類、動物類附屬物的含義

本章介紹的附屬物包括以下三個類別：一是大自然類，包含花、草、山、水、石；二是動物類；三是其他。在本章最後，我將以一幅圖畫為例進行解讀。

大自然類

無論畫什麼主題的圖畫，出現最多的附屬物就是大自然中存在的物事，以花、草、山、水、石等最為常見。其實樹也常常作為附屬物出現，作畫者畫的多棵樹同樣屬於附屬物，這個部分我將在樹與樹之間的關係中闡述。

花和草

花和草具有積極的含義，通常代表生命力和生機，也代表環境具有滋養性，或作畫

者與環境和諧相處。在環境非常惡劣、土壤非常貧瘠的地方，花和草是難以生長的。相較而言，草在附屬物中更常見，代表的是普通、平凡、不起眼的生命力；花則代表作畫者擁有較高的自我評價，象徵其對審美的要求和對美的追求。如果作畫者畫的是品種非常獨特的花，則代表其具有獨樹一幟或浪漫的個性。

山

山是自然界常見的景物，在心理學上具有多重含義：一是代表作畫者的目標，攀登高山象徵著向目標奮進；二是代表作畫者具有堅持的力量，得到他人的支持、鼓勵和肯定（可能來自家人、其他人或自己），這為其提供了安心感和穩定感；三是代表作畫者遭遇到阻力、障礙、壓力、困難和挫折，也代表由此而來的負面情緒，如沉重感、低落感、壓力感等。我們可以從作畫者所畫的形狀、性質、大小、色彩等方面，對山進行具體的解讀。

石

石頭是縮小版的山，所以和山一樣具有雙重含義。從積極的角度來說，可以是鋪路石、墊腳石，成為人們前進的輔助工具；從消極的角度來說，代表障礙、阻礙、困難和挫折。至於其具體代表哪一種含義，則要看畫面的具體內容和石頭的畫法，也要與當事人確認。

水

水的含義非常豐富。對包含水的圖畫，我們可以透過水的形態、性質、畫面構圖、水的顏色、溫度、面積或體積、附屬物、筆觸等進行全面分析。從大方向看，水具有積極與消極的含義。從積極方面來說，水象徵生命力，是生命之源，代表流動和交流、變化和靈活；象徵能量和力量、淨化和洗滌，有淨化的功能；象徵承載、容納、包容、接納。水的動靜轉換、生生不息，也常被用來比喻生死輪迴。

但另一方面，水又具有消極的含義，如情緒低落，愁緒萬千、哀苦不斷。特別是當水的形式轉化為眼淚時，常代表作畫者情緒低落、悲傷、哀傷和愁苦。另外，水的巨大能量，也可以是具有破壞性的，《孔子家語》中便說：「水可以載舟，亦可以覆舟。」

太陽

太陽是給予萬物光明的泉源，所以人類對太陽的崇拜自古就有。在樹木圖中出現的太陽通常代表力量、溫暖、方向等。由於太陽的圖案出現過多，含義反而會被泛化或模糊化，有時候它可能只是一個單純的裝飾符號，而失去了具體的含義。

畫在不同位置上的太陽具有不同的含義。大多數人的太陽畫在紙的右邊。按照我們在第八章所述的畫面位置的含義，右邊象徵父親、男性、未來等。畫在右邊的太陽因而可能代表父親、英雄、聖人，代表作畫者關注理性的部分、關注未來，也可能代表他認為在這個世界

上男性是主宰者，是力量的掌握者。有一些作畫者會把太陽畫在左邊，左邊象徵母親、女性、過去等。因此畫在左邊的太陽可能代表了與母親和女性的關係，也可能代表作畫者關注感性的部分，或者關注過去。

動物類

樹木圖中出現的動物通常具有一些基本的含義：首先，代表作畫者具有生命力、生機和能量，動物的體型越大，代表能量也越大；其次，動物代表了作畫者內在自我的一部分，是其人格中的某個方面，代表他的內在願望、欲求、本能或衝動，也是更接近本我的部分；最後，動物的形象也代表著作畫者的自我形象，選擇什麼動物以及如何畫出來，代表其對自我的認同度。

每個人對動物的看法不同，即使對同一種動物也是如此。一隻狗對某個人意味著忠誠，但對另一個人可能意味著恐懼的對象。在解讀動物時，我們必須了解在作畫者看來這種動物代表的意義。下面提供一些動物在一般意義上的解釋。

鳥

鳥是樹木圖中出現頻率最高的動物，它代表的最基本含義是作畫者渴望自由、無拘無

束、不受束縛。鳥的品種及畫法不同，含義也不盡相同。

鳥巢代表作畫者具有依賴性，希望或正在被照護。

排成行的大雁代表作畫者處於群體中、在良好的紀律約束下享受自由；表明其渴望有紀律、有規則的自由。

正在樹上吃蟲的啄木鳥代表作畫者藉助外力獲得療癒和醫治，代表他的自我療癒。

家禽和家畜

常見的家禽有雞、鴨、鵝等，常見的家畜則有豬、牛、羊等。如果圖畫中出現這些動物，通常代表作畫者對田園生活、農家生活的嚮往。

寵物

常見的寵物有貓和狗。圖畫中的寵物通常代表作畫者對人際關係的需求，尤其是渴望與家人之間的親密關係，同時也渴望舒適的生活、安全的環境。畫貓的人，代表在親密和陪伴之際，仍希望有獨立的空間和自己的節奏；畫狗的人，則希望對方更忠誠。

兔子代表作畫者機警而警覺，具有一定的不安全感，也代表其性格溫順、可愛、善良，人畜無害。

在家裡養的兔子介於寵物和家畜之間，會更加溫順、可愛；在野外的兔子則更機敏、自

126

由和靈動。

松鼠代表作畫者非常機靈、靈活、有靈性，會為將來囤積和儲藏某些東西。

樹洞中的動物代表作畫者渴望一個溫暖的環境，使自己得到良好的照顧，渴望得到關愛，具有依賴性（Jolles, 1964）。

其他

房屋

樹木圖中出現的房屋通常代表與家庭有關的部分，這裡的家庭可能是原生家庭或目前的家庭，也可能是未來的家庭。房屋則可能代表作畫者與家庭的關係是否親近，態度是否信任。我們可以從房屋的大小、房屋與樹的距離、房屋的構造等來分析，但這部分的分析已有較為成熟、更為詳盡的解讀，在此不再贅述。

樹上的房屋表示作畫者想在險惡的環境中尋找一個安全的庇護所。

籬笆

籬笆代表一種防禦，表示作畫者與他人和外界之間有防護，也可能代表作畫者拒絕或不

歡迎那些未經邀請就闖入其世界的人，表示他對外界事物抱持著非常謹慎的態度。

鞦韆

在圖畫中，鞦韆一般是吊在某一根樹枝上的，這表明作畫者把生命的全部或最重要的部分寄託在某件事或某個方面。

人在樹上盪鞦韆，可能表示作畫者犧牲他人來應對生活某方面的壓力。

圖畫解讀實例

現在，我們結合上述內容來看圖 15-1$_\Psi$。

這是一張主題為房樹人的圖畫，但現在我把它用來當作附屬物的練習圖。在這幅圖畫中，附屬物有草、太陽、動物——天上有海鷗，地上有小雞，有古堡，有人，有籬笆。即使作為房樹人的主題圖畫，它也屬於附屬物較多的類型，附屬物的豐富度反映了作畫者內在的豐富度。引人注目的是圖中有兩棵樹，左邊一棵，右邊一棵。這

圖 15-1

Ψ　摘自嚴文華所著《心理畫外音（修訂版）》一書的相關章節，該書由上海世紀出版股份有限公司發行中心（上海錦繡文章）出版。

兩棵樹都代表了作畫者本人，而非常有意思的是，兩棵樹形成了強烈的反差和互補——左邊的樹具有滄桑感，右邊的則是一棵稚嫩的小樹；左邊的樹已經結出了果實，右邊的才剛剛開始成長，這反映出作畫者發展的不平衡。古堡和籬笆則反映了作畫者內在的不安全感。古堡是封閉的，要走過一段長長的路才能夠進入。作畫者把屋子建成封閉式的古堡仍覺得不夠安全，又用柵欄把它圍起來，柵欄上的門也是關閉的，且進入古堡必須先踏上台階，甚至連小雞和樹也只能在院子外面。這樣的不安全感會帶來一種封閉和束縛，而天上的海鷗則是對封閉和束縛的補償，天上共有五隻海鷗在飛，海鷗比其他鳥類更喜歡追求自由、更有力量，因為牠們是大海上的生靈，可以在暴風雨中飛翔。太陽在圖畫的左邊，我們前面說過，這代表作畫者受到母親或女性長輩的影響更大。

樹木圖中有關附屬物的解讀就到這裡為止。你的樹木圖中有附屬物嗎？除了書中講到的部分，你的圖畫中還出現了哪些附屬物？你會怎麼解讀自己所畫的附屬物呢？請你把這些解讀寫在圖畫的背面。

16.

樹與環境：
生長環境展現了一個人的內心

樹的生長環境涉及很多內容，我將其歸納為四個方面來闡述：環境性質、人際交往、生長地點、土壤性質。這四個方面並未窮盡所有的可能性，只是提供一個解讀的框架。

土壤性質

樹木扎根於大地，所以土壤的性質決定了樹木的成長歷程及其最終成長的結果，又可以分為富饒的和貧瘠的。扎根於富饒的土壤中，樹木就更容易茁壯成長；扎根於貧瘠的土壤中，樹木的成長過程就更加艱難。土壤在這裡代表了作畫者的原生家庭、出生時的社會環境，以及其感受到的來自重要他人的支持和關愛。富饒的土壤通常代表作畫者成長的環境為其提供了足夠的愛、支援以及充足的資源；貧瘠的土壤則代表作畫者感受

130

到來自環境的愛與支持相對匱乏，資源也不夠充足。

土壤的性質在此是基於作畫者的感受判斷的，和現實中土壤富饒與否並不一定相同。這與作畫者的現實檢驗能力有關，現實檢驗能力高的，其知覺到的現實與客觀現實比較接近，而現實檢驗能力比較低的，其知覺到的現實則可能與客觀現實相去甚遠。例如，我曾遇到一位作畫者，他認為樹木生長的土壤是有毒的，這就與「乳汁是有毒的」具有相同的性質，作畫者具有強烈的被迫害感。如同樹木在有毒的土壤中無法健康地生存一樣，儘管這位作畫者已經是成人，但他依舊覺得自己無法擺脫來自原生家庭和父母的「毒害」。但這並不意味著父母當下真的做了什麼，而是作畫者誇大並內化了父母早年的一些做法，且把這些當作正在發生的事。

生長地點

樹木的生長地點大致可以分為以下幾類：野外的和近人的；平原的和高山的；近水的（溪邊、河邊、湖邊、海邊）和遠離水的（沙漠）。

樹木的生長地點是由作畫者決定的，或者說是由其精心挑選的，本質上代表了他對現實環境的感受或渴望。與畫出有人相伴的樹相比，畫出生長在野外的樹可能反映出作畫者更渴望自由，渴望發展自己天性、原始的部分（有時也被稱為野性的部分），且更有遠離塵世的感覺。圖畫中出現有人相伴的樹，則表示作畫者強調自己與他人的關係，代表其更有入世感。

野外這一生長地點又可以細分為平原、高山或熱帶雨林地區等。這些地點一方面帶有作畫者成長經歷中的地理色彩，另一方面具有心理學的含義。例如，平原比較平坦，一望無際，樹木可以更充分地與大自然接觸，而豎立在平原上的樹木則會更加引人注目，有時甚至會成為地標性的符號。作畫者選擇讓樹木生長在平原上，可能代表了其更願意在開闊、寬鬆的人文環境中生活，期待人與人之間的關係更質樸。

生長在高山上的樹木可以藉助山的優勢有更高的高度，這可能代表作畫者擁有更高的人生目標、更高遠的人生視野。

熱帶雨林往往處於原始的狀態，而且植物生長得非常密集。一方面表明溫度、濕度、土壤都相當適合某些樹木生長，但另一方面，這樣的環境又充滿了競爭性，且生態也呈多元化，作畫者選擇讓樹木生長在熱帶雨林中，可能代表渴望更原始、質樸的生活環境，希望能夠按本能行事，完全依照自己的天性成長。

另外還要看樹木圖的具體畫法。有的作畫者會畫一大片樹林，不知道哪棵樹代表自己，這象徵他想淹沒在群體之內，想隱藏於眾人之中，而不願意引人注目，似乎只有隱身於群體之中才是安全的。

至於有人相伴的地點有院子、社區、公園、果園、道路兩旁等。生長在上述地點的樹與人的親近關係是依次降低的。圖畫中的樹生長在院子裡，代表作畫者對家人的需求強烈；生長在後面幾個地點，則代表其對社會群體的需求，是一種更泛化的人際需求。作畫者畫出人行道兩旁的樹，通常代表社會的融合和親近感，也可能表示比其他人有更深的入世感，或是對群體和團隊有更強烈的需求，願意藉助團體的力量做事。

環境性質

我們可以從三個層面來理解環境的性質：安全的或不安全的、友好的或敵意的、自由生長的或受到束縛的。

通常，作畫者若把環境知覺為安全、友好的，則其圖畫會具有如下特點：第一，呈現出與環境和諧相處的線索。除了樹本身的位置、大小和筆觸等線索外，也會透過各種附屬物來呈現，如上章提到的花、草、山、水和各種動物等；第二，在天氣和氣候方面，可能是晴天或溫和宜人的氣候；第三，陽光、溫度和濕度都是充足而適宜的。

與此相反，作畫者若把環境知覺為不安全的、帶有敵意的，則其圖畫會具有以下特點：

植物是需要水分的，所以我們可以從距離水的遠近，將生長地點分為近水的和遠離水的。近水的地點可能是溪邊、河邊、湖邊、海邊，遠離水的地點則可能是黃土高坡、戈壁灘上或沙漠。作畫者選擇將樹木畫在近水的地點，代表其感受到的滋養是足夠的，或者他的情感是充沛的；如果選擇將樹木畫在遠離水的地點，則代表其感受到的滋養是不足的、匱乏的，或者其情感是乾涸的。

我們來看看圖11-1和圖11-4。圖11-1畫的樹就生長在水邊，即湖邊，而圖11-4畫的樹卻生長在沙漠裡，兩棵樹的生存狀態完全不同。前者的樹能夠得到足夠的滋養，後者的樹則缺乏滋養。

第一，附屬物的種類或數量比較少，即使出現，通常也帶有負面的含義；第二，在天氣和氣候方面，天氣有可能是風雨交加、電閃雷鳴，氣候則是炎熱或寒冷，總之不適於成長；第三，陽光和水分不充沛，或者不適合樹木生長。

在樹木可以自由生長或是會受到束縛方面，大多數樹木在環境中都能夠自由生長，但也會有作畫者畫出受到束縛的樹，如周圍被圍起來、長在花盆裡、被修剪、被捆綁等。這些被束縛的樹代表了作畫者感受到環境的束縛，表明他在環境中受到各種局限，難以大展宏圖。有時候，這種束縛和作畫者生活中具體的事件相呼應，有時則是其對環境的感受。

我們一起看一下圖16－1和圖16－2 Ψ，你覺得哪棵樹受到的束縛較大？從作畫者的感受來看，圖16－2目前受到的束縛更大些，因為圖畫中的樹不只被截枝，還被拉著的繩索捆綁住。這幅圖的作畫者是剛剛就讀大學一年級的新生，他這樣描述自己所畫的樹：「我畫的是校園裡的梧桐樹。我剛入校兩個月，校園讓我印象最深的就是這種梧桐樹。家鄉的樹很多，漫山遍野都是，但從來沒有被修剪過。然而在我們的校園中，我發現這種樹被修剪得面目全非，我不知道他們為什麼要把長得好好的枝條全部剪光。被修剪過的樹真難看。」他其實了象徵性比喻的方式來描述自己的故事：「我就是那棵被修剪掉所有綠枝的樹，失去了本來的面貌和活力，而且被環境束縛著。上海與家鄉相差太大，剛來到這座城市的時候，我甚至分不清東西南北。同學們談論的話題對我而言也是陌生的，上海話聽上去像日語，搭公車時我總是怕坐過站。在這樣的環境中，我覺得自己非常受拘束，做什麼事都小心翼翼，生怕自己做錯什麼事被人笑話。」這反映了他對新環境適應不良。

但是，從長遠來看，圖16－1的樹受到的局限更大，因為不論其如何生長都無法掙脫花己

Ψ 摘自嚴文華所著《心理畫外音（修訂版）》一書的相關章節，該書由上海世紀出版股份有限公司發行中心（上海錦繡文章）出版。

圖 16-1

圖 16-2

盆的限制，不論具有怎樣的成長潛力，它的高度都已經被花盆和房間定義了。圖16－1的作畫者面對的是更大的悲劇。他感受到的局限是多重的：限制樹木成長的不只有花盆，還有房間，這棵樹不僅缺乏成長所需的土壤，也缺乏所需的空間，樹根所能延伸之處和樹木所能達到的成長高度都已經被限定。圖16－2的樹則長在草地上，可能在下一個春天來臨時，會長得更高大、更筆直，而且從長遠來看，目前對這棵樹的束縛或許有利其長得更筆直。從這個意義上說，有時候格局的束縛才是最悲哀的。

人際交往

在前面的章節中，我曾提到樹與樹之間的關係也反映出人與人之間的關係。我們可以從三個層面來了解樹木圖所反映出的作畫者的人際交往情況：群居的還是獨處的、孤獨的還是不孤獨的、開放的還是封閉的。

我們先來看群居或是獨處這一點。有的作畫者會畫兩棵或更多的樹，這些多畫出來的樹也屬於附屬物。這樣作畫具有多層心理學含義：第一，畫出多棵樹代表對人際關係比較敏感，或者對人際關係有更高的需求；第二，所有畫出的樹都代表作畫者本人，如果畫出兩棵不同的樹，就代表具有兩種不同的個性。

需要說明的一點是，按標準的樹木圖指導語畫出的畫作中，大多數作畫者都只畫一棵樹，這是一種常態，並不代表他們是孤

圖 16-3

獨的。如同我在前面所闡述的，與環境的關係還可以從畫上的附屬物和其他方面來分析，畫出一棵樹的人完全有可能是與環境友好相處的人。另外，有些作畫者即使只畫了一棵樹，但在回答問題的時候會說：「這是生長在樹林裡的一棵樹，周圍還有其他很多樹。」這種樹也屬於群居的樹。因此，語言的補充有時候非常重要。

有時，樹的孤獨感可以從畫面中的陰影、線條、構圖等方面透露出來，有時則可以從作畫者的語言描述中得到補充訊息。畫出多棵樹的作畫者，有時會感到處在人群中的孤獨和寂寞；而畫出一棵樹的作畫者，也有可能與他人和諧相處。

樹木圖呈現出的環境是開放的還是封閉的，即指樹木成長的環境是歡迎他人進入，或是排斥他人進入。開放性通常可以從與環境和諧相處的線索中看出來。柵欄、籬笆等代表封閉的環境，表示作畫者想與他人保持

距離。

圖16－3 的作畫者就畫出了三棵樹。她說中間的那棵樹代表她自己，三棵小樹都是剛剛從苗圃移植到公園裡的。我們可以看到，三棵樹之間的距離不遠不近，代表了對作畫者而言，最舒服的人際關係是保持一定距離的同伴關係，但從整體上看，這棵樹是與環境和諧相處的，能夠獲得環境的支持。

成長・操作

至此，對樹與環境這個主題的解讀就結束了。環境這一部分的解讀具有深遠的意義。你會怎麼解讀自己所畫樹木圖中的環境？這部分內容給你怎樣的啟發呢？請把你的解讀寫在圖畫背面。

17.

動態解析：
作畫過程本身所蘊藏的訊息

本章將從動態的角度解析作畫過程本身所蘊藏的心理學含義。在第二章中，我曾建議大家對作畫的過程做一些觀察和記錄。首先，要記錄作畫的時間；其次，記錄自己作畫的順序，先畫什麼、再畫什麼，最終又畫了什麼；最後，記錄作畫過程中的塗擦。在本章中，我會介紹如何解讀你所記錄的這些訊息。

作畫的時間

作畫時間是一個非常重要的指標，可以讓解讀者觀察到作畫者的行動力。大多數人都會以有條不紊的方式或者按自己的節奏來作畫。對於畫樹木圖，我通常不設時間限制，但大多數人會在五到十五分鐘內完成。

如果作畫者在非常短的時間內就完成了畫作，如一到兩分鐘內，這會有多種可能

性：一是作畫者行動迅速，講究效率，做任何事都力求在最短的時間內完成，有時可能為了效率而犧牲細節，或者在思考、計劃之前就已經付諸行動；二是作畫者的防禦意識很強，不願意過多地表達自己，想掩飾真實的自我；三是作畫者做事情敷衍了事，態度不認真。

作畫的過程花費的時間非常長也具有多種可能性：一是作畫者的性格非常謹慎，關注細節，追求完美，在細節上花很多的時間，有強迫傾向，可能為了細節而犧牲效率；二是作畫者優柔寡斷，遲遲不能決定畫什麼內容、怎麼畫；三是作畫者的防禦意識很強，擔心畫出的內容會過度暴露自己，所以反覆塗擦，最終花費了比較多的時間。

我遇過畫樹木圖費時最長的為一個多小時，而且材料只有一張 A4 紙、一支鉛筆和一塊橡皮擦，完全沒有著色。作畫者非常猶豫，也有強烈的防禦心。

我在下面呈現了三幅樹木圖，即圖 17－1、圖 17－2 和圖 17－3，作畫者完成三幅圖畫的時間分

圖 17-1

圖 17-2

圖 17-3

別為四分鐘、五分鐘和六十分鐘。儘管第三幅畫是彩色的畫，花費六十分鐘仍然是非常長的。

很顯然，第三幅畫（即圖17－3）的作畫者具有完美傾向，在樹枝部分多次塗擦，對細節過度關注，在性格上屬於謹慎仔細型。

我還想補充一點，那就是作畫時間與圖畫內容所呈現的豐富性並不完全成正比。我們對比圖17－1和圖10－3，僅僅從內容來看，並不知道兩位作畫者所用的時間，所以可能會猜測，畫圖10－3所用的時間更少，因為畫面較簡單，只有兩條線，而圖17－1的畫面內容則更複雜。但實際上，畫圖10－3費時十五分鐘，而畫圖17－1只費時四分鐘。圖10－3的作畫者個性猶豫不決，對自己非常沒有自信，所以她花了比較長的時間等待和觀望，看周圍的人怎麼畫。圖17－1的作畫者則傾向於快速行動，雖然畫出了很多細節，但他對於細節的品質並不是特別在意。

作畫的順序

當我們觀察一幅已經畫好的樹木圖畫時，只能得到靜態的結果，無法得知作畫者在作畫的過程中發生了什麼。如果有機會觀察作畫的過程，我們就能發現很多訊息。

第一，作畫者是按怎樣的順序來建構圖畫的。大多數人通常都按照一定的空間順序建構自己的圖畫。在畫樹的時候，很多人會先畫樹幹，然後畫樹冠或樹根。有人可能會從下往上畫，先畫樹根，再畫樹幹，最後畫樹冠和樹葉。還有些人會從上往下畫，先畫樹冠，

再畫樹幹和樹根。不論上述哪一種，作畫者都遵循了一定的空間順序，都有其內在的邏輯。

如果作畫者完全沒有任何邏輯順序，而是用支離破碎的方式來畫樹，如先畫樹冠，再畫樹根和附屬物，最後畫樹幹把畫面拼湊起來，則反映了他的認知方式雜亂、缺乏邏輯，可能在一定程度上存在認知或心理障礙。

美國心理學家伊曼紐爾‧哈姆（Emanuel Hammer）曾這樣描述過一個作畫者畫人的過程：

「一個人畫人時先畫了雙腳，然後畫頭、膝蓋和雙腿，最後將這些分開的部分連到一起。而最終成型的畫作卻完全看不出該異常的概念成型過程。當事人只在作畫的順序中展現出無序的思考過程，從而反映出自己快被深層的心理病態壓垮了。」（Hammer, 1971）

第二，作畫者最先畫出來的內容通常是自己最重視的部分。先畫樹根的作畫者，最重視自己的本能領域和過去空間；先畫樹幹的作畫者，最重視自己的精神領域和未來空間。有的作畫者可能最先畫出的是附屬物，如太陽或鳥，此時這個附屬物所代表的含義便是他最重視的。

第三，作畫者運用筆觸和線條的方式。有些作畫者在剛開始的時候，筆觸可能非常輕，然後越來越穩定、越來越有力度，這表明他們做事時需要一定的時間來啟動自己，可能屬於慢熱型。有些作畫者剛開始的時候對每一筆線條都認真對待，但之後越來越潦草，越來越不耐煩，這表明他們做事缺乏足夠的耐心，虎頭蛇尾。

還有些作畫者最後的圖畫作品具有掩飾性：單純只看圖畫，會看到他是一個自信的人，但觀察作畫的過程，會發現他剛開始畫的是不穩定的、猶豫的、斷續的線條，作畫者會擦掉、再畫、再擦掉，反覆數次，直到畫紙上出現一條穩定的、連續的線條。所以這個線條代表了

作畫者練習出來的、浮於表面的自信，而不是其真正具有的特質。透過觀察作畫者作畫的過程，我們便可以發現這一點。

作畫過程中的其他狀況

有一種情況是猶豫很久，難以下筆。即作畫者在作畫的過程中遲遲無法動筆，而是思考了很久。如果是大家一起作畫，這類人或許會先觀察他人的行動，並模仿別人的做法。這類作畫者可能具有以下特點：(1)缺乏主見和獨立性，很難自己做決定；(2)有較高的從眾性和受暗示性，不願與眾不同；(3)不敢表達自己的獨特性。

還有一種情況是扔掉第一張畫。作畫者可能先畫一幅畫，但很快就把它揉成一團扔掉，或者把它撕碎，然後索取一張新紙重新開始畫。這種情況也存在多種可能性：(1)作畫者被第一張畫的內容嚇壞了，不敢面對真實的畫面；(2)作畫者追求完美，對自己畫的第一張畫非常不滿意，因此用極為激烈的方式表示拋棄和嫌棄，這時候被扔掉的圖畫代表作畫者無法接受的自我的一部分，而他似乎想把自己身上不完美的部分拋掉。

在作畫的過程中，作畫者用橡皮擦修改是正常的現象。但是有一些人對已經畫出的部分不滿意時，不是用橡皮擦擦掉，而是直接用筆塗掉，並且在這張有塗痕的紙上繼續作畫。這代表了作畫者不怕犯錯，有勇氣在做錯的地方重新開始，但也可能代表其性格中不關注細節的特點。

142

有一些作畫者在作畫的過程中反覆塗擦，整張紙充滿了塗擦的痕跡，我見過有些人甚至都快要將紙張擦破了。這其中的心理學意義包括但不限於以下三點：(1)作畫者謹小慎微，猶豫不決；(2)作畫者害怕犯錯，或者難以容忍不完美；(3)作畫者對自我不滿意。

在畫完圖畫後回答問題的部分，如果作畫者完全回答不出來、不予回答，或者以極簡單的字、詞回答，則可能具有以下特點：(1)防禦，不願意過度暴露自己；(2)阻抗，對作畫活動充滿了不情願；(3)在認知上存在障礙或困難，難以想出答案，或者不知道如何回答。

在學習解讀樹木圖的作畫過程後，你會如何解讀自己畫樹木圖的過程呢？在作畫過程中反映出的特點，是否與你平時的做事風格一致呢？請把你的解讀和反思寫在圖畫的背面。

18.

解讀樹木圖的
四大基本原則

本章將對整個第二模組的十章進行總結，梳理解讀樹木圖的重點，整理出解讀樹木圖的四大基本原則。

解讀圖畫的基本原則

在分析樹木圖時，我們應遵循以下四大基本原則。

第一個原則是既要關注圖畫的整體，也要關注局部。

圖畫的整體包括：對圖畫的整體印象，圖畫整體表達的準確性、完整性，畫面的大小，筆觸的深淺和力度，是否有陰影，線條的方向和特點，樹在紙張上所處的位置等。

圖畫的局部則是指樹根、樹幹、樹冠和枝葉的特點，各部分細節的特色，所處環境及特徵，作畫過程中的塗擦痕跡等。

第二個原則是既要關注圖畫的結構，也

要關注內容。

圖畫的結構包括：畫面的構圖是否具有對稱性，畫面是怎樣被建構出來的，作畫者的視角是平視、仰視還是俯視，樹木各部分的比例是否勻稱等。

圖畫的內容則是指畫了什麼類型的樹，畫面上有些什麼元素，是否有附屬物，附屬物的內容是什麼，作畫者是如何描述的。

第三個原則是同時關注靜態和動態。

靜態是指作畫者已經完成的圖畫作品，它是凝固的畫面，是可以被反覆觀察和反思的客體。

動態是指作畫過程，如作畫費時多久，在過程中是否塗擦、是否有額外動作，作畫者的情緒是怎樣的，且在作畫過程中是否有變化等。

第四個原則是同時關注一般性的分析和個人化的解讀。

一般性的分析是規律性的、具有普適性的解讀。

個人化的解讀是指作畫者對自己圖畫的個性化解讀。藝術是非常私人的事，所有的圖畫都承載著作畫者的個人經驗和個人成長史，離開了作畫者本人的解讀，圖畫很容易成為其他人投射自己情感和故事的客體。此外，我在前面的章節中曾闡述過，解讀圖畫具有跨文化的差異。我們在解讀華人的圖畫時，要注意中華文化背景的獨特性：一是有些來自國外的圖畫分析指標不適合華人；二是有些解讀內容具有地區差異。前面在講述樹的品種時，我曾提到南方和北方、東部和西部的人可能會畫不同品種的樹。所以，作畫者本人的解讀就顯得格外重要。

把上述的部分全部綜合起來，才是解讀圖畫的正確方法。儘管在本書中我逐一介紹了各部分，但這只是為了學習方便而做的分解和妥協。對圖畫的分析應該是整體性的，不能支離破碎，更不能斷章取義。

如何解釋相互矛盾的訊息

有時候，對圖畫不同部分的解讀會得到相互矛盾的訊息，此時便要聽取作畫者對圖畫的描述。只有將所有的訊息綜合考量，才得以解釋一些看上去相互矛盾的訊息。以圖18－1為例，從樹的位置來分析，位置偏右，所以作畫者應該是未來取向的。但她畫的又是柳樹，照之前所講的內容，柳樹有一層含義是代表作畫者的能量向下流動，關注過去，屬於懷舊型。要整合這兩個相互矛盾的訊息，就需要聽一聽作畫者自己的理解。

作畫者表示，這是一棵柳樹，本來生長在高速公路旁，由於乾旱和來往車輛揚起的沙塵，使它失去生機。現在它被移植到了河邊，周圍青草依依，有小河流水，且生長的季節為春天。

結合她個人所提到的正準備換工作的訊息，我們可以了解到，她對未來有積極的期盼，把希望寄託在未來，希望換工作後能夠遠離之前受到束縛的、乾涸而缺乏滋養的環境，在將來的公司得到充分的滋養，擁有更純淨的人際環境，更有利於自己的發展。

這幅圖畫反映了作畫者當下正面臨的生活事件。她的人格特徵也偏女性氣質，希望自己有溫婉、溫和、柔美的個性。她在本質上可能仍然是一個戀舊的人，但在當下的環境中，希望自

146

則把希望寄託在環境的改變、寄託在未來。

如果再結合動態的部分，即觀察她作畫的過程，我們會發現，河流是最後才畫上去的，所以那個滋養的部分是她的渴望，是她對未來的願望，而非現實存在。

解讀的過程是互動的過程

這是指對他人的圖畫不做強硬的、野蠻的、主觀武斷的分析。如同我們之前提到的基本原則：善行、無傷害、關懷和尊重隱私。我們可以對他人的圖畫帶有好奇心，但任何一幅圖畫作品都可能具有多層象徵含義，所以各種解讀都可能是正確的或是有意義的。因此，沒有唯一正確的答案，更沒有必要把自己認為正確的解讀強加到他人身上。

在本書中，我多次強調，不要對他人的圖畫進行野蠻的分析，作畫者自己的解讀更重要。

對圖畫的解讀其實應該建立在心理諮商專業技術之上，解讀他人圖畫的過程應該是雙方互動的過程，是藉助圖畫這個媒介更深入了解對方的過程。

柳樹

河流

圖 18-1

分清自我和他人的邊界

我發現某些人有一種傾向，就是希望他人來分析自己的圖畫，且對他人的任何分析都不加分辨地全盤接受。這些分析可能還會引起作畫者個人情緒上的一些波動，好像他人說的都對，自己真的就是別人說的那樣。所以，在此我要提醒的是：建立清晰的人際邊界。即使邀請他人解讀和分析自己的圖畫，也應該在內心設定一個邊界，把握一定的分寸，分清楚哪些是他人的、哪些是自己的，而非全盤接受別人的解讀，並以此作為定義自己的標籤。在分清自我和他人的邊界後，我們會具有更穩定的情緒，擁有更清晰的身分感。清晰的邊界可以讓我們以更恰當的方式保護自己。

發展自我反思能力

樹木圖是一個很好的工具，我們可以藉助它來了解自己，或者幫自己找到一些問題的答案，在這個過程中，我們必須要運用自我反思的能力。畫圖本身並不能自動完成自我探索的過程。反思是一盞探照燈，幫助我們穿越迷霧，透過圖畫看到本質，接收到圖畫所傳遞的訊息，理解畫出的圖畫與自己當下的生活事件、情緒、感受之間有怎樣的聯繫。在依戀理論的發展中，學者們發現，依戀模式具有代間傳遞的特點，換言之，不安全依戀型的孩子長大成

人後，很容易養育出不安全依戀型的孩子。而剪斷這個代間傳遞鏈條的就是反思能力。如果一個孩子具有反思能力，且長大後決定不成為像父母那樣的人，那他就有可能學習新的育兒方式，養育的孩子就有可能發展出安全型依戀。反思能力在各個方面都具有重要性。

從單幅圖畫中獲得的訊息是有限的

我還想提醒大家一點：從單幅圖畫中獲得的訊息是有限的。這種有限性我們至少可以從以下兩個方面理解。第一，如同我在前文曾提到的，每個人投射在樹木圖中的人格特質並不均勻，有些人的圖畫能夠鮮明地反映出人格特質，以及生活中發生的、當下最主要的事件；有些人的圖畫反映出的訊息則非常少，能夠讀取到的也就極少。

第二，我們從一幅圖畫中得到的訊息是有限的。我發現在實際操作中，作畫者畫出的第一幅畫，由於受到情緒、周圍的情境等影響，會出現各種情況。對某些人來說，第一幅圖畫是防禦性的圖畫，第二幅圖畫才是真實的圖畫；對另一些人而言，第一幅圖畫是其力圖表現出的理想自我，是願意展示給他人的那部分，第二幅圖畫則是發現自己理想的自我無法實現後，畫出的具有補償性的圖畫。這時，只有綜合兩幅畫，才可能了解作畫者完整而真實的狀態。對某些人來說，有時僅僅兩幅圖畫並不夠，還需要畫出更多的圖畫。例如，作畫者可能比較緊張或慢熱，對此，比較可靠的方法是透過作畫者在同一時期的數幅圖畫，觀察其穩定的人格特徵。我在第一章曾提到，心理魔法壺主題圖畫會讓作畫者

連續畫六幅圖，這樣畫出的圖畫內容會更能反映個體的心理特徵。但即使是六幅圖，也只能了解人們在應對壓力時的模式，而無法解讀出其全部的人格特點。我們在應用樹木圖這項工具的時候，要知道其局限性。

成長・操作

請嘗試用本章提到的四大基本原則回顧你之前對自己圖畫的解讀，看看是否有遺漏之處。也請就自我和他人的邊界寫出你的反思。

第 3 模組

透過樹木圖實現自我成長

19.
利用樹木圖
找到自己的成長議題

第三模組是針對之前內容的深化。第一模組的重點是從基礎和理論的角度闡述樹木圖，第二模組是從局部闡述對樹木圖的解讀，而從第三模組開始，我們將學習如何從整體理解樹木圖，並用樹木圖幫助自己實現自我成長。

在本章中，我將以一幅畫為例，向大家展示如何利用樹木圖尋找自己的成長議題。

根據基本原則解讀圖畫

我們可以運用第十八章講到的分析圖畫的四個原則來解讀圖19-1ψ，即同時關注整體和局部、結構和內容、一般性的分析和個人化的解讀、靜態和動態。

ψ 圖畫的整體和局部

從整體上看，這幅圖畫讓人覺得充滿了生機。從構圖來看，作畫者具有較強的表

ψ 摘自嚴文華所著《心理畫外音（修訂版）》一書的相關章節，該書由上海世紀出版股份有限公司發行中心（上海錦繡文章）出版。

達能力，整個畫面是完整而一體的。

從畫面的大小來看，整個畫面被畫滿了，樹冠超出紙面，但整體構圖疏落有致，不會讓人覺得樹畫得過大。樹在紙張中大致處於核心位置，有些偏右。用筆的力度比較適中。在樹幹和池塘裡出現了陰影：樹幹上有六、七處陰影，而經過仔細辨認，池塘裡的陰影是作畫者畫錯後又塗掉的。

在線條的方向及其特點方面，有直線也有曲線，有長線也有短線，呈現出較多的變化，可以看出作畫者運用線條非常自如。

在畫邊框的直線時，她可能借用了尺。

以上是對這幅圖畫的整體觀察，接下來我們再看看局部。

圖上有樹幹、樹冠和樹枝，樹根則沒有出現。樹幹呈 Y 型，樹冠為開放型，樹葉亦為大葉。圖上有附屬物，且內容和品種都非常豐富。在所處環境及特徵方面，樹木生長在一個近水的地方，樹邊就是池塘，樹的四周生機盎然。

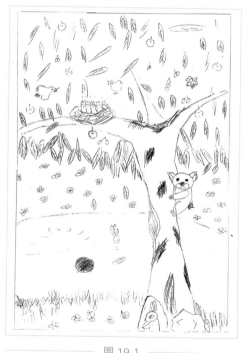

圖 19-1

Ψ 圖畫的結構和內容

從畫面的構圖中，我們可以看到樹幹居於偏右的位置，但樹冠占據了畫面的上半部。作

154

畫者對葉子的描畫比較細緻，樹枝的構圖具有一定的對稱性，但整個樹冠更傾向左邊。作畫者的視角應該是平視的，這是最常見的一種視角。從樹木各部分的比例來看，則相對均勻和合適。

我們再來看圖畫的內容。從樹的類型來看，這是一棵結了各種果實的樹，果實有大有小。畫面上除了樹之外，還有豐富的附屬物：小草、花、池塘。這幅圖畫最大的特點是畫面上有多種動物：樹洞裡有一隻兔子；樹幹上有一隻熊；樹枝上有一個鳥巢；鳥巢裡有五隻小鳥，鳥爸爸和鳥媽媽在銜蟲餵養小鳥；樹下的池塘裡有躍出水面的小魚；地上有蝸牛爬行；草叢間則有蝴蝶飛舞。

Ψ 對圖畫的一般性的分析和個人化的解讀

圖19-1的作畫者是一名十六歲的高二學生。她對這幅圖畫的描述是：這是一棵夏天的樹，非常溫馨，小動物們非常喜歡這棵樹。樹名為「樂巢樹」。

Ψ 對圖畫的靜態和動態方面的解讀

這幅圖畫並沒有更多動態部分的訊息。由於當時是集體作畫，所以並未觀察到作畫過程的訊息。畫面上未見橡皮擦的塗擦痕跡，只觀察到作畫者用鉛筆把畫錯的地方直接塗黑了。此外也不清楚樹幹上的陰影是一開始畫的，還是後來添加的；畫錯的地方沒有用橡皮擦擦掉，是否由於作畫者沒有拿到橡皮擦等等，不一而足。

從觀察到的訊息中解讀圖畫

接下來我們將整合所有觀察到的訊息，並結合前面所學的知識來解讀這幅圖畫。作畫者在本能領域、情感領域和精神領域的發展比較均衡，但對情感的體驗非常細膩，所以情感需求會比較多、比較高。在成長過程中，作畫者受到父親或父輩人物的影響比較大。且她是一個比較自信的人，對自我的評價比較高，做事時既有整體的布局和計畫，也會關注細節，是一個能夠同時把握大局和細節的人。從畫錯被塗掉的部分來看，她也很有勇氣，能夠容忍或接受自己不完美的部分。

整幅畫給人的感覺非常溫馨，顯示出強烈的生命氣息，以及各部分和諧友好地相處的關係。在人際方面，作畫者試圖在自己的世界裡建立一種和睦的關係，各種動物不論大小都能友好地共生共存。可以想像，在現實生活中，她也會用心與周圍的人建立和睦的關係，因此，作畫者給他人的感覺是溫暖而值得信賴的。

在闡述完整體的感覺後，我們看一下圖畫中的細節透露出來的訊息。我們講過，樹幹可以分為三個部分，最下方的是從樹根到樹幹的過渡區域，是與黑暗、原始、神祕情緒聯結的位置，作畫者畫了一個樹洞，樹洞裡有一隻兔子，這代表她最原始的一個情結：在母親的子宮裡待著不出來，與母親保持共生，合二為一。樹幹的第二個部分是中間部分，記錄的可能是不被社會所接納的情緒和感受，常和負面情緒有關，如憤怒、嫉妒、報復等。作畫者在這個部分塗了陰影。樹幹的第三個部分是和樹冠相連接的部分，記錄的是被社

156

會容納的情緒和感受，如高興、喜歡、希望等。在這個部分，作畫者也塗了陰影。因為沒有與作畫者充分溝通，所以我們不知道這些陰影對她而言是否具有創傷的含義，但從畫面整體的訊息來看，應該與她感受到的情緒有關。

讀出最主要的成長議題

在基礎解讀之後，我們便可以抽取出作畫者最主要的個人成長議題，這需要運用心理學的基本理論、概念和框架。對這位作畫者而言，她最主要的成長議題是依戀和獨立。

我們在前文中說過，這位作畫者的主題是人際關係，而在其畫作裡，該關係主要指向家庭關係。畫中有很多依戀的細節：小鳥依戀著鳥爸爸和鳥媽媽，小熊像抱著媽媽一樣抱著樹幹，小兔子依戀著子宮一樣的樹洞，小魚依戀著水，蝸牛依戀著自己的殼。最重要的一點是：所有的動物都依靠著樹的滋養。這是作畫者深層次需要的反映：她依戀著家庭。依戀這個主題在圖畫中重複出現，可能是作畫者覺得僅僅畫出一個細節不容易被理解到，也可能這個主題對作畫者而言太重要了，她需要用更多的筆墨和空間反覆強調，以彰顯其重要性。

其中有一個細節需要注意：作畫者給這幅畫的四周加了框，畫上這個框讓她感覺更舒服。這表明她在現實生活中非常注重安全感和穩定感，可能是她在現實中安全感不足，也可能是她需要的安全感比別人更高。

考慮到作畫者的年齡，大概再過一年她就要離開家、步入大學生活了。分離對她來說或許會特別困難，因為她還緊緊地依附在家庭中。這種依附可能是行為層面的，如生活起居需

要父母的照顧；也可能是情感層面的，如需要父母幫她排憂解難；還可能兩者並存，即她的依賴是全方位的。由於過度依賴和依戀，使她更難與家庭分離。從這個意義上來說，她的成長議題是依戀與獨立，亦即如何在依戀中保持既親密又獨立的關係。當然，對她來說，仍有時間面對和解決這個議題。

成長‧操作

　　在本章中，我們以一幅畫為例，展示了如何利用樹木圖尋找自己的成長議題。

　　你也可以按照四大基本原則，嘗試解讀自己的圖畫，找到自己最主要的成長議題，並把它寫在圖畫本上。你在自己的圖畫中找到的成長議題是什麼呢？

20.

從樹木圖中
看到自己的資源

本章將呈現一個根據基本原則解讀圖畫的實例，重點在介紹如何透過樹木圖看到自己的發展資源，同時澄清大家對內外向性格的一些誤解。

根據基本原則解讀圖畫

前文提到的解讀圖畫的四大原則是同時關注整體和局部、結構和內容、一般性的分析和個人化的解讀、靜態和動態。請看下面的圖20－1。

Ψ 圖畫的整體和局部

這幅畫雖然整體而言比較簡單，但仍然能夠表達出作畫者的一些感受。畫面呈現得不是很完整，山丘的部分似乎尚未完成。此外畫面比較小，尤其是當中的樹，只占了不到十分之一的面積，且在畫面中處於偏上的位置。整幅圖畫是用鉛筆和水彩筆完成的，

因為用了水彩筆，筆觸不是特別明顯，但能看出樹的筆觸是畫面中最用力的。也因為用水彩筆作畫，所以沒有看到明顯的陰影，樹幹和樹冠全塗了顏色。樹的部分線條具有連續性，但在畫山丘的時候筆觸則是斷續而飄忽的。透過仔細觀察圖畫，我們發現，在畫樹和山丘時，作畫者是先用鉛筆打了草稿，勾勒輪廓，再用彩筆描畫。

以上是整體的部分，接下來我們再看局部。

畫面上的樹是比較典型的松樹，有T字形的樹冠，但樹幹不直，向右傾斜。畫中也有附屬物，即山丘，而且山丘所占的面積比樹大很多。樹生長在山丘上，且只有一棵，給人的感覺比較孤單。此外畫面沒有明顯的塗擦痕跡。

圖 20-1

Ψ 圖畫的結構和內容

畫面的構圖非常簡單，給人一種單調的感覺。構圖中，樹木具有對稱性，與現實生活中松樹具有對稱性的特點一致。作畫者的視角基本屬於平視。雖然樹的整體占比較小，但就樹本身各部分的比例而言，樹幹和樹冠的比例是協調的。圖畫的內容較簡單，作畫者畫的是松

樹，且畫面上只有樹和山丘。

對圖畫的一般性的分析和個人化的解讀

作畫者是一位三十歲的男性。他在描述自己的圖畫時說：「這是一棵松樹，它生長在一座小山的山頂上，除了松樹，就只有光禿禿的小山。現在是冬季。儘管這棵樹長得筆直，卻十分孤獨，希望人們能夠綠化這座荒山，讓這棵樹有自己的同伴，有自己的愛人。我給這幅畫取名『堅強的孤單樹』。」

圖畫的靜態和動態方面的解讀

作畫者畫這幅畫費時九分鐘，在動筆之前有一些遲疑和猶豫，動筆之後就比較快速地完成了這幅畫。他先用鉛筆打了草稿，再用水彩筆把其中一部分線條描出來，其作畫順序為：

先畫山丘上面的一條弧線，然後畫樹，之後再畫山丘下面的一些線條。

從樹木圖中看到作畫者的發展資源

透過觀察圖畫，我對作畫者形成的最深的印象是：他最主要的特點為孤單和內向。這可以從畫面和作畫者自己的描述中得到雙重驗證。樹木孤零零地長在山丘上，除了山丘之外，畫面上沒有任何附屬物，這代表作畫者與周圍的環境和人的交流並不多。

作畫者的能量水準不高，這一點從畫面上的季節處於冬季就可以看出。

他從環境中得到的情感滋養也不多，從樹的生長地點、季節、構圖中可以了解到這一點。

這幅圖的畫面本來就很簡單，但仍有一些地方處於未完成狀態，如山丘的部分。這可能代表作畫者做事不夠仔細，也可能表示他與大地的聯結不夠穩固，與母親或女性的關係沒有建構好，因而缺乏內在的穩定感。微微向右傾的樹幹，可能代表作畫者感受到來自女性的壓力，或者不太擅長處理與女性的關係。從其對樹的仔細描畫中可以看出，他具有仔細做事的能力，因此潦草畫出山丘的原因更有可能是後者。

但是，作畫者身上仍然有積極的面向，這主要是指他畫了冬天的松樹。畫松樹的人通常較有進取心和雄心壯志，追求自我價值，但如果過度，表現出的就可能是野心，或是好高鶩遠的幻想，又或者是攻擊性、對環境的敵意等。畫松樹的人會感受到來自環境的壓力，更有可能感受到環境的艱險，其生長過程可能充滿了艱難。面對來自現實的壓力，他們通常帶有強烈的、要達成目標的動機，性格中有倔強、頑強的一面。他們可能會更拚命，傾向於付出更多的努力。畫松樹的人性格踏實，相信依靠自己的努力能夠獲得成功。這名作畫者就具有這樣的韌性，他用了「筆直」一詞來形容這棵樹，其實也象徵其個性中的堅強和韌性。

這幅畫雖然簡單，但作畫者在畫松樹時比較認真和仔細，體現了他對自我比較重視，而且樹幹和樹冠的結構也較合理，這部分代表他具有一定的自信。另外，展現了作畫者具有一定的自信。另外，松樹被畫在山頂，儘管山不高，但也代表了作畫者不斷向上奮進的決心和信心，選擇把樹畫在山頂和畫在平原是不一樣的，畫在山頂體現了作畫者對自己的要求。

另外，這名作畫者有改變現狀的願望，他提到希望有同伴，包括戀人，這表明他願意與

性格內向和外向者各自的資源

當我們提到一個人的性格是內向或外向時，很多人可能會覺得性格外向更好。確實，在我們的社會中，許多人都會有「性格外向更好」這樣的既有觀點。曾經有父母帶孩子前來諮商，目標就是把孩子的性格從內向變成外向，但其實無論性格內向還是外向，都是我們自己獨特的資源。

我們先來看一下內向和外向性格者的區別。借用美國心理學博士瑪蒂·奧爾森·萊妮（瑪蒂·奧爾森·萊妮，二〇〇八，頁三—七）的觀點，內向和外向的區別主要有三個。第一個區別是精力的來源及恢復方式。內向性格者從自己的內在世界、思想、情緒和觀念中獲得精力，他們的能量恢復方式就像充電電池，當電沒了，他們就需要停下來休息和充電，而面對外界刺激的時候，他們就必須消耗自己的能量和精力。但對外向性格者而言，精力來源是外部世界，他們從社交活動、與他人交往中獲得精力，所以在外部世界四處活動，對他們來說就像太陽能板持續獲得太陽的照耀，持續處於獲得能量的狀態。如果讓他們獨處或沉思，如同讓他們生活在烏雲之下，其充電來源就被切斷了。

第二個區別是對刺激的反應。性格內向者更喜歡經由自己的體驗來了解事物，他們擁有很多內心活動，從外部世界進入其大腦的任何事物，都會使他們的緊張感迅速升高。對他們

而言，僅僅是處於人群中，就會讓其感到過多刺激。性格外向者則喜歡體驗大量的外部刺激，如果沒有這樣的外部刺激，他們就會顯得無精打采，覺得生活枯燥無聊。

第三個區別是對待知識和經驗的方式，這包含寬度和深度兩方面。整體而言，性格內向者喜歡的事情較有深度，他們限制從外部進入的經驗，當刺激太多時，他們就會關閉自己的通道，但對每一種經驗都體驗得較深。例如，性格內向者雖然朋友不多，但與這些朋友的關係都很密切；他們感興趣的面向雖然不多，但對每一個感興趣的面向都鑽研得比較深。而性格外向者喜歡的事情通常比較有寬度，他們想抓住生活中的所有刺激，多樣性是其刺激和精力的泉源。

萊妮博士（二〇〇八）特別強調，性格外向者並不一定比性格內向者擅長交際，或者更活潑。後者也可能喜歡與他人交往，只是他們的交往方式可能和前者不同，如他們更喜歡一對一的私下交流。性格內向者並非不健談，只是他們通常是先想好了再說，而性格外向者則可以邊想邊說。由於精神分析理論的創始人佛洛伊德把內向用作消極的概念，指離開外界而指向內部，使「內向」這一概念由健康轉為了不健康，這種錯誤的觀念影響至今。萊妮博士表示，性格內向和外向都只是人格中的一種特徵，儘管不能被改變，但人們可以學著利用它，而非對抗它。

我還想澄清的是，內向和孤獨感之間並不具有必然的聯繫，並不是性格內向者一定會有孤獨感，性格外向者就沒有。圖20-1的作畫者所感受到的孤獨感與其內向的性格之間並沒有必然的聯繫，而是因為他離群索居導致的。性格外向者也會感到孤獨，在同樣的條件下，他們甚至比性格內向者更容易感受到孤獨。

還有一點，大家已經清楚，性格內向和外向並非只有兩個點，而是一個連續光譜的兩端。在榮格看來，處於內向和外向連續光譜上的任何位置都是健康的。個人成長的目標是達到完整，但完整並不意味著擁有一切，而是透過了解和悅納自己的缺點，達到心境的平和。在性格內外向方面，人們也是處於不斷變化和發展中，隨著年齡的增長，可能會從內向或外向的一端向中間靠攏。人們不可能把自己改造成另一種性格的人，但至少我們可以了解自己性格的長處，同時擁有一定的靈活性，理解對方的個性是怎樣推動他們去做和我們不一樣的事情，從而更好地與對方相處。

所以，不論性格是內向還是外向，你都擁有自己的資源，關鍵是要了解其特點，以便更好地運用。

畫一棵反映自己性格內外傾向的樹

你的性格屬於內向、外向還是混合型？你會如何發揮自己的性格優勢呢？你可以透過畫樹木圖來探索這一點。指導語如下：請畫一棵內向的樹／請畫一棵外向的樹／請畫一棵內外向兼有的樹。這個指導語的意圖並不是請你畫三棵樹，而是有選擇地畫一棵樹。如果你是一個內向的人，請畫一棵內向的樹；如果你是一個外向的人，請畫一棵外向的樹；如果你是一個內外向混合型的人，則可以自由選擇畫一棵樹，或者畫一棵內外向混合型的樹。畫完之後，仍然可以回答第二章提出的問題，進行自我探索。透過這樣的練習，你對自己內外向的優勢可能會有更清晰的認識。

21.
細觀心中的自卑，
成為更自信的你

自卑和超越是人類普遍的命題。本章將簡述我們如何從樹木圖中觀察到自卑的線索，又如何透過樹木圖更加理解和面對自卑。

理解自卑

研究自卑最有名的學者，當屬阿爾弗雷德・阿德勒（Alfred Adler）。阿德勒於一八七〇年出生在奧地利的維也納，曾經是佛洛伊德的密友。他在一九一〇年擔任著名的維也納心理分析協會的第二任主席，創立了個體心理學，聲名卓著。雖然看起來很優秀，他卻一直深受自卑的折磨。阿德勒從小身體就不好，因患有軟骨病而導致些許駝背，而他的哥哥卻相貌英俊、身材挺拔，所以他從小就感到自慚形穢。他在五歲時患了肺炎，那時肺炎還是一種非常危險的疾病，醫生認為他會喪命，後來他卻奇蹟般地康復

了。讀中學時，他的成績不好，數學成績尤其差，老師建議他當一名製鞋工人，但他後來卻獲得了醫學博士學位。可以說，阿德勒一生中飽受自卑的折磨，同時又不斷地超越自卑。他以自己和自己的親身經歷為範本，提出「自卑」的概念：因生理上的缺陷或者在面對現實社會和生活中的不完滿和不理想時產生的感受。

很多人認為自卑是不好的，阿德勒則從兩個層面來看待自卑。一方面，自卑是人類進步的原因，人類的所有文化都是以自卑感為基礎的：由於在大自然面前人類顯得十分弱小，所以需要相互合作，不斷奮鬥，不斷前進。但另一方面，自卑又限制了個人的發展，使有些人沉浸在自己的問題中無法自拔。

很多人給自己或他人貼上自卑或自信的標籤──「他是一個自卑的人」或者「他是一個自信的人」，但在阿德勒看來，自卑是一個動態的、發展性的概念，所有的人或多或少都有過自卑感。因為在成長的過程中，處於嬰幼兒期的個體不得不依附他人，這就會帶來自卑感。

隨著個體的成長，有人會克服自己的自卑感，有人則會沉湎其中。

阿德勒獨特的貢獻在於研究了出生順序對人們個性及自卑心理的影響。他指出，即使在同一個家庭中，因為出生順序不同，孩子也會處於不完全相同的情境中。通常，第一個孩子都經歷過一段獨生子唯我獨尊的時光，而第二個孩子的出生使他必須和另外一個對手分享父母的關懷。針對這種改變，如果父母處理不當，會給第一個孩子留下重大的影響，讓其產生巨大的喪失感和自卑感。第一個孩子可能會發展出爭奪權力的行為及對權力的欲望，也可能發展出無法與他人合作或者懷舊、回顧過去的特徵。當然，如果父母處理得當，也可能促使第一個孩子發展出合作、保護他人、幫助他人的特徵和善於組織的才能。第二個孩子則時時

處於競爭之中，因為他前面一直有一個遙遙領先的競爭者，所以很容易發展出自卑感。而家裡最小的孩子有可能是最受寵愛的，所以他們的發展最常見的結果是要麼成為征服者，要麼成為失敗者。

從樹木圖中看出自卑的線索

在解讀樹木圖時，我們可以從兩個層面來看自卑的線索：一是從圖畫層面，二是從畫圖的行為層面。

圖畫層面的線索包括：

1 畫面特別小或比較小。

2 樹木小且縮在某個角落，彷彿要避免成為眾人的焦點。

3 筆觸輕，甚或特別輕。

作畫者完成畫作後對圖畫的描述和行為層面的線索則包括：

1 對自己的畫技不滿意。

2 對畫好的圖畫內容不滿意。

3 不好意思把圖畫拿給他人看。

4 覺得他人比自己畫得好。

我在這裡呈現了三幅圖畫，三幅畫的畫面都比較小，圖21–1和圖21–2中所畫樹木的筆觸比較輕，圖21–3中所畫的樹木則縮在畫面的角落裡。

這三棵樹的共同特點是在移植之後難以適應新環境。圖21–3的作畫者特別提到：「這棵樹是被移植過來的，為了存活，它的主幹和枝葉都已經被砍掉。即使這樣，這棵樹存活的機率也不大。」可以看到，作畫者是在用樹的經歷比喻自己的經歷和感受，在現實生活中，他剛剛換了工作，工作內容和環境發生了很大的變化，他覺得自己被迫做出很多犧牲以適應新環境，即便如此，他仍然可能無法在新環境中生存下去。

但我也想提醒讀者，並非只有畫面小的作畫者才會有自卑感。在作畫的現場我們可以看到，有些對自己的圖畫不滿意的人其實畫得很好，所以並不是由於他們的圖畫畫得不夠好才對自己不滿，而是他們固有的觀念使然：自己什麼事情都做不好，包括畫畫

圖 21-1

圖 21-2

圖 21-3

這件事。我們可能會注意到，比較自卑的人會這樣說：「我一向都畫不好，我從來都不擅長畫畫，我什麼都畫不好。」但比較自信的人則會這樣說：「今天這幅畫我沒有畫好。」區別在於前者是泛化的、普遍化的，把「畫不好」這件事情擴展到更多事情上，擴展到更長的時間維度裡。按這種說法，這名作畫者在作畫這件事上沒有任何可改進和提高的空間。而後者限定了具體的時間和範圍，只限於今，只限於這幅畫，就事論事，並沒有涉及其他的畫，也沒有拓展到更長的時段裡，可能下一幅畫他就會畫得更好，或者明天會畫得更好，他並沒有否定自己在作畫方面的發展潛力和可能性。

面對自卑

自卑其實是一個非常大的命題，很難在一章的篇幅裡深入探討，所以我只提供一些簡略的方法供大家參考。

對於畫面非常小的人來說，他們需要增強自己的存在感和獨立性。非常自卑的人畫的樹都很小，好似它不敢從大地中吸收更多的養分，不敢與環境有更多的互動，彷彿要把自己的存在縮到最小的空間中，不敢長得高大挺拔，不敢自由地伸展自己的枝葉。所以，不論實際年齡多大，他們畫的樹都一直處於小樹的狀態，這樣就無須承擔一棵大樹所要承擔的責任。

作畫筆觸比較輕的人需要敢於做決定、果斷地做決定。他們在現實生活中的表現是不敢做決定，希望把時間往後拖延，或者希望別人替自己做決定，這樣就可以由他人來承擔做錯決定的責任，哪怕結果仍由自己擔負，但責任不在自己，所以可以更加心安理得。

前面呈現的圖21-1、圖21-2和圖21-3，作畫者都是由於環境的改變導致產生嚴重的自卑感。他們可能本來就有自卑情結，只是在新的環境中被啟動，從而加重了他們的自卑感；也可能他們在原先的環境中較為自信，但對於環境的改變非常敏感，在新環境中有些不知所措。不論是哪種情況，可能都需要給自己一定的時間來適應，其他人或許只要兩、三個月就可以適應新環境，他們則需要更長的時間。如果他們的性格又屬於內向型，就有可能需要更多時間來觀察周圍，以確認周圍環境的安全性。只有確定環境是安全的，他們才會有安心感。

對那些用誇大的、浮誇的方式來表達自卑的人而言，需要的是面對真實的自我，並且制定現實的目標。真實的自我可能不像誇大的自我那麼偉岸、高大，但它植根於大地，可以使自己獲得源源不斷的力量，而誇大、浮誇、虛假的自我則如同飄浮在空中，由於無法扎根大地，自然也無法獲得來自大地的滋養。誇大自我的人往往把目標制定得過高，所以永遠有達不到的理由，而且可以永遠不付諸行動。所以他們需要制定現實的、可以實現的目標。

對於用示弱來表達自卑的人，阿德勒稱為用「水性的力量」控制他人的人。水性的力量是指用眼淚和唾沫，也就是哭泣、抱怨、咒罵來應對這個世界。這些人發現眼淚、抱怨是控制他人的最好手段，「這種力量可以有效地打破合作，進而奴役他人」（阿德勒，二〇一六，頁四八）。這些人在成長的過程中通常有一個溺愛的母親和一個漠不關心的父親，成年後也容易情緒抑鬱。阿德勒的建議是，讓他們承擔起作為成人的責任。

對於那些因失敗而更加自卑的人來說，可以把目標拆解為更小的、可以馬上看到回饋的多個目標，這樣每實現一個小目標，就可以讓自己有更踏實的感覺。哪怕目標再小，只

要對自己有意義，就都是恰當的。在諮商中，我與某些來訪者約定的目標只是幾點睡覺、一天吃幾次飯，對某些人來說這根本不是問題，但對另一些人來說，這可以是改變的開始。

有些人擁有正確的方法，但由於目標錯誤，所以會強迫性地重複自己既有的問題。對這些人而言，改變的方法是重新設立目標。「懶」孩子的目標就是迴避失敗，所以會用盡各種方法實現這個目標。阿德勒提到，在學校裡，「懶」孩子有一個祕密：「可懶惰的孩子從來不知道真正的失敗是什麼感覺，因為他們從來不曾直面考驗。面對困難，他們的第一選擇永遠都是逃避，他們做事總是拖拖拉拉，不願意與別人競爭。他們會有一些既得利益，因為當他們做了一點點事情的時候，別人就會誇獎——如果是勤快的孩子做了這些事情，不太可能得到他人的

誇獎。所以，「懶」孩子便以這種方式生活在他人的期待裡。對這些孩子來說，他們可能需要重新定義什麼是失敗、什麼是成功，從而在動手做的時候可以接受「做得不夠好」，甚至是失敗。

成長．操作

你的圖畫裡是否有自卑的線索？即使有也沒有關係。自卑是一個動態的過程，超越自卑是一生的功課。請你寫下自己對自卑的反思。

（阿德勒，二〇一六，頁一五二）且他們還

22.
體察完美主義傾向，
真誠地擁抱自己

完美主義本身沒有錯，但當完美主義影響到生活和工作品質時，人們便會為此煩惱。在樹木圖中，哪些線索表明作畫者是完美主義者呢？我們又該如何面對完美主義？

完美主義者的特徵

對完美的偏好和追求是人類與生俱來的能力。一歲左右的孩子就開始對順序、秩序和完整性有自己的要求。還記得我女兒小的時候，每次我遞給她水杯，她一定要透過點兵點將的方式決定將水杯放在哪裡，如果我等不及她完成這個過程就直接把水杯放在她的小桌上，她不僅不喝水，還會沒完沒了地吵鬧，為此我還要再花時間安撫她的情緒。

那時候，我非常擔心她有強迫症，後來查閱了圖書和資料，才知道處於當時那個年齡階段的孩子，經常會有一些儀式化的動作或行為。隨著年齡的增長，她就不再有這樣的要求。

求了。

人的一生都在追求完美感，完美感的發展大體分為四個層次（訾非，二〇一〇，頁八—九）。

第一個層次是基本的、感知覺層面的完美。例如，人們會對視覺、聽覺、觸覺、味覺、嗅覺以及軀體內各種感官訊息都存在完美的偏好。在我們的圖畫中，這些元素主要體現為有順序、完整、清潔、對稱，在有顏色的圖畫中，還表現為色彩的豐富多樣。

第二個層次是抽象的、思維層面的完美，即對秩序、計畫、目標等的完美追求。例如，所有的東西都必須在規定的位置上，一旦制訂計畫，就必須徹底執行，如果有一次未按計畫執行，那就意味著整個計畫都失敗了。制定的目標必須完美，實現目標的過程也必須完美。

第三個層次是個體層面的完美。個體希望自己所處的社會地位和社會關係是完美的，希望自己擁有完美的人際關係和親密關係，獲得完美的成就和成功。

第四個層次是超個體層面的完美。個體把完美需求指向團隊、團體、環境和人類，希望一個團隊、一個民族，甚至更大的群體完美和完滿，而擔心這些對象的不完美。

完美動機則有以下四種基本模式。

一是合乎想像，期待現實如自己想像般美好，完全符合自己的期望，不能有所不同，不同便意味著沒有實現目標，意味著不完美。例如，作畫者畫出一幅樹木圖，他人都覺得非常好，但因其與作畫者本人的期望不符，他就完全否認這幅圖畫。

二是十全十美，要求樣樣都好、完整無缺，希望一切都是好的而沒有不好的，是完整的而沒有破損或缺陷。十全十美的內容可能包括物理形狀、計畫、秩序、品德、成就關係等。

174

樹木圖中完美主義傾向的線索

對於要求十全十美的作畫者而言，沒有橡皮擦就讓他作畫簡直是一種災難，因為畫面上會留下「不好」的痕跡。

三是追求最佳、最好、傑出、第一、唯一，如果不是第一或最好，那就等於不好、失敗、低劣、不值得追求。對有些人來說，第二和第一沒有質的差別，但對於完美主義者來說，第二就什麼都不是。

四是越來越好，追求進展，希望自己能夠越來越出色，成就越來越高，生活日新月異、蒸蒸日上。如果自己不能夠往前邁進，就覺得是倒退、衰退、墮落，所以他們一旦達到一個目標，就會給自己制定更高的目標。

在樹木圖中我經常會看到，有完美主義傾向的人畫圖或回答問題時通常具有以下特徵：

1 畫出非常繁複的圖案，畫面上有多處重複。

2 畫面上所有的圖案或大部分圖案都是對稱的，像是從一個模子裡刻出來的。

3 線條具有刻板性，有時候直線甚至像用尺畫出來的。

4 畫面特別強調秩序性、有序性和工整性。

5 對細節非常關注，在刻劃細節上會花費很多時間。

6 作畫者可能描述自己已經厭煩對細節的描畫，但仍然堅持畫出所有的細節。

我們看圖22—1和圖22—2。圖22—1最主要的特點有三個：第一，畫出每一片樹葉，花了很多時間來刻劃細節；第二，對稱性，樹的左右兩邊具有對稱性，樹下的花朵也具有對稱性；第三，重複性，樹葉的圖案、草的形狀、花的形狀都分別一模一樣，缺乏變化。圖22—2最主要的特點為：

第一，線條的刻板性，樹上的花像用一個模子刻出來的，大小、形狀、力度和筆觸都非常接近；第二，強調對線條的控制，對樹的描畫，所有的線條都非常精準；第三，完美和不完美有強烈的衝突，雖然樹畫得非常精細，但附屬物的筆觸卻有些隨意，有些漫不經心，椅子甚至尚未完成，體現了作畫者在追求完美的過程中產生了厭煩感，故而中途放棄。

面對完美主義

我們的文化在催生完美主義者，苛刻的父母、統一的標準答案、嚴格要求的老師、高標準的上司等都是催生完美主義者的推手。有些職業也在強化完美主義，如教師、會計、審計等。

追求完美本身並無任何不當之處，但發展成為完美主

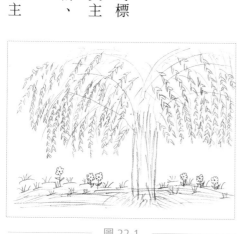

圖 22-1

圖 22-2

義，就必須有所警惕了。有學者把完美主義者區分為積極完美主義者和消極完美主義者，前者是指健康地追尋優秀，並在努力達到高標準的過程中體驗到快樂的人，後者則是指把個人標準訂得高於自己的能力，強迫自己不斷向不可能實現的目標努力，用數量來衡量自己價值的人。

消極完美主義者會經歷很多挫折，飽受「應該」原則的折磨，為自己樹立了很高的、難以實現的目標，又不斷被現實與目標之間的差距所挫敗，做事經常半途而廢。如果沒能達到預期的目標，就覺得自己失敗了；即使達到了預期的目標，也體會不到成功的快樂。缺乏衡量努力和成功的客觀標準，自然也沒有品味成功的機會。他們抱有自卑感，對自我的評價較低，難以建立親密關係，不能接受他人的不完美，更無法容忍他人的批評。

對於如何克服消極的完美主義，針對上文的兩位作畫者，我提供以下四點建議：

第一，了解自己的完美主義傾向。我們在前文中提到了完美主義的四個層次及四種基本動機，讀者可以結合所講的內容，進一步了解自己的完美主義傾向處於哪個層次，源於哪種或哪幾種動機。兩位作畫者在畫面上都呈現出第一個層次的完美主義，體現了對順序、完整、清潔、對稱的偏好。你可以透過圖畫看一下自己是否已發展到其他層次的完美主義。另外，在動機方面是關注多少想像、十全十美，還是追求最佳或越來越好，或是幾種動機的疊加。

第二，根據獲得的訊息，確定自己最擔心的是什麼——是畏懼失敗，害怕聽到「不」，擔心被拒絕，還是害怕應對新情境和嘗試新方法，抑或害怕失控。完美主義其實是一種以強烈的「不完美焦慮」為特點的認知—情感模式，了解自己焦慮的具體來源很重要。我遇過很多追求完美的人會追求控制感，圖22-2的作畫者就希望自己能夠控制每一件事情。

第三，關注努力的過程而非結果。在作畫之前，兩位作畫者可能在心理上預先設定了一個目標。當作畫者的完美主義動機為「合乎想像」時，可能設定了這樣的目標：我畫出來的畫，一定要與我心中所想的一模一樣；當作畫者的完美主義動機為「十全十美」這一類時，設定的目標可能如下：我畫出來的畫一定不能有任何瑕疵；當作畫者的完美主義動機是追求「最佳」這一類時，設定的目標可能為：我畫出來的畫一定要比其他人的好；當作畫者的完美主義動機為「越來越好」這一類時，則會設定這樣的目標：我畫的下一片葉子或下一朵花，要比之前畫得更好。不論作畫者的完美主義傾向源於哪一種動機，關注的都是最終的結果，所以完美主義者也經常被稱為「不看旅途風景的人」。因此可以請兩位作畫者在作畫的過程中多一些享受：想畫成什麼樣子就畫成什麼樣子，不想畫那麼多細碎的葉子就可以不畫，不必強迫自己一片葉子一片葉子地全部畫完。

第四，接受自己的不完美。完美主義者的一大特點就是極力迴避不完美，但生活中充斥著不完美，所以完美主義者需要發展出一種靈活性，在時間、條件不允許做到完美的情況下，有與不完美妥協的勇氣。圖22-2的作畫者在這一點上已經有所嘗試。因為沒有觀察她的作畫過程，所以我不知道她作畫的順序和所用的時間，但我猜測，她花了太多時間畫樹，當周圍的人已經完成後，她才開始畫畫附屬物。但是她有一定的靈活性——畫得不好的附屬物也比不畫好。所以她匆匆幾筆將附屬物勾畫出來，其筆觸和線條簡直像另外一個人所畫的。這也說明平時做事時，為了克制自己，她付出了很大的努力，不讓自己變得隨意。

當然，如果有人已經形成非常頑固的完美主義，並決定與自己的完美主義友好共存，那也是一個選擇。這個主動做出的決定也能幫助人們更好地接納自己。

178

你是完美主義者嗎？如果是，就請你畫一棵不完美的樹，允許自己想怎麼畫就怎麼畫。畫完之後請回答第二章提出的問題。然後將這幅畫與你畫的第一幅畫對比，看一下兩幅畫有怎樣的異同，並把這些異同寫在圖畫的背面。

23.
識別生命能量的失衡，
探索平衡發展之路

平衡是宇宙中最重要的法則之一。樹木圖可以呈現出生命發展或生命能量不平衡的狀態，從而讓作畫者有機會探索更平衡的發展之路。

一邊枯死另一邊有生機的樹

請大家觀察圖23－1所呈現的這幅畫，你觀察到些什麼？我觀察到兩個明顯的特點：第一，這棵樹生長在斜坡上，所以整個畫面看上去有些傾斜，雖然樹向上生長，但因為地平線是斜的，所以給人的感覺是整棵樹好像有點站不穩；第二，這棵樹左右兩邊非常不平衡，右邊的枝葉更為茂盛，而左邊只有很少的枝葉，看上去似乎即將枯死。

作畫者自己怎樣描述這棵樹呢？作畫者是一名白領女性，她說這是一棵生長在巨大的沼澤邊的樹。沼澤在畫面的左邊，她沒有

180

圖 23-1

畫出來，但一想到這座沼澤，就會讓她非常不舒服，彷彿沼澤隨時都可能吞噬這棵樹。

她目前在兩個選擇之間舉棋不定：是按父母的想法回家鄉，還是繼續留在目前的城市工作。父母——尤其是母親——在她畢業時就想讓她回老家工作，但她堅持在離家千里之外的城市工作，只是父母仍不放棄，一直敦促她回鄉。

從對樹木圖的觀察和作畫者的描述中，我得到以下訊息：一是作畫者需要處理與母親的關係。她所用的象徵性語言「巨大的沼澤」、「吞噬」，讓我想到母親對孩子全方位的控制。這不一定是現實的或正在發生的，可能是其早年與母親的關係模式，也可能只是其感受中與母親的關係模式，但這是作畫者的心理現實。從她畫的樹所處的位置來看，與母親關係的模式是在早年形成的。

按照心理學家艾瑞克森（Erikson）的發展階段理論，嬰兒期最基本的危機是基本信任感

對不信任感，兒童早期的危機在於自主對羞恥和疑慮，學齡前的危機則在於主動對內疚感。

這名作畫者可能在基本信任和不信任階段就出現了問題，亦即她與母親沒有發展出基本信任的關係，所以對整個世界也就沒有發展出足夠的信任。關於艾瑞克森的發展階段理論，如果讀者感興趣，可以找資料進一步學習。

二是樹木左右兩邊的生長嚴重不對稱。對這名作畫者而言，這種不對稱可能具有多層象徵含義。首先，整個圖畫的位置偏右，表明她受到父親或父性長輩的影響非常大。其次，她也想成為具有陽剛力量的人，或者她認為在這個世界上力量才是最重要的，只有擁有實力的人才能掌控這個世界，所以她拚命生長右側的枝椏。

與母親的關係可能是她生命中十分重要的成長議題。圖畫中不僅樹的位置偏向右邊，而且右邊也明顯生長得更好，左邊則只有很少的枝椏，彷彿樹左邊的成長被抑制了。再結合作畫者自己提到的左邊不遠處有一座巨大的沼澤，以及她非常害怕這棵樹被沼澤吞噬的描述，讓人有一種她要被母親的力量吞噬的感覺。她似乎想避開母親的影響，所以選擇將樹畫在離左邊最遠的地方。即便如此，靠近沼澤一方的樹仍然受到了影響，枝葉不能繁茂地生長，好像作畫者被母親控制的那部分，受到了嚴厲的壓制。

我們在前文提到過，畫紙的左邊和右邊還代表了過去和現在。這棵樹左右兩邊的不對稱，也可能代表作畫者早年的發展受到了更多的抑制。後來她上了大學，遠離父母，或者在遠離了母親之後，生命的潛能才發展出來，所以有了更加蓬勃的生命力。對於這名作畫者而言，可以繼續和她釐清這一部分，如果是由於在物理和心理距離上遠離了母親，因而有了更好的發展，那麼她可以慎重地考慮將來是回到家鄉與父母在同一個城市生活，還是繼續在遠

182

離他們的地方發展？雖然我們說她想擺脫母親的控制並非指空間距離，而是從心理感覺上來講，但有時候物理距離確實會減少心理上的控制和干擾。

最根本的一點在於，作畫者可能還是要處理和解決心理上與母親的關係。這裡說的母親，既可能是現實中的母親，也可能是作畫者心理表徵上的母親，即被內化的母親形象。在她能力尚不足夠或者時機尚未成熟的時候，與父母保持一定的空間距離不失為一種良策。但從深層來看，對這名作畫者而言，即使保持一定的空間距離，也未必能夠讓她感到舒服自在。

從她所畫的樹葉看來，她是一個比較感性的人，情感非常細膩，也有很多的情感需要和需求。對於情感的高需求和不表達之間，形成了強烈的衝突，使她不論離家多遠，內心依舊存在自我的衝突。

但是，從她畫的地平線和小草中又可以看到她做事非常簡潔，不願意坦露自己的情感。這種對於情感的高需求和不表達之間，形成了強烈的衝突，使她不論離家多遠，內心依舊存在自我的衝突。

不知道讀者是否注意到，這棵樹的樹幹特別粗壯，與樹枝和樹葉不成比例。呈喇叭形的樹幹代表作畫者不加區分地把自己本能領域中原始的需要，全部吸收到現實層面和情感領域中，有時候她會被這些原始的欲望和情感需求壓倒，或者借用她自己的話，就是「被吞噬」。

這會使她的情緒處於強烈的不穩定之中，遠離母親和靠近母親的欲望同時存在，所以她會左右搖擺，不時地否定自我。這種內在的衝突非常損耗她的心理能量。這棵樹好像不得不將自己的生命能量分至兩個不同的部分，把更多的能量釋放在右邊，表示作畫者具有十分強烈的內在衝突。另一方面，如果樹幹如此粗壯，枝葉本可以特別繁茂。但目前這棵樹的枝葉卻並非如此，可能是樹根或說作畫者吸收養分的能力有限，可能其吸收到的能量被損耗在左右不平衡的衝突之中，也可能固著的早年感受「凍住」了一部分生命能量。

對這名作畫者而言，怎樣處理與原生家庭的關係——尤其是與母親的關係——重新建立對這個世界的信任，是非常重要的議題。她的人生之路可能還要經歷談戀愛、建立親密關係、為人妻母等階段，而基本的信任和不信任在其中非常重要。

雙面樹

我們一起看一下圖23－2ψ。看了這幅圖畫，你的印象是什麼？我的整體印象是，這位作畫者的筆觸非常有力，所以我的注意力首先會被畫面中塗黑的樹枝吸引。此外，這幅圖畫的特別之處在於左右兩邊的不平衡：左邊的枝葉多一點，右邊的枝葉則少一點。

作畫者是二十歲的大學二年級女生，她說自己畫的是雙面樹，結的是無名果，而且許多年才結一次果，樹生長的季節則是深秋。作畫時她覺得很有趣。當被問及這棵樹為什麼叫雙面樹時，她解釋道：「雙面樹有兩種葉子、結兩種果，左邊的是圓形葉子，結的是梨子，右邊的是長形葉子，結的是香蕉。」

圖 23-2

ψ 摘自嚴文華所著《心理畫外音（修訂版）》一書的相關章節，該書由上海世紀出版股份有限公司發行中心（上海錦繡文章）出版。

樹在圖上的位置偏上，因此這名作畫者不是特別重視自己本能的、原始的領域。此外葉子又畫得較大，所以她也屬於情感比較敏感的人，願意與他人發展出良好的關係，有時候甚至是具有一定依賴性的關係。

從樹的大小和用筆的力度來看，作畫者是一個比較自信的人。畫面中最引人注目的是陰影部分，右邊新長出的部分被塗黑了，表明這部分在成長的過程中經歷了激烈的衝突，所以長出新的葉子並結出新的果實，意味著此時發生了一個巨大的轉變，但它成功地實現了這種轉型。作畫者可能是在成長過程中遭遇了巨大的生活變化，可能是在專業領域裡經歷了非常重要的變化，可能是她從來沒有被發現的天賦展現了出來，也可能是她從來沒有意識到的欲望得到了表達。我們可以看到，這種轉變已經發生，而且可能還在繼續。從作畫者的情緒來看，這種轉變是一種積極的變化，她對這種轉變抱有希望和好奇。這兩種葉子和果實對她意味著什麼？轉變的具體含義是什麼？這些或許要與作畫者討論才能釐清。

結語

比較圖23-1和圖23-2後，我們會發現，儘管兩幅畫都呈現出不均衡發展的特點，但兩名作畫者的狀態並不一致，所以她們面臨的人生議題也不盡相同。第一位作畫者要走的路很長，積極的信號是她已經做出了很多努力，擺脫了母親的控制，發展出自己生命中新的枝葉。而對於第二位作畫者來說，她需要看到兩種狀況同時存在。將來是兩種狀態並存還是重

點發展其中一種？生命能量該如何分配？這些是她必須思考的問題。在此必須提醒的是，我的解讀是就這具體的兩幅畫展開的，也許有些內容並不適用於其他圖畫，所以不能直接生搬硬套。

成長‧操作

在你畫的樹木圖中，是否也存在著生命能量不平衡的部分？這種不平衡對你意味著什麼？如果你覺得自己的生命能量不平衡，那麼請畫一棵生命能量平衡的樹。在畫完之後回答之前提到的那些問題。然後，把這棵樹與你畫的第一棵樹做比較。

24.
獲得人際支持，
建立與生命的聯結

在本章中，我將以一位作畫者在系列工作坊中的幾幅圖畫為例，從圖畫的變化中解讀其個人的成長。作畫者是一位即將畢業的大學生，在畢業前夕，她參加了我的圖畫工作坊。這裡呈現的是她在連續三次的工作坊中畫的圖畫。

被壓制的樹

我們先看第一幅畫，即圖24-1。

作畫者說：「這是一棵被大山壓住的樹，是一棵弱小的樹。但它仍在奮鬥，我相信它能夠獲得新生。」

在看到這幅畫時你首先會注意到什麼？

我首先注意到的是樹的位置和大小。這棵樹基本上畫在紙的中央，不是很大，但也不算小，樹形勻稱，構造合理，這代表作畫者具有一定的自信心，對自我的評價比較積極。

最引人注目的是畫面上方的山，山被重重地塗上了顏色。三座大山是一個虛指，代表了作畫者在當下感受到的各種壓力，如找工作的壓力、寫論文的壓力、生活和人際方面的壓力等。與樹所占的面積相比，這些山的面積也更大，色塊的面積也更大，這代表了作畫者感受到的壓力是巨大而壓倒性的。與這些巨大的壓力相比，這棵樹就顯得太弱小，似乎難以承受這些壓力。這些山處在畫面的上方，代表著壓力來自「上面」，來自對未來的考慮，對未來的焦慮。

透過仔細觀察，我們會發現這棵樹擁有綠色的樹葉，且是一片一片描畫出來的大葉，科赫說：「樹葉是一種更微妙的果實形態，樹葉和果實其實是類似的產物，但葉子先於果實，它們是最主要的裝飾、外表，也是蓬勃生機的體現，它們讓人認識和賞識，它們是繁殖、生長、發芽的第一個信號。葉子一個接一個成系列出現，在畫中的形式可以從雜亂到刻板的形態呈現。」（Koch, 1952）科赫在書中列出了樹葉可能代表的二十八種含義：

有觀察外界的天賦；活潑；靈巧；視覺的天賦；沉溺於感官的享樂；欣賞戲劇化和表現；原始的，未分化的或不成熟的；判斷力會被次要事件和外界所動搖；視野比較狹

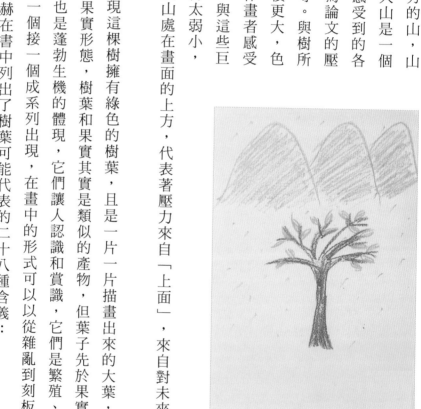

圖 24-1

188

窄；需要被認可；需要被賞識；對外界有感受；對命運純真的信仰；來自小鎮的；過度狂熱；不真實的；生氣蓬勃的；少壯的，對世界有著孩子似的看法；純真的幻想活動；做夢；仰仗成功；不低估自己；眼光銳利；渴求經驗；精神勃勃的樣子；歡樂。

科赫的解釋僅供大家參考。在這幅圖畫中我們可以看到，作畫者畫的是大葉樹，代表她對這個世界細膩的感受，及在情感上的需求。我們還要特別注意作畫者畫樹幹的方法。她用黑色的筆畫出樹幹，並將整體塗黑。黑色的部分可能象徵著能量不夠通暢，或者作畫者感受到的絕望和掙扎，似乎只有用黑色才能夠抵擋住像大山一樣的壓力，在散發一種焦慮感的同時，又讓人感受到這棵樹的奮鬥和不屈不撓。

這幅畫中沒有出現地平線，畫面的下方基本上是空白的，代表作畫者遠離自己的本能領域。

汲取的樹

在第二次工作坊的時候，我做了一些引導活動。作畫者可以選擇在一張新紙上作畫，也可以選擇在原圖上繼續作畫。她選擇了在原有的圖畫上繼續作畫。這本身就是一個信號，表明作畫者感受到在上次圖畫中有一些未盡事宜，這次她可以繼續完成。

如果對比圖 24−2 和圖 24−1，我們可以看出四個方面的不同。一是作畫者又增加了兩棵樹，在第一棵樹的左右兩邊各加了一棵，在構造和筆觸上，這兩棵樹不如第一棵那麼精緻和用心，但它們的出現給畫面增加了一些生機感。二是在左上方多了一輪紅日；三是增加了地面和地平線；四是增加了第一棵樹的樹葉。

這些添加的內容有其意義。第一，作畫者尋找到了更多的支持力量。新增加的兩棵樹和太陽代表她感受到的支持力量。我們在前文曾描述過，樹與樹之間的關係折射出人與人之間的關係，所以在這幅畫裡出現的支援力量，代表的更多是人際支援，也稱之為社會支持系統或社會支持資源。這兩棵樹是她感受到的來自同伴的支持。在工作坊中，她發現其他畢業生也與她一樣面臨巨大的壓力，所以她將自己的壓力正常化了。而工作坊的團體氛圍，讓她覺得自己的壓力被他人看見、理解並得到了尊重。更重要的是，透過帶領者的引導和干預，她從內在調動了過往在遇到困難和挫折時所運用的資源，透過回顧過去的經驗，她知道，當下的壓力只是暫時的，而且她有能力去應對。紅紅的太陽對她來說也具有深刻的含義。在圖畫中，來自左上方的太陽並不多見，太陽大多來自右邊。我們在第十五章中講過，畫在右邊的太陽可能代表父親、英雄、聖人，也可能代表關注理性的部分和關注未來，或者認為在這個

圖 24-2

世界上男性是主宰者，是力量的掌握者。畫在左邊的太陽可能代表了與母親、女性的關係，也可能表明作畫者關注感性的部分，或者關注過去。除了這些之外，右上角的太陽還可能代表來自目標和終點的激勵，而左上角的太陽則來自憧憬的、欲望的激勵。我們可以說，這名作畫者的內在資源被啟動了。

第二，作畫者與大地和天空、父親和母親、陽剛和溫柔的力量發生了聯結。在圖24-2中，她增添了地平線和土壤，雖然只是寥寥幾筆，而且看上去似乎有一些彎曲、斷續，但這部分傳遞出了她內在的變化。樹能夠感受到來自大地的支持，代表作畫者從自己過往的經驗中汲取了更多力量，或者她從本能領域裡吸收了營養。

之前的章節中我尚未解讀地平線的心理含義，在這裡做個詳細的闡述。地平線是非常重要的一個指標。科赫在書裡也提到：「樹幹下的地平線同時也表示了地面，它分隔了空氣和泥土、樹幹和樹根。大部分作畫者都會畫地平線。孩子很少畫地平線，但他們喜歡把樹畫在紙的邊緣。對他們而言，紙的邊緣就代表著地面。」（科赫，一九七九，頁一○一）在科赫的眼裡，如果沒有畫地平線，可能意味著作畫者處於漂流的狀態，或者沒有立場，或者是順從的，或者浮在半空中。在我的經驗裡，地平線可能並沒有這麼大的意義。但對這名作畫者而言，她在這幅畫裡畫出的地平線有著深刻含義，因為這個地平線是從無到有的，所以它代表一種變化，可能象徵著她在這裡啟動了和大地母親的聯繫。如果聯繫到畫面上方的太陽，可以看到作畫者連通了與天地之間的關係，連通了與母親和父親的關係，連通了自己身上女性力量和男性力量的部分。

這種聯結會使整棵樹的能量變得通暢，這一點帶來了第三方面的變化，就是生命力更加

旺盛。她給第一棵樹畫了新的枝葉，因為她感受到有源源不斷的能量從樹根通過樹幹，輸送到樹枝上面，使它能夠長出新的枝葉。所以作畫者對這幅畫的描述是：「我源源不斷地汲取著來自大地的能量，長出更多的枝葉，與上次工作坊相比，這次我覺得更舒適，內心更加平靜。」

緊緊抓住大地的樹

圖24-3是這位作畫者在第三次工作坊中畫出的圖畫。和之前的兩幅圖畫相比，這幅畫主要有四個方面的變化。第一，強調了大地，而且與第二幅圖畫相比，大地變得更加堅實。第二，出現了樹根。第三，畫面中曾經的大山不見了，而出現了風，樹枝和樹葉偏向左邊。第四，整棵樹變得更加高大、挺拔和粗壯。我們剛才已經講過地平線和大地對作畫者的重要性，這裡不再贅述。我會將更多筆墨放在如何理解樹根和風。

在第十二章中我談過，樹根表示本能和無意識的領域，如果成人過分細緻地描畫樹根部分，表示其無意識中存在問題。但是我們的工作坊以個人成長為目的，所以在這裡呈現的樹根，就不再適合用我們之前提到的對樹根的分析來解讀。作畫者在這裡畫出的樹根對她具有特別的含義，她將這幅畫命名為「抓」，意即樹根緊緊地抓住大地。

讓我們先了解一下，在大自然中，樹根有哪些功能和作用。

一是吸收功能。根能吸收土壤中的水、二氧化碳和無機鹽類，植物所需要的主要營養都

192

是根從土壤中吸收的。二是合成功能。在吸收了各種基本元素之後，根能合成多種氨基酸並運送到樹的各個部分，確保樹健康生長。三是輸導作用。樹根內的維管組織擔負著輸導功能。由根吸收的無機營養和水分經過維管組織輸送給樹的各個部分，樹葉吸收的有機養料則經根的維管組織輸送到根的各個部分。四是固著和支援功能。高大的樹木能夠矗立在大地，經歷風霜雨雪而不倒，主要是因為它具有深入土壤的、強大而有力的根系。在固定樹的同時，樹根還具有固定流沙、保護堤岸和防止水土流失的作用。

對這名作畫者而言，畫出樹根意味著她擁有更深的根基，可以吸收更多的營養，合成更多的養分，可以輸送更多的養料到樹的各個部分。而根的固定和支撐作用也被其所強調。當樹根緊緊抓住大地的時候，它得到的養分會更多，樹可以長得更苗壯，同時也代表作畫者能夠更好地應對正在發生或即將發生的人生事件。畫出樹根，代表作畫者想到了應對壓力的策略，即加強來自內在的力量，擁有更強大的自我，汲取更多的力量，讓自己從一棵柔弱的小樹，變成一棵茁壯的大樹。

這幅圖畫中的風，其實是從上一幅畫中的山演化而來的。風仍然代表著壓力，但從山變成風，這種變化具有重要的意義。山所代表的壓力巨大無比，讓人感覺喘不過氣，甚至堅不可

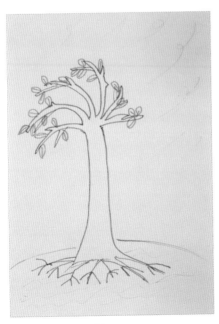

圖 24-3

摧、無法撼動，而風所代表的壓力是靈活、不確定而有變化的，風有時大，有時小，在某種意義上，可以是一種建設性的力量，可以吹去樹葉上的塵土，讓樹葉在風中起舞。當然，風也能成為一種破壞性的力量，把樹吹歪，甚至將其連根拔起。從畫面來看，所有的枝葉都已經被風吹動，並且吹向左邊，我們從中可以看出，這陣風具有破壞性的力量，給作畫者帶來的是壓力感，但整棵樹仍然筆直而歸然不動，據此，我們可以說，對作畫者而言，這種壓力是可以應對的，這與前面兩幅畫中小樹在大山面前的渺小、柔弱不可同日而語。來自右邊的風代表壓力來自未來，並非現實生活中存在的壓力，而未來可能出現的壓力，更常以焦慮的形式存在。這和前面兩幅畫中被塗黑的樹幹所表達的意向一致。

在讀完這位作畫者的成長故事後，你是否感慨圖畫技術的神奇？所有的變化均來自作畫者的內在。從被壓制的樹變為汲取能量的樹，再變為緊緊抓住大地、成長茁壯的樹，作畫者的主觀能動性被調動起來，她自己決定了是否變化、變化的方向、變化的節奏和速度。

成長・操作

在你的圖畫中，你看到哪些人際方面的支持？是否感受到來自天空和大地的聯結？是否感受到與父親和母親的聯結？如果沒有，我想邀請你畫一棵樹，一棵能夠與天空和大地、與母親和父親建立聯結的樹。你可以用任何想用的畫材。畫完之後請回答第二章所提出的問題，並且將它與你畫出的第一棵樹對比，觀察其異同。

25.
審視糾結和困惑，
用手畫出內心的答案

在本章中，我會透過一位作畫者在兩次工作坊中的兩幅圖畫，與大家分享如何透過圖畫更清楚地了解自己當下面臨的難題，以及如何找到可能的解決方案。

開花的竹子

這是一名大學畢業後工作了三年的女性，她目前面臨的難題為是否轉行。她非常熱愛自己本科所學的專業，但在就業時，由於現實條件的限制，她選擇了薪水比較高、但和以前所學的專業完全不相關的行業。工作三年之後，她開始懷疑自己之前的選擇。

她想跳槽，但面臨了兩個選項：一是痛下決心，換到之前喜歡的專業領域，但剛開始工資可能比較低；二是繼續在自己不怎麼喜歡、但報酬比較高的行業工作。

帶著這樣的困惑，她走進我的工作

坊，畫出了第一幅畫。我們先來看圖25－1，她畫的是開花的竹子。作畫者描述：「開花的竹子非常璀璨，她感受到有價值，也有成熟感。」我們可以看到畫面上有三根竹子，從紙的下緣開始往上畫，占據了畫面大部分的位置。在這三根竹子中，中間的一根比較粗，兩邊比較細：有綠色的竹子和稀疏的竹葉，黃色的則是竹子開出的小花。

在第十一章「樹的種類」中，我闡述了許多類型的樹，但其中並不包含竹子，因為畫竹子的人整體比例並不高，畫開花的竹子的人則更少了。那麼竹子具有怎樣的心理象徵含義呢？竹子是非常具有中國文化特色的植物，在中國傳統文化中有積極、正面的含義，如竹子生而有節，竹節畢露象徵著高風亮節等。竹子是空心的，代表作畫者虛懷若谷的品格；四季常青，象徵頑強的生命力。竹子筆直的線條、中空的結構、獨特的葉形，給人留下深刻的印象。作畫者選擇這種樹代表自己，本身就有深遠的含義。她用竹比喻自己的品格和個性：低調做人，但有自己的原則和風骨，就像竹子的清新俊逸。

畫面的上部呈現的是竹子開的花，這並不是很常見的現象。竹子開花就意味著枯死，《山海經》中這樣寫道：「竹六十年一易根，而根必生花，生花必結實，結實必枯死，實落又復生。」作畫者用了一個比喻來象徵自己當下的處境：如果再不轉換到自己喜歡的行業，她可

圖 25-1

能就像開花的竹子，要進入枯死期了。但是，竹子拚死開出的花朵是璀璨的，開花後還會結出果實，形成種子。作畫者彷彿要用自己所有的生命能量換取最後的璀璨，贏得新的開始。

如此一來，這幅看上去非常淡雅的畫，可能含有一種決絕和悲壯的意味。

竹子其實是非常有彈性的植物，彎而不折，折而不斷。但是，在這幅畫中，作畫者表現出了一種決絕，這種決絕與竹子的韌性形成強烈的衝突。她好像把自己推到了一個角落，只能用這種非常激烈的方式才能找到出路，但她也有可能是用這種形式表達自己的決心和掙扎。

橫著長與豎著長的不同含義

在第二次工作坊中，作畫者畫出了圖25-2。畫面的正中央是一棵樹，長著心形的樹冠。整個畫面被分為上下兩部分，下面的部分是黑色的、厚實的土地，樹就深深地扎根於這塊黑色的土地上。畫面的上半部分則是藍色的夜空，夜空中有星星和月亮。整個畫面塗滿了深褐顏色，兩種色塊的面積都非常大，深褐

圖 25-2

色的土地和藍色的天空相交，而在這兩個世界之中，生長著一棵心形的樹。

作畫者給圖畫取名為「豎」。她對這幅畫的描述是：「這是在秋天晴朗夜晚的一棵愛心樹。樹周圍是一片安靜的草原，坐在草原上可以看到很大的月亮。」當被問及看到這幅畫會聯想到什麼時，她說想到了小王子的故事，是小王子和狐狸聊天的場景，那個畫面裡也有很美的樹。如果你讀過《小王子》就會知道，小王子和狐狸對話的核心詞是「馴服」。狐狸說了這樣一句話：「如果你馴服了我，我的生活就一定是歡快的。」在狐狸眼裡，「只有被馴服了的事物，才會被了解」。

「只有被馴服了的事物，才會被了解。」狐狸說，「人不會再有時間去了解任何東西。他們總是到商人那裡購買現成的東西。因為世界上還沒有購買朋友的商店，所以人也就沒有朋友。如果你想要一個朋友，那就馴服我吧！」

「那我應當做些什麼呢？」小王子說。

「你應當非常耐心。」狐狸回答道，「一開始你就這樣坐在草叢中，坐得離我稍微遠一些。我用眼角瞅著你，你什麼也不要說。話語是誤會的根源。但是，每天，你坐得更靠近我一些……」

結合作畫者面臨的現實苦惱，我們可以知道，她要思考的就是是否讓自己喜歡的專業馴服，或者說，是否去馴服自己熱愛的專業。在工作坊中，她嘆息道：「我不知道這棵愛心樹的愛心是應該橫著長，還是豎著長？橫著長就意味著我要先賺夠錢，先讓自己有比較好的物

質基礎。如果豎著長，就意味著我要去從事自己喜歡的、熱愛的專業，可能暫時沒有豐厚的

收入，但是我可以在專業上更好地發展自己。」

當聽到作畫者這樣說的時候，你可能會和我一樣，露出會心的一笑，因為她已經透過圖

畫給出了答案！請觀察一下圖畫中的樹，你覺得那顆愛心的生長方向是橫著還是豎著？它已

經呈現豎著長的狀態了。如果你還不確定，可以想一想，作畫者給這幅畫取的名字是什麼？

是「豎」，她已經確定這顆心要豎著生長了。是不是很神奇？作畫者自己都沒有意識到圖畫

已經給了答案——她更傾向於從事自己熱愛的專業。此外，圖畫裡還有其他線索。她畫的大

地特別厚重、厚實、肥沃。如果這是肥沃的黑土，那麼在這塊肥沃的黑土生長的樹木一定特

別幸福，因為可以很安心、很安全地成長：樹根想扎多深就扎多深，想吸收多少養分就吸收

多少養分，那會是特別舒服、舒暢而自由的狀態，可以酣暢淋漓地、恣意地生長。

雖然在一般情況下，只有兒童才會畫出比較深的樹根，但對於成長取向的工作坊來說，

對樹根的解釋會有所不同。對這位作畫者而言，當生命之樹的根能夠深深地扎入大地時，事

情就會變得非常穩定，不論外界發生什麼，樹自巋然不動。即使遭遇一些挫折，也難以對深

深扎根於大地的樹構成威脅。根在土裡扎得越深，就有越多養分源源不斷地從樹根通過樹幹

被輸送到樹枝和葉子，整棵樹的樹冠就會長得更大。從目前的畫面上可以看到，樹冠還不是

很大，這也可能表明作畫者對自己在專業領域的工作能力還不夠自信，認為自己處於剛入行

的階段，需要學習更多的專業知識。她對自己有著比較現實的評估，這是非常可貴的。

此外，與黑土接壤的是藍色的夜空。圖畫中畫的不是白天，而是夜空，這有幾種可能性。

第一種可能性是作畫者的獨特性。前面說過，這名作畫者是一個非常有個性的人，第一幅畫

中她用竹子代表自己，為了突顯自己的獨特性，她就可能會把時間畫成夜晚，畢竟大多數人的圖畫畫的都是白天。第二種可能性是作畫者在用夜晚的自我思索找出答案。人們在夜晚的時候會回歸真實的自己，所以在面臨人生重大選擇時，她更願意用真實的、沉思的自我去面對，因此夜空更有可能幫助她找到內心真實的答案。第三種可能性是夜空帶給人們與白天不同的能量。白天，陽光帶來的能量水準較高，而夜晚由月亮和星星帶來的能量水準則比較低，有時夜晚也代表低落和憂慮的情緒。第四種可能性是夜空代表浪漫、神祕、不可知。第五種可能性是作畫者的性格比較內向，在夜空下獨處是其恢復精力的最佳方法。我們在第二十章中提到內外向性格的異同，性格偏內向者的能量來源是自己的內在世界、思想、情緒和觀念，獨處能讓他們恢復精力。

這位作畫者帶著讓自己糾結的議題來到工作坊，在系列工作坊中，她從自己的圖畫裡得到了答案。在這裡，沒有人給她建議、忠告或指點，找到答案是她自己的功勞。藝術有巨大的包容性，我們又創造了相互信任的團體氛圍，所以她可以自由地探索。但是，探索的答案並不是那麼明確、直白地顯現在我們面前，而是透過無意識的方式呈現出來，所以一開始她也沒有捕捉到，而是稍後才得以理解。

然而，找到答案並不等於之後的路就會一帆風順。在圖畫中，不論作畫者本人的解讀如何，夜空代表她感受到的困難程度和不確定性，也代表其理想主義和情懷。《小王子》是一部很美的童話，但生活不是童話。在這幅圖畫中，土地所占面積大、顏色濃重，這本身也說明作畫者在拚命說服自己，告訴自己這個專業領域多麼具有吸引力，多麼值得她投入。而現實可能並非如此，所有的事物都有兩面性，有趣和乏味相距並不遠。作畫者還是要做好充足

的心理準備——即使從事自己熱愛的工作，仍會遇到各種困難和挫折。

還記得瑞士心理學家榮格說過的一句話嗎？「通常，手知道怎樣解決理智徒勞無功的難題。」我們在這裡呈現的就是一個這樣的例子。

成長 · 操作

你是否也面臨著選擇？是否也為選擇什麼而糾結？請你畫出一棵糾結的樹，然後和這棵樹展開對話，透過對話更理解自己內心的選擇。

26.
從控制走向疏通，
讓情感自由表達

本章將透過一位作畫者的圖畫，介紹如何運用圖畫幫助人們從壓抑的情感走向疏通的、自由展現的情感。

被壓抑的情緒

作畫者是一位二十五歲的女性，剛剛步入工作崗位，在新環境中有些不安和不適感，但正努力調適中。我們先看圖26-1。

你可能已經注意到，在這幅畫中有四棵樹，表明作畫者對於人際關係的需求比較高，或者對人際關係非常敏感。從距離上看，這四棵樹彼此分開，有合適的距離，可能對作畫者而言，保持一定距離的、不疏遠也不緊密的人際關係讓她感覺最舒服。畫面中間最大的一棵樹代表了作畫者本人。她把自己畫在正中間，表明具有一定的自信心，對自我的評價也比較高。

圖 26-1

仔細觀察這棵樹，我們會發現其最大的特點是樹幹和樹冠呈明顯分離的狀態。不僅顏色形成強烈的分隔和對比（一個黑色，一個綠色），線條上也完全被分隔開。我在第十二章中介紹過對樹幹的解讀，由於篇幅有限，沒有提到這種樹幹和樹冠分離的類型，故在這裡說明一下。這種樹幹是封閉型的，象徵作畫者在認知、精神生活和情緒機能上明確分離，可能是受到自身情緒的威脅，也可能是無法輕易地接受自身的情緒，或者無法包容、承載自身情緒。在大多數情況下，作畫者都能夠很好地控制自己的情緒，控制感對這類作畫者來說非常重要。但另一方面，在控制和壓抑之下，也存在著情緒失控、情緒混亂和情緒爆發的可能性。

圖 26-1 中，樹枝像直接安插在樹幹上，樹幹四周的線條則被用力強調，代表作畫者極力控制和壓抑情緒，不讓情緒影響自己的理性思維。呈現在畫面上，就是把情緒

閉鎖在樹幹裡，不讓它流動到樹冠和枝葉。在大部分情況下，這可能不構成問題，但也可能存在著另外一個極端，即作畫者一旦失控，情緒就會大爆發。此外，這種情緒和理智的明確分離，也可能抑制了其潛能的發展，因為情緒本來就是一種力量，現在卻被閉鎖和封閉在樹幹中，無法自如地展現自己所有的能力。就像圖中所呈現的一樣，所有的能量都被閉鎖在樹幹中，無法輸送到樹的其他部位。從圖畫中我們可以發現，其他幾棵樹的樹幹都是用褐色的筆畫出，只有中間最大的這棵樹的樹幹是黑色的。由此我們可以看出作畫者對自己情感的控制嚴格到什麼程度。

那麼對其而言，隔離和控制情緒是處於新環境中產生的暫時性表現，還是人格的基本特徵？我更傾向於認為這是其人格的基本特徵。畫中的樹幹是完全閉鎖的，另外四棵樹也是如此，這個特點被重複了四次，可能是新環境強化了她對情感的嚴格控制，因為在新環境中，人們可能更加小心翼翼──有很多新東西要學，有很多人要認識，新人總擔心自己做錯什麼事情，所以會更謹慎。

除了以上所講的特點，我們還可以看到，作畫者在這幅畫中畫了地平線，所以她的內在穩定感是存在的。畫面上還有太陽，但由於樹幹是黑色和褐色，所以太陽並沒有讓整體畫面產生溫暖的感覺。

壓抑情緒的鬆動

接下來我們看看圖26－2，這是作畫者在經過引導之後於第三次工作坊中呈現的圖畫。她對這幅畫的描述是：「樹葉是伸展的，非常有生機，也非常平靜。」並給這棵樹取名為「舒展的枝葉」。從圖畫中我們發現，這棵樹的整體構造與圖26－1的樹非常像，這棵樹想扎根於大地，而不適用於之前所講到的對樹根的負面解讀。

但是，這幅畫中的樹多了樹根的部分。由於是成長工作坊，因此這裡的樹根代表的是作畫者想扎根於大地，而不適用於之前所講到的對樹根的負面解讀。

這棵樹和圖26－1的樹還有一些不同點：樹幹變細了，樹枝和樹葉變多了，整個畫面更有生機。這也意味著更多的能量可以從樹根輸送到樹幹，從樹幹輸送到樹冠。其象徵含義是：作畫者對情感的隔離和壓抑有一些鬆動和變化，不再那麼強烈壓抑情感，也不再那麼嚴格控制，所以有一些能量在流動。這一點可以從樹幹的顏色看出來——這棵樹的樹幹顏色是淺褐色。另外，樹幹與樹枝的顏色是一致的，這傳遞出一種信號：能量可以從樹幹傳輸到枝葉上。而樹幹變細也意味著作畫者的控制在減弱，在這裡對她是一種積極的信號，她不再像第一幅畫中呈現的那麼僵硬和機械了。

圖 26-2

圖 26-2

此外，這幅畫中的太陽有了溫暖的含義，和畫面中的枝葉相互輝映。

與圖26─1相比，圖26─2給人一些靈動感，而圖26─1給人的感覺是凝重、僵硬而僵化的。就像作畫者所說，這幅畫中的樹能夠舒展了，這代表她有了成長的空間。

情緒的通暢

最後我們來看圖26─3，這是作畫者在第四次工作坊中呈現出的圖畫。在這次工作坊中，我們的工作重點是疏通。作畫者在畫出了這幅畫後，提出了大段的文字描述：「我畫了能量在樹中流動，從樹根輸送到樹的各處。這棵樹長在森林中，生長季節是春天，晴空萬里，春光明媚，花草茂盛，周圍的小動物也很多，一片生機勃勃。森林中的和諧景象讓人身心舒暢。我甚至感覺自己能夠聽到鳥鳴和水流的聲音。整個畫面給我的感覺非常明亮而有生機。」她還補充道：「最近工作上的事情非常多，但是我都能夠安排好。這會讓我比較有控制感。畫完畫之後我的心情非常舒暢，非常常愉悅。」她給圖畫取名為「森」，一

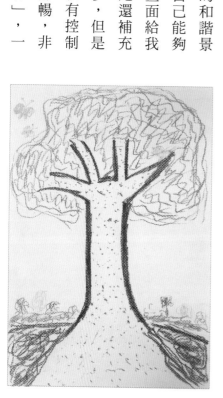

圖 26-3

個寓意深刻的名字。森林是有很多樹的地方，這個名字代表她與周圍人們的交往更融洽，也代表她能融入環境中。

與之前的兩幅畫相比，這幅畫最大的不同是樹幹和樹冠的構造發生了變化。作畫者在樹幹上畫了很多小點，用以代表樹根吸收的各式各樣的能量，被源源不斷地輸送給樹冠和枝葉。不同顏色代表了不同的養分和元素。

我們可以看到，靠近地面的樹幹部分像一個大喇叭，從樹根處源源不絕地吸收著能量和養分。這代表作畫者不加區分地從原始的本能領域汲取情感、欲望和感受，並把它們輸送到理性、精神的領域。這種方式在很多時候被認為是對無意識的情緒不加區分地全盤接受，或者向理性的部分注入大量的情感內容，帶有一定的負面含義。但是，對這位作畫者而言則屬於矯枉過正，之前她處於嚴格控制、過度壓抑的模式，現在她想突破和改變，可能就會採用一種相反的模式，或者走到另一個極端，即不加區分、不加限制地允許自己的情感流淌出來，在經歷這樣的過程之後，再逐漸找到恰當而適度的表達方式。在描述自己的圖畫時，她提到自己是有控制感的，這對她非常重要。作畫者還提到自己處於仰視的狀態，看著能量的流通。

這種仰視代表了她對情緒能量懷有一種敬畏，表達情感對她來說是陌生的。

如果作畫者不是透過圖畫找到這種新模式，那麼在現實中，她或許會付諸行動，在失控的情緒大爆發後開始反省，結果可能是高築堤壩，更嚴格地控制自己的情感，也可能是反省後尋找新的方式。然而，在圖畫工作坊中，她用圖畫的方式探索新的可能性，這種方式不會危及任何人，也不會給自己帶來任何傷害。在現實中，她可能要付出失控和混亂的代價才能體現的情感表達，在圖畫中則得以透過有序、可控制的方式疏通，這讓她體驗到情感不再受

壓抑、流動起來的生機和自由。在圖畫中，地面上有很多鮮花，樹叢中有小鳥，還有蝴蝶飛舞，代表了她感受到的舒暢和愉悅。這部分並不是透過言語來完成，而是先透過非言語的方式——即圖畫的方式——在潛意識中形成畫面來呈現，所以不具有威脅性。她在潛意識層面可以接受畫面的內容。當畫完之後，她有一種非常愉悅的感受，這種情感體驗是真實的。然後，我們才透過言語進行溝通。

看完這則成長故事，你是否有所感觸？對你有什麼啟發嗎？透過圖畫，我們可以看到作畫者挖掘了自己生命中的潛能，開始嘗試運用情感的力量。

成長．操作

請你觀察一下自己的圖畫，其中有沒有情感壓抑的部分呢？如果有，如何讓你的情感自由地流動？請你畫一棵情感自由流動的樹。畫完之後回答第二章提出的問題。然後把這幅畫與你畫的第一棵樹對比，觀察其有何異同。

27.

呈現多個自我，
面對真實自我

在本章中，我將透過一個具體的案例向大家展示，當畫中出現多種樹的類型時，怎樣透過圖畫看到真實的自我。

多肉植物

圖27−1的作畫者是一位女性，剛剛畢業步入工作崗位。這是她畫的第一幅畫。畫面分為前景和後景，前景是一朵花和一棵多肉植物，後景是兩棵樹。作畫者說自己是那棵多肉植物，堅韌而弱小、緩慢而飽滿，圖畫的名稱是「大樹中的多肉植物」。我們先來觀察一下這棵植物，它是一棵開花的多肉植物，葉瓣圓潤而壯碩。如果從植物和樹的比例來看，應該是一棵非常大的多肉植物，而且它處在畫面的中間，再加上作畫者用開花的植物來形容自己，所以她對自我的評價還是比較高，自我感覺也比較好。但是必須

留意，她對這棵多肉植物的描述具有非常衝突的兩面。首先，它是堅韌的，但同時又是弱小的。弱小的描述和畫面所呈現的部分明顯不一致，但可能是她內心的感受。其次，它是緩慢而飽滿的，飽滿的部分可以從圖畫中看到，而緩慢的部分在畫面中看不出來，但這可能和作畫者的感受有關。或許她覺得在新環境中，與他人相比，自己在很多方面都比較慢：做事的速度、學習的速度都處於緩慢的狀態。

這幅畫的上半部是兩棵大樹，對此我們可以有多種解釋。一是代表作畫者感受到來自父母的庇護，整個畫面給人的感覺也非常像三口之家，上方可能代表父母的呵護、關愛、支持及保護。二是代表其感受到來自環境的社會支持和人際支持，可能是在新的環境中其他人給予的支持。三是代表來自同事的競爭，來自與其他夥伴的社會比較，即在新環境中，其他人都像多肉植物，只有她像多肉植物，所以顯得比較另類、比較弱小。與樹木相比，多肉植物顯然是微小的、弱小的。

從整體畫面看，多肉植物和樹處於中間和上部，畫面的下半部只有星星點點的草，可以看到作畫者更關注自己的情感領域和精神領域，不太關注原始的、本能的領域。此外，整幅畫中沒有地平線，給人一種植物與大地之間沒有聯結或者聯結不是特別緊密的感覺。

圖 27-1

最後，我還想說一點，用多肉植物代表自己也是一種比較獨特的畫法。多肉植物是指植物的根、莖、葉三種營養器官中，至少有一種是肥厚多汁且具備儲藏大量水分的功能。這種肉質組織能夠儲藏可利用的水，在土壤含水狀況惡化、植物根系不能再從土壤中吸收和提供必要的水分時，使植物在暫時脫離外界水分供應下獨立生存。從多肉植物的形狀可以看出其耐旱的程度，越耐旱的多肉植物的莖越短、葉質越厚。作畫者所畫的多肉植物明顯非常耐旱，對水分的需求不高。多肉植物的象徵含義有多層：一是能在較為乾旱或惡劣的環境中生存，生命力非常頑強；二是具有異國情調，有些多肉植物來自其他國家或地區，形狀、色彩都給人一種非常新奇的感覺。

在這位作畫者的圖畫中，多肉植物符合了以上三層含義。在新環境裡，她願意展示自己可愛、平凡、普通的形象，另外，她也提到了堅韌這個特點。除此之外，養過多肉植物的人都知道，它們雖然不用澆太多水就可以生存，但也並非那麼容易照護。因為每一種多肉植物都有自己的獨特需求，僅僅按照少澆水的方式並不能養好所有的多肉植物，按需求澆水最為理想，但這不是一件容易的事。多肉植物有其獨特的需要，這種需要有其自身的規律，不能夠依據照料者的需求予以滿足。這也突顯出作畫者需要被關注的部分雖然可能不是特別多，但需要被關注的點卻是精準的，也具有其獨特性。

分區的樹冠

圖 27-2 是作畫者在第二次工作坊中所畫的。這一次她畫的植物類型發生了變化——從多肉植物變成了一棵樹。這棵樹的形狀非常有特色，在之前的章節中尚未涉及，它的樹枝是展開生長的，分成不同的區域，有一團團、一簇簇的樹冠。

在此解釋一下這種分區樹冠的基本含義：畫這種樹的人通常有目標、有信心、有雄心，對自己的能力很有自信。他們的活動具有多樣化的傾向，雖然可以同時進行多項工作，能夠充滿熱情地在一段時間內力求實現某些計畫，但也會為了其他計畫突然停止正在進行的工作。他們非常擅長出謀劃策，能列出一些很好的方案，如果要他們踏踏實實地去實現自己的方案，也許他們會感到厭煩。他們的精神領域可能不安定，有時情緒

圖 27-2

領域會同時關注許多事情。這樣的人具有驚人的恢復力，所以很少有挫折感，在遇到障礙時，也能夠尋找新的方式或目標。

這位作畫者同樣具有以上的特點。開始適應新環境後，她感興趣的面向更多了，也願意做更多的嘗試。此外畫紙是橫著的，這棵樹需要伸展自己的枝葉，所以把畫紙橫著放，能夠讓作畫者有更大的伸展空間。這其實是對之前多肉植物的一種展開化和舒展化。多肉植物已經包含了第二次工作坊中這棵樹的雛形，我們可以看到作畫者在新環境中有了更多的自信、更多的自如感和掌控感，更能夠發揮自己的潛能，對環境也更適應，這些變化令人非常欣喜。

作畫者在心中做了一個決定：不再滿足於用可愛和獨特性來標識自己，而願意用一棵獨立的樹的形象，或者一個有責任感、能夠承擔責任的成人的形象出現在新環境。所以在畫面中，大地是廣袤的，她用了很多筆觸來描畫。在圖畫的右上角雖然畫了太陽，但太陽提供的溫暖和熱能似乎並不多。

能量通暢的大樹

在第三次工作坊，當我們強調與大地的聯結後，作畫者在圖27-3中第一次畫出了地平線，也畫出了樹根的部分。她對樹根有著特別的描述，認為這些樹根是粗壯、分叉、堅固而又頑強的。我們可以看到這些樹根在地下拚命生長，根的尖利性也呈現出作畫者具有一定的攻擊性。樹根的出現和作畫者之前一直忽視自己原始的、本能的領域形成對比，標誌著她開

始和本能的領域建立聯結，這讓她整體有了更平衡的發展。

由於作畫者關注到樹根的部分，所以整棵樹變得更通暢。與之前圖27-2所畫的相比，這棵樹的樹幹顏色變淡了，能量也更有可能從樹根輸送到樹幹。樹冠方面，本來分區的樹冠的各個部分現在變得聚攏和集中，似乎更向中間靠攏了，這其實代表作畫者的一項變化：所有的能量往一個目標或核心區域集中。在工作中，她的目標更加明確，或者至少她的能量更集中在某一點上發展。

另外，作畫者把畫紙豎著放，這和之前橫著畫的感覺不太一樣。在這次的主題中，突出的是能量流通的部分，所以豎著的畫紙更能幫她傳遞能量流動。能量在天地之間，在樹根、樹幹和樹冠之間能夠通暢地流動，這種通暢感透過豎著作畫更能夠表現出來。

整合中的樹

圖27-4是作畫者在第四次工作坊中畫的圖畫。也許在觀感上，這棵樹不如前面幾棵樹層次分明、重點突出。但是作畫者對這棵樹感觸很深，她用了大段的文字描述：「茂密的樹根扎根廣袤的土地上，光滑的樹幹、嫩綠而鮮亮的

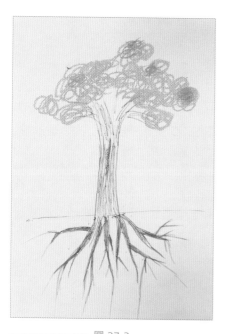

圖 27-3

葉片，這是一棵汲取著營養的樹，所以它是一棵茂盛、新鮮、光亮的樹，長在肥沃的平原上，象徵著我從身邊的環境中吸收營養，不斷地成長。」聽了作畫者的自我描述，我們會對圖畫有新的理解。這幅畫可能並未完全呈現作畫者感受到的部分，但她的感受仍大致顯露出來了。

作畫者之所以未在這幅畫中畫出之前那麼層次分明的樹，是由於她處於過渡階段。我們可以看到，她非常努力地進行一些內在的整合，想把自己所有的能量整合在一起。但在整合的過程中，樹的樹根、樹幹和樹冠可能是非常生硬地拼湊起來的。這是因為整合其實需要內在發生很多變化，需要有內在的組織工作。在諮商中，我有時會遇到這種情況：有些來訪者在經過一段時間的諮商後，狀況反而變得更糟，在諮商之前他們至少還是開心、愉悅的，整個人會不時處於興奮的狀態，但經過一段時間的諮商後，他們反而變得悲傷、難過。這是由於諮商進入到一定深度時，來訪者可能完成了對童年的告別，步入分離個體化的階段，相應地，其狀態也會從膚淺的快樂步入成年階段，雖有些無聊，但非常真實；來訪者內在的傷痛有可能被觸及，並開始進行修復，他們也可能會從理想化走向理想破滅，開始接受現實；來訪者可能在向虛幻的過去告別，完成對過往的哀悼。在這

圖 27-4

些過程中，其狀態可能並不好，但經過這個階段之後，他們往往會發生比較穩定的改變。

圖27—4就呈現了作畫者的這種狀態：她的內在已經有了新的感受，但無法透過圖畫把這種新感受表達出來，可能只是單純地受制於畫技，但也可能是她沒有辦法在心理表徵層面把感受建構出來，從而無法用圖畫表達。具體而言，她之前體會到的能量通暢的部分，還沒有在自己的潛意識和意識層面完成整合，好在言語的部分能夠幫她彌補一部分想表達的內容。我個人一直非常重視言語表達在圖畫治療中的作用。儘管從整體看，這幅畫不如之前幾幅層次分明，但是仍然讓我看到作畫者在這個過程中的努力。

彩色柳樹和珍珠

圖27—5是作畫者在第五次工作坊中畫的樹。這幅畫中最吸引人的是正中間那棵彩色的柳樹，還有畫面左上部海灘上彩色的珍珠和貝殼。作畫者這樣描述這幅畫：「這是長在海島沙灘上的一棵彩色柳樹，沙灘上到處是彩色的珍珠。」她還說：「我一開始本來想畫之前畫的樹，畫著畫著就變成了隨風飄逸的柳樹，我還在它周圍畫了其他樹。畫中的海島是我曾經去過的地方，也非常像一部外星電影中的海島，島上到處是珍珠。」她特別補充了一句：「我也不知道自己為什麼最後會畫出柳樹，但我覺得柳樹很漂亮，我應該是那棵漂亮的柳樹。」

至此我們可以看出，其實作畫者非常愛美，在她的心裡，自己是一個漂亮的女生，但是剛進入新環境的時候，她不能將自己自信、漂亮的部分展示在他人面前，所以最初展示出來

216

圖 27-5

的是多肉植物的形象——平凡而普通，不引人注目。而到第五次工作坊的時候，她就能夠展現出自己對美的喜愛和追求，包括對自己的美麗所懷抱的自信。所以畫面中的彩色柳樹和所有的珍珠貝殼，都是用來象徵自己的美麗的，表明她值得被珍愛，也被父母所珍愛。

在這裡，我要講述一下珍珠的象徵含義。珍珠是一種有機寶石，是唯一不需要加工就天然生成並帶有神奇生命力的珍寶，主要產於珍珠貝類和珠母貝類等軟體動物的體內，由其內分泌作用而生成的含碳酸鈣的礦物珠粒，是由大量微小的文石晶體集合而成的。珍珠的種類豐富，形狀各異，色彩斑斕，且非常古老，早在兩億年前就存在於地球了。不管是海水珠還是淡水珠，都來自水中，而且要經過千辛萬苦的磨礪才能夠形成。這些軟體動物每天分泌三到五次珍珠質，每次分泌覆蓋在珍

珠上的厚度非常薄，一年的珍珠層厚度只有〇‧三公釐左右，而每顆珍珠都由上千層珍珠質包覆而成。珍珠的象徵含義相當豐富，在這幅畫中代表著美麗、純潔、未受任何污染、像童話一般的世界，誠如作畫者所言，珍珠的場景像外星球一樣。

珍珠具有多層象徵含義。第一，代表珍貴而美好的事物，渾然天成的美麗，純潔、溫潤和高雅等。在中國歷史上，有兩件珠寶為世人所知，一件是「和氏之璧」，另一件是「隋侯之珠」，有人說後者就是珍珠：「珠盈徑寸，純白，而夜有光明，如日月之照，可以燭室。」而美好的東西也會被比喻為珍珠，如白居易的〈暮江吟〉中膾炙人口的詩句：「可憐九月初三夜，露似珍珠月似弓。」宋代詩人戴復古的詩句：「錦繡有光搖竹影，珍珠無價買春華。」義大利畫家桑德羅‧波提切利於西元一四八七年創作的《維納斯的誕生》畫中，則將女神置於巨大的扇貝上，從水底緩緩而出，女神抖落的水珠形成粒粒珍珠，潔白無瑕，晶瑩奪目，同時，珍珠也用來形容和象徵美的女神。

第二，珍珠和悲傷、痛苦有關。珍珠的形成分為有核珍珠和無核珍珠兩種。以異物為核的稱為「有核珍珠」。蚌的外套膜受到異物——如砂粒或寄生蟲等——侵入，受刺激處的表皮細胞便會以異物為核，形成珍珠囊，珍珠囊細胞則分泌珍珠質，一層層把核包覆起來，即成了珍珠。無核珍珠是指蚌的外套膜外表皮受到病理刺激後，一部分進行細胞分裂而後發生分離，隨即包裹自己分泌的有機物質，形成珍珠囊而後形成珍珠。不論哪一種形成方式，都是蚌病而成珠，珍珠的形成過程皆是痛苦而難過的，宛然成了凝固的淚珠。自古有鮫人落淚成珠的傳說，故珍珠也常讓人聯想到眼淚。在李商隱的名句「滄海月明珠有淚，藍田日暖玉生煙」中，珍珠就與眼淚、悲傷、黯然神傷聯繫在一起。

第三，珍珠和對痛苦的轉化有關。珍珠的形成是包裹痛苦而形成美好事物的經過，是一種昇華的過程，雖然內核是痛苦、傷痛，但最終的結果卻是美好而高貴的。

我在第十一章中講過柳樹的象徵含義，但這幅畫中的柳樹給人飄逸的感覺，而且還被畫成彩色的，色彩繽紛讓這棵柳樹像一棵夢幻樹，也就是之前說過的抽象的樹，它不是現實中存在的樹，這更加突顯了它在現實中的夢幻性。周圍的其他樹多採用寫實的畫法，一棵松樹、一棵圓形樹冠的樹，柳樹與它們長得都不一樣，顯得非常特別。

這幅畫的主題與圖27－1是一樣的，表明作畫者是一個很特別的人，與周圍的人不一樣。

但是在圖27－1中她給人一種自卑的感覺，而在這幅畫中展現的，則是自信的一面。

真實自我

在看完這五幅畫後，你可能想問：這些畫中作畫者呈現了不同的樹，那麼哪一棵樹或哪一種植物才是她真實的樣子呢？在回答這個問題之前，我想請讀者思考一下，你自己有怎樣的答案？在我看來，她畫的所有樹和植物都是她自己，而不僅是指定的那棵樹或那種植物，如多肉植物或彩色的柳樹——畫面中所有出現過的植物都是她自己。換句話說，不只畫面中出現的植物，其中出現的所有元素也都是她自己。

我在前文說過，珍珠代表作畫者，大海及其他所有附屬物也都可能代表作畫者，包含樹和植物的所有元素組合起來，就能夠解釋她人格的不同面向。如果把她在工作坊中畫的所有

圖畫聯結起來，可以提出以下的解讀。

當她還不了解新環境的時候，表現出的是怯生生的觀察性自我，這個自我帶有自卑感或者比較沉默，即那棵多肉植物的形象，不希望他人過度關注自己，但又想讓別人知道自己是一個很獨特的人，她在那個時刻也可能會更依靠和依賴他人。當外在環境提供她足夠的支援和自由的時候，她就能夠自由探索、自由生發，即第二幅圖畫中那棵自由伸展的樹。在第三幅畫中，樹開始慢慢扎根，表明她在新環境中獲得了更多支持，有了更多確定感，所以慢慢開始了解自己到底可以做什麼。第四幅畫則表明她正處於努力整合的過程中，也與環境更相配。第五幅畫體現的，是當她完全熟悉了環境，也熟悉了遊戲規則之後，便能夠散發自我魅力，以及美麗和自信的光芒。如同她在第五幅畫所呈現的形象──擁有婀娜多姿、美麗等更多的女性特質，且具有非常豐富、細膩的情感，而不像第一幅畫中的多肉植物那樣，需要更多的自我保護。到第五幅畫時，她就可以加倍展現自我的風采，而且可以用不同的形象來展現，如三角形的松樹或其他形狀的樹，這就體現了其更多的自信和掌控感，允許自己表現出多樣性，把最美的形象呈現在他人面前。

看完這位作畫者在新環境中怎樣透過圖畫一步步找到真實的自我，你是否聯想到自己在新環境中是怎樣逐步適應，又是怎樣展現真實自我？如果你剛好也處於變化的新環境中，那麼請同樣畫一幅圖畫，名稱就叫「在新環境中的樹」。畫完並回答問題之後，請將其和自己之前畫的第一棵樹對比，觀察這棵樹和之前畫的那棵有什麼不同。

28.
從迷茫到魔法願望，
用圖畫展現目標

在本章中，我會透過一位作畫者的四幅圖畫，向大家展示作畫者怎麼從迷茫中找到屬於自己的路，並且開始進入更深、更高層次的思考。

迷茫的小草

我們先來看這位作畫者在工作坊中的第一幅圖畫（圖28－1）。你可能只看到黑色和綠色交錯的畫面，其他什麼也看不出來。這種時候就特別需要聽聽作畫者自己的解讀。

她說：「我畫的是草，用草來代表自己，是那種風吹草低見牛羊的草，是那種生生不息、長得非常茂盛的草。」在工作坊的第一幅圖畫中，她畫出了植物，卻沒有畫樹。這種情況並不多見，但在我的工作坊中，作畫者有充分的自由，可以畫任何能夠

代表自己的植物，而沒有對錯或好壞之分。這幅畫表達的就是她當下的狀態。

在這幅畫中，她用隨處可見的草代表自己雖平凡，但也擁有旺盛的生命力。她說的那句「風吹草低見牛羊」則讓人聯想到大草原。廣袤的草原一望無際，成為這片草原中的一棵草，本來就沒有鮮明的特點能夠讓人一眼便記住。然而，這幅畫中沒有出現任何一棵能被辨識出來的草，所有的草都在那裡，卻又都分辨不出來，這本身代表了一種迷茫，作畫者不知道用什麼定義自己，也可能不知道自己的目標。她怕自己成為草原上的一棵樹，因為那棵樹馬上就會成為一個標杆，成為引人注目的標誌性植物，而被人注目讓她感到害怕。所以，這幅畫很好地表現了她的狀態：不想引人注目，默默無聞，做一個有生命力但可能沒有目標的、平凡的普通人。

這幅畫呈現出的迷茫其實非常具有代表性。我在很多年輕人身上看到過這種迷茫：他們看上去每天都忙忙碌碌，有做不完的工作，也非常腳踏實

圖 28-1

圖 28-2

地，一步步做事，但缺乏目標的指引，所以其實只是隨波逐流，按照生活的軌跡被推動著往前走，缺乏主動性和自我引導的力量。他們只是按部就班地生活，沒有激情和明確的目標。

魔法願望

直到第四次工作坊，這位作畫者的圖畫才發生了巨大的改變。

我們來看一下圖28-2。圖中是一根非常粗的植物的莖，上面還有藤蔓纏繞。作畫者確實畫了一棵藤蔓植物，她這樣描述自己的圖畫：「這是一棵正在生長的藤蔓，是處於春天的、涼爽夜晚的藤蔓，是我記憶中一部動畫中的藤蔓，那部動畫叫《米奇與魔豆》。剛開始的時候它只是一粒小小的種子，被種下後，在某個夜裡突然瘋狂生長，一直長，越長越大，越長越高，最後突破雲層，到天上去了。這棵藤蔓的目標明確，還非常大，高聳入雲。」當我問她，這棵藤蔓和她的現實生活有什麼聯繫的時候，她說：「與之前相比，我現在不再那麼迷茫了。我有明確的目標，有動力，想堅定地走下去。」與之前圖畫中的草相比，這株藤蔓給人的印象非常深刻。

藤蔓植物的象徵含義

在之前講述樹的象徵含義時，我沒有提到藤蔓，在這裡先簡單闡述一下。藤蔓屬於藤本植物，是一種根生於土壤中的、易彎曲或柔軟的攀緣植物。它的莖細長，不能直立，會憑藉自身的作用或特殊結構攀附他物向上伸展。當沒有外物可攀附時，它們則匍匐或垂吊生長。藤蔓的種類繁多，依照莖的結構可以分為木質藤本、草質藤本；從攀爬的方式則可分為纏繞藤本、吸附藤本、卷鬚藤本和攀緣藤本。藤本植物大多生長在溫暖潮濕的環境中，有非常多的象徵含義。

第一層象徵含義就是依附性，代表作畫者缺乏獨立精神、依附他人而生存。藤本植物是一種細長、不能直立的植物，所以大多數都需要依附其他植物，或者攀緣、纏繞到支撐物上才能夠生長。當然也有一些藤本植物會成為自己的支撐物。在這幅畫中，作畫者就把自己的藤蔓畫成像樹那樣粗的莖，有足夠的力量支撐自身。

第二層象徵含義是韌性、靈活性、適應性及頑強的生命力。由於可以攀爬，藤本植物能依照環境的特點改變形狀，所以適應環境的能力非常強，完全可以根據環境來改造自己，讓自己更適應周遭。只要氣候合適，藤蔓就會迅速生長。在上海，比較常見的藤蔓植物是爬牆虎，會看到整面牆或整幢樓都被爬牆虎的葉子蓋住，整幢樓綠意盎然。但當你看到爬牆虎是從小小的一枝生發出來的時候，往往會驚嘆於其生長的速度。在圖畫中，作畫者便運用了藤蔓植物生長的迅速性，而且將其魔幻化，讓它一夜之間長到了天上。

第三層象徵含義是連接性，藤蔓植物可以把很多事物聯繫在一起。藤蔓的連接性是透過藤的纏繞實現的，藤似乎織出了一張網，讓不同的事物都能夠被包裹在其中或者連接起來，有時候這種連接也會延伸為一種保護性。在這幅圖畫中，作畫者則讓藤蔓植物連接了大地和天空，連接了她現在和未來的目標。

第四層象徵含義是向上的力量，可能是一種積極的、努力向上的力量，也可能是一種競爭性的、為了達到目標不擇手段的力量。只要有可能，藤蔓永遠會向高處攀爬，攀附物有多高，藤蔓就可以攀爬多高。只有在沒有附屬物的時候，藤蔓才會在地上蜿蜒，只要周圍有任何突起物，藤蔓一定會迅速攀緣上去。在圖畫中，作者就用藤蔓象徵了其目標的高遠。

第五層象徵含義是吞噬性、絞殺性。在藤蔓生長特別茂盛的地方，其他植物的生長就會受到影響，藤蔓會用自己看上去非常柔弱的力量，剝奪其他植物生長所需的陽光、空氣、水和養分。

藤蔓具有各種含義，有剛才說的積極正面的部分，即堅韌、頑強不屈、克服種種困難、超越自我；同時也有消極負面的部分，即邪惡的、吞噬的、破壞性的、絞殺性的部分，以及為了達到目的不擇手段等，所以它是一種非常複雜的植物。在許多神話故事和民間傳說中都會有藤蔓的影子，它也是一種原型植物，在《太平御覽》中就記載女媧造人時，用黃土和水仿照自己的樣子造出了一個個小泥人。她造了一批又一批，但覺得速度太慢，於是用一根藤蔓條沾滿泥漿揮舞起來，一點一點的泥漿灑在地上就變成了人。在這個傳說中，藤條也是有意義的：既是工具，也象徵了繁殖力和生命力。

作畫者畫的這株藤蔓植物，給人的印象是積極的：它不是依附的，而是擁有非常強的主

226

莖，還有枝葉，是一株獨立的藤蔓植物，生命力非常旺盛。在這幅畫中，上半部有一些雲朵，表明這株藤蔓植物高聳入雲，是非常高大的植物。而藤蔓是透過什麼方法長得這麼高大的呢？是透過魔法實現的。

魔法的象徵含義

之前的章節尚未談及魔法的象徵含義，所以我先簡單介紹一下。魔法在現實中並不存在，卻常常寄託或象徵人們的願望。例如，這名作畫者就有一個願望：「我多麼希望我的目標能夠在一個晚上就達成！我多麼希望我能夠在短時間內就擁有這麼強的能力，能夠走得更遠，到達更高的地方，或者實現我想達到的目標。」

在精神分析中，魔法常和全能感聯繫在一起。全能感是一種誇大的、無所不能的感覺與願望，是人類應對困境的一種機制。全能感也是嬰兒認知發展的必經階段，是個體在嬰兒期擁有的一種感覺，即覺得這個世界都是繞著自己轉的，是一種「我想要什麼，馬上就會出現什麼；我想做什麼，馬上就會有人幫我做」的全能控制感。隨著個體的成長，現實檢驗力逐漸增加，這種全能控制感就逐漸減少，轉而被現實感所替代。但在人們表達願望的時候，仍然經常用到這種全能感，希望自己能夠擁有某種魔法，或者藉助某種魔法或魔力，在一瞬間實現願望。

作畫者的這種全能感、魔幻感是從動畫中借來的，就像她自己提到的，是《米奇與魔

初芽

豆》中的情節。所以在她的畫面中還出現了豌豆，我們可以看到圓圓的綠色珠粒，那就是一粒一粒的豌豆。在這部動畫中有三顆魔豆，它們在夜晚生根發芽，直沖雲霄，帶著動畫的主角來到巨人的宮殿，三個如豌豆般小的主角殺死了巨人，達成了自己的目標，而那個目標在尋常情況下是不可能實現的。這更加說明了作畫者內在的願望：去實現之前認為不可能實現的目標。

在第五次工作坊開始時，我帶領組員做了一個塗鴉的熱身活動，接下來才是畫樹。這一次作畫者畫出的植物是生長在雲霄的兩片嫩芽。我們可以看到圖28-3，在藍天白雲的背景下，畫紙下方有兩片嫩芽，右上方則有一輪火紅的紅日。作畫者是怎樣描述這幅畫的呢？她說：「我的沖天藤蔓在春天的時候長出了小芽，在陽光下暖暖地生長著葉子，還有一些雨水，很滋潤，藤蔓感到非常舒服。」她給這幅畫取名為「初芽」，還特別提到，這株藤蔓的生長節奏是緩慢的，生長環境則是滋潤的。

圖28-3與圖28-2形成了鮮明的對比。在圖28-3中，植物只有兩片小嫩芽，嫩芽上還有一滴小水珠，大面積呈現的則是背景，即藍天、白雲和太陽。但我們在圖28-2中就看到春天的夜裡豎立在天地之間非常粗壯的藤蔓，所以圖28-3中的植物好像發生了一些蛻變。藤蔓的生長節奏是緩慢的，魔力好像消失了，生長又變成了一件現實的事，需要有陽光

圖 28-3

照耀，雨露滋潤，無法速成，更非一夜之間便可達成。此外，生長出來的是新的、嫩芽的部分，而不是原有的粗壯、高大的藤蔓。這些嫩芽代表了作畫者內心新的感悟和收穫。

從這層意義上來說，與圖28-2相比，這幅圖畫呈現的狀態更踏實、更具有現實感和可能性。在圖28-2中，植物生長依靠的是魔法，而非現實的力量，這只能在想像的世界中實現，與現實相去甚遠。所以圖28-3有一個非常可喜的變化，就是這幅圖畫開始呈現現實的基礎。這是非常難得的進步。

時下流行的網路小說有一種風氣：主角都有光環，想要什麼就有什麼，能得到他人沒有的資源，比他人有更多的祕密優勢。即使在穿越時空的小說中，回到古代的現代人也都擁有各種優勢，這些主角要想實現目標，只是一眨眼的事。遇到需要練武功這樣耗時的事，作者通常會給主角設定一個獨有的空間，在那個空間中，一分鐘相當於現實中的數倍時間──相當於一天或甚至更長。這類小說其實反映了作者速成

的幻想，認為可以在短時間內實現自己的目標。這種速成的想法在一些年輕人中非常受歡迎。從飄浮的天空回到地面，在地面扎根、擁有現實感，對許多人來說並非易事。

作畫者怎麼意識到自己的目標不可能在一夜之間實現，不能依靠魔法來完成不可能的任務呢？當我回頭去看這幅畫之前的塗鴉作品時，我發現這幅畫的內容與其之前的塗鴉作品是有關聯的。

血色玫瑰

我們來看一下圖28-4，她畫的是一朵玫瑰，紅色的底上一朵黑色的玫瑰。作畫者將這幅圖畫命名為「血色玫瑰」，稱之為「烈火廢墟下一枝美麗的玫瑰花」。她在描述這幅畫的時候說：「哇！真是意想不到，我只是隨心而畫，但是畫出來之後我覺得特別舒暢。」畫完之後她自己都很驚訝，不清楚為什麼會畫出這樣的圖畫，但完成後她非常喜歡，覺得這幅畫表達出了自己的情感。烈火廢墟其實有一個象徵含義，就是指被猛烈摧毀的一些情感，或是破壞力極大的現實中的烈火廢墟。

在烈火中殘存的這朵玫瑰，是非常慘烈的場面後倖存的浪漫和生命力。這朵玫瑰和之前工作坊中由魔力召喚出來的粗壯藤蔓之間有什麼關係嗎？儘管我說那是魔幻的藤蔓，但藤蔓本身代表了向更高的目標努力的決心，是作畫者下定決心的見證。然而，那個目標在現實中可能非常具有挑戰性，很難實現。對她來說，意味著她必須打破舊有的桎梏，打破自己的一

圖 28-4

些觀念，走出舒適圈，挖掘自己的潛能，可能還要面對來自周圍不理解或不支持的目光，甚至要承擔愛情因此變得不確定的風險。對她而言，樹立那個目標引起的內心動盪不亞於一場烈火。在這場烈火中能夠倖存的，其實是作畫者內心非常堅定的那個部分，即畫面中那朵血色玫瑰所代表的部分。

玫瑰是一種典型的植物，具有很多層象徵含義。玫瑰花象徵愛情和真摯純潔的愛，是陽光、愛情、和平、友誼、勇氣、獻身精神和生命的化身。在古希臘神話中，玫瑰集愛與美於一身；在傳說中，第一束紅玫瑰就是從維納斯的戀人阿多尼斯的鮮血中長出的，玫瑰因而象徵超越死亡的愛情及復活。也因此，紅玫瑰常被與鮮血聯繫在一起。玫瑰還是慎重、保守祕密的象徵，因為人們相信玫瑰可以解酒，使人不至於酒後洩露祕密，玫瑰花莖上的刺，又使它變成美麗、高貴而拒人千里的象徵。在花的王國中，玫瑰確實具有較高的地位。圖28-4

中，畫面的背景是紅色而玫瑰是黑色的，這本身就傳遞出作畫者的害怕和不確定感，但整個

畫面又傳達出非常濃烈的情感，玫瑰是經受住烈火的考驗之後生存下來的，可謂浴火重生。

這幅畫代表了作畫者在設定目標時內心衝突的激烈程度。這種情緒的擾動和衝突很難用言語

描述，因為她自身也沒有意識到，在自己的內心翻起的巨浪是什麼。但是當這幅畫面呈現之

後，驚訝之餘，她還覺得非常舒暢，因為濃烈的情感被表達了出來，而且這幅畫是一個莊嚴

的宣告：不打破原有的桎梏，就無法獲得突破性的進展。

如果玫瑰是浴火重生的一部分，那麼圖28-3中的初芽其實是在血色玫瑰之後長出來

的，也就是在廢墟上生發的新芽，這尤為可貴。這株新芽雖小，但它是真實地成長出來的。

與火相對的是水，因為經歷過了火，所以對雨露和水分的需求就會特別大。作畫者特別畫了

水滴，還特意提到，滋潤對這株植物來說非常重要。圖28-4中的烈火在這幅畫中轉化為太

陽，成為建設性的力量。我們可以看到太陽也是血紅色的，由於被強調和反覆描畫，它的溫

暖似乎可以透過紙面傳遞出來。圖28-3有明確的層次：綠色的新芽，藍天和白雲，還有太

陽。這些層次感其實也代表著作畫者的現實感。

我們再從頭看一下作畫者的幾幅畫。草原上的草象徵著最初的迷茫：風往哪兒吹，它就

朝哪個方向彎下身子。這代表她雖然非常具有生命力，生長得非常茂盛，卻沒有自己的目

標，只能隨波逐流，盲目地被生活推著走。但是在系列工作坊中，開始出現了變化，第二

幅畫中，她開始有了自己的目標。那個目標是用極端的、魔力的形式展現出來的，是個對

她來說非常不容易的、具跳躍性的、有高度和難度的目標，所以她借用了電影中的植物原

型來表達這個目標的高遠。《米奇與魔豆》其實是一部很古老的動畫，作畫者挑選這部動

畫很有寓意：豌豆其實與草相呼應，它們都是非常平凡普通的植物，體形都非常小，很容易被淹沒在同類群體中，一棵草長在一堆草之中，一粒豌豆也在一堆豌豆之中，都讓人難以分辨出來。所以，即使有了具有魔力的藤蔓，人們仍然可以看到其本體，那粒豌豆是與真實自我聯繫在一起的。

在塗鴉的時候，作畫者表達出內心的激烈衝突：沒有目標和有目標，高遠的目標和現實的局限。在圖畫中，她則用了各種表達方式：如顏色的衝突——紅與黑的對比；主題的衝突——烈火廢墟和嬌嫩玫瑰的對比，毀滅與殘存的對比。然後在她畫的第四幅畫，即圖28－3中，我們就可以看到這些衝突整合為新生的力量。雖然嫩芽很小、生長得很緩慢，但這是經過整合之後的成長，所以是真實而有力量的，是現實中可能發生的。

作畫者開始朝著自己的目標邁出了第一

步，就像生長出第一片嫩芽的藤蔓一樣，她實現目標的方式可能和畫其他樹的人不太一樣，她有自己的韌性，不達目的不罷休。同時也渴望有外在的支撐力量，就像藤蔓一樣，如果有攀爬物就可以攀緣得更高更遠，但是，永遠向上和永遠迎著太陽生長的本性是不會改變的。

成長·操作

讀完這則成長故事後，你有怎樣的感受呢？如果你也處於迷茫中，那你願意畫出「一棵有目標的樹」嗎？在畫出來之後也請你回答之前提出的那些問題，然後將它與你畫的第一棵樹對比，觀察有怎樣的異同。

29.

倫理守則和
理解樹木圖的基本要點

幫助他人時的倫理守則

在第三模組中，我們以個人成長為導向，呈現了對多幅圖畫的解讀，我很擔心有些讀者就此認為，自己也可以這樣解讀他人的圖畫，所以我要在這裡重申本書一開始提到的重要的倫理守則，並補充一些我認為幫助他人時必須注意的重要部分。

一是善行。如果用樹木圖幫助他人，就要為當事人的福祉行事，要尊重當事人。

二是無傷害。要避免在操作和解讀過程中對當事人造成傷害，即使是無意的、非主觀的。如果對他人的圖畫進行野蠻的分析和評價，用審視的眼光看待對方，提一些對方不需要的建議，對某些人來說就意味著傷害。

三是關懷。要基於關懷動機讓他人畫樹木圖、解讀他人的圖畫，而不是滿足自己的

窺視欲、權力欲、權威欲等。如果對方不需要解讀，那就請克制自己想解讀的衝動。

四是尊重隱私。做到對他人的隱私不窺視、不批判、不評價、不傳播。

幫助他人時須注意的重要部分

第一，助人先助己。在個人成長的路上，我的經驗是，如果一種工具有用，一定是先在自己身上運用，自己掌握了這種工具之後，再去幫助他人。針對樹木圖這種工具，如果你不能藉助它看到自己的內心，又怎麼能幫助他人呢？如果不能理解自己的圖畫，何談幫助他人？

第二，學習建立清晰的人際邊界。不論是解讀他人的圖畫，或是被他人解讀自己的圖畫，都要在內心設定一個界限，分清楚哪些是自己的、哪些是他人的。在分清自我和他人的邊界後，我們會有更清晰的身分感，擁有更穩定的情緒。有了清晰的邊界，我們才更有可能做出自己的決定。

第三，盡可能從發展的、積極的角度去解讀圖畫。我一直強調本書的定位是個人成長類，所以，儘管圖畫中蘊含著很多可能性，包括從負面的角度理解一些訊息，但我個人更願意從積極的角度出發，用發展的眼光看待這些訊息。從來沒有任何一個細節透露的全部是負面訊息。例如，前面提到的攻擊性，在建設性的方向上就體現為進取心，而在破壞性的方向上，才體現為敵意和攻擊性。

第四，專業的事由專業的人做。透過這些解讀你可能會發現：樹木圖原來這麼複雜！對於樹木圖的解讀有很多需要考慮的因素，即使你學會了書中所教的所有內容，當一幅樹木圖放在面前時，你仍然可能無法解讀，因為圖畫中樹的類型或樹根的形狀，是書中未曾提到的。

我曾在前言中指出，圖畫技術是屬於表達性藝術治療中的一個分支，而表達性藝術治療是屬於心理諮商大家族中的一個分支。所以，對樹木圖的充分掌握，需要一些心理諮商技術的支撐。在沒有掌握這門技術之前，我不建議大家做不專業的解讀，或者貿然地用這種技術去幫助他人。

接下來，我總結一下初學者在學習過程中的困難點，並提出一些理解樹木圖時的基本要點。

整合原則

每位讀者的狀態都是不一樣的，有人剛剛萌生了對圖畫心理學的興趣；有人剛剛意識到樹木圖是複雜而專業的工具；有人會覺得豁然開朗，之前的迷霧現在都消散了；也有人已經學會解讀圖畫的步驟，可以把一幅圖畫中的細節大致描述出來。能夠捕捉到圖畫中所有的訊息，已經非常不容易了。對圖畫的觀察本身就是非常重要的基本功。

只是對初學者而言，在現階段，即使他們捕捉到了圖畫中的所有訊息，可能仍然停留在對這些細節訊息的解讀上，沒有辦法像第二十三章到第二十八章那樣對圖畫的整體進行分

析。這本身是正常的，只有經過反覆練習，才能做到對圖畫的整體解讀。在這裡，我提供大

家幾個建議：

1. 分清主次。不是所有的訊息都同等重要，要學會識別最重要的。一幅圖畫可能包含很多訊息，我們要區分出重要訊息和非重要訊息。一個人不可能理解圖畫顯示的所有內容，也沒有必要這樣做，但是，精準地抓住並理解核心主題是非常重要的。

2. 被作畫者反覆強調、多次重複的，一定是對其而言重要的細節。這種強調可能是用言語表達出來，也可能用筆觸、線條、顏色或圖案呈現出來，我們要學會捕捉這些重要訊息。

3. 不要因為過於關注某一細節而忽略其他部分，而是要把所有訊息整合在一起解讀。我觀察到有些初學者容易把注意力放在圖畫中吸引自己的細節上，而忽略了其他重要的訊息。

4. 不要過度解讀。儘管我反覆強調不要過度解讀，但還是會看到一些初學者每學習一個特徵之後，就馬上不加區分地解讀自己和他人的圖畫。這種對局部細節的過度解讀會產生一些相互矛盾的解釋，也會讓作畫者迷失在這些解釋之中，這時圖畫便不再是溝通意識和無意識的工具，而成為了被評判的對象。

動態地理解圖畫

圖畫是鮮活的，或者說人的情感、想法和感受是鮮活的、動態變化的。一幅圖畫被畫出來之後，就有了自己的生命力。例如，第二十五章中那棵長著愛心的樹，作畫者為它取名為「豎」，當時她的解讀是，豎著長就是在專業領域發展。但後來她卻給了相反的解釋：豎著長意味著她到衣食無憂的、自己不是很喜歡的行業工作，而橫著長意味著在專業領域發展，可以先發展出自己的寬度，寬度又可以決定高度，今後她便可以發展成一個更有高度的人。

在這樣解釋的時候，她同時帶著一種悲哀和無助——因為她覺得橫著長，這棵樹很可能會死亡！她已經聽過太多在這個專業領域裡無法生存下去的悲慘故事。然而，如果豎著長，這棵樹又不會長得很高大，因為寬度決定了高度。她之所以會改變自己的解釋，與她在現實中去面試的公司及拿到的錄取通知有關。現實中，她在原先的行業裡獲得了錄取通知，與她在現實中去自己喜歡的專業領域，一切要從頭開始，收入、地位和前途都不一樣了。

即使是同一幅圖畫，在不同的時間，作畫者的感受也可能會有所不同。圖畫本身彷彿具有生命力，既是靜止的，又是隨著作畫者的變化而變動和向前發展的。

理解藝術的力量

在讀完前幾章的成長故事後，有人問我：「為什麼透過圖畫工作坊，作畫者會發生如此巨大的改變？」我想，這其中有我對工作坊每個步驟的精心設計，因為我清楚知道每一個環節會對應著作畫者怎樣的心理改變，有我現場帶領的效果；有作畫者對我的信任；有作畫者強烈想要改變的動力。除此之外，還有一個偉大的「他者」一直在場發揮作用——藝術。

藝術永遠擁有凌駕於人類之上的力量。這是一種象徵性的力量，用藝術的方式呈現言語不能夠承接或承載的感受，也是一種促成聯結的力量，一種淨化的力量。

藝術讓人們更有創造力。在上述成長故事中，你會發現，隨著工作坊的進展，作畫者的創造力也會被激發出來，通常越往後，圖畫的視覺效果越佳，彷彿每個人都是藝術家。事實確實如此，每個人天生都是藝術家，只是很多時候我們忘了自己的這項天賦。我在工作坊中經常看到人們一旦開始畫畫，就無法停住，有時候內在的情感會噴湧而出，圖畫便彷彿是自動跳到畫紙上一般。

就像第二十七章那位作畫者提到的，她不知道自己如何畫出那棵彩色的柳樹，感覺那棵柳樹神奇地自己長到了紙上；同時也像第三十八章的作畫者講到的，她不知道那朵血色玫瑰如何出現在紙上，就像那朵玫瑰是自己從畫筆上跳出來的一般。

至此，我們可以發現：藝術能夠繞過人們的防禦，讓人們看到棲息在防禦背後的心靈。有時候它可以在人們的防禦水準上出現，不用知道事實性的訊息，就可以讓人們了解自己真

實的感受。

　我還想說一點：圖畫不會撒謊。所有的圖畫都是真實的。它可能反映的是當下或過去的某一部分，雖然不是全部，但卻是真實的。而有勇氣面對真實自我的作畫者，更有可能接收到這些真實的訊息。

成長・操作

　請你把自己之前的圖畫和反思全部翻看一下。是否有任何新的發現或心得呢？你可以將其補充寫在原本反思的後面，也可以寫在一張新的紙上。如果你有想畫一張新的整合圖畫的衝動，那也很好，你可以發揮自己的創造力和想像力進行創作。

Trees

4

第 4 模組
樹木圖的延伸和拓展

第四模組是本書的最後一個模組。本模組將延伸和拓展樹木圖的技術，創意性地運用在多個主題和多種活動中。我們既可以一個人畫，也可以多人畫；既可以畫一棵樹，也可以畫多棵樹；既可以畫反映個體心理的樹木圖，也可以畫反映家庭狀況的家庭樹木圖；既可以畫出四季的樹，也可以延伸為畫植物圖。你可以充分發揮自己的創造力和想像力，想出適合自己的方法。

30.

人際互動：
樹木圖的 N 種多人用法

本章重點介紹以下兩個內容：如何創意性地運用樹木圖、如何在團隊活動中運用樹木圖。

創意性地運用樹木圖

探討創意性地運用樹木圖，可能會使用到團體心理輔導的基本技巧，需要根據活動的目標、參與者的特點、擁有的資源來設計活動。樹木圖是一個很好的工具，可以運用在不同性質的活動中。

Ψ 活動的目標

活動的主題和目標是活動的靈魂，所以，一定要先明確了解這項活動要達到怎樣的目標，然後才能設計活動。我經常遇到一些學員問：「我可以把這個樹木圖的活動用在團體活動中嗎？」在回答這個問題之前，

我通常會反問對方一個問題：「能不能告訴我你的活動目標是什麼？你要透過這個活動達到怎樣的效果？取得怎樣的結果？」結果很多人回答不上來，這就陷入一個非常大的誤區：為了做活動而做活動。

所有的活動都有其希望達成的目標。如果你不清楚活動的目標而盲目地做活動，就像沒有靈魂的軀體在走動，人們可能參與了、開心了，但是具體的收穫便只能靠每個人自己去領悟，帶領者本人並不清楚。

這樣的活動是不專業的。帶領者自己一定要清楚活動的目標。

Ψ 參與者的特點

參與者的特點是指參與者的年齡、性別、身分或職業、在心理情緒和行為上的特點等，當然也包括參與者的人數。不同年齡的群體，其身心特點也不一樣，在設計活動的時候，可能在難易度、提供材料以及採用的活動方式上就會有所不同。例如，給小朋友設計的樹木圖活動與給成年人設計的就不一樣。小學生的活動要更具動感，節奏要更快，指導要細緻，而給成年人設計的活動，更重要的是畫完之後的反思。如果給小朋友提供了美工刀、剪刀等材料，在開始之前一定要進行安全告知，並且示範畫圖工具的正確使用方式。

Ψ 資源

資源包括時間、場地和硬體資源。例如，活動是在什麼時間進行，是在一天剛剛開始的時候，或是在人們要下班的時候？時間點不同，人們的精力狀態也會有異，活動的內容就要

244

不同；以活動持續的時間來說，四十分鐘的活動和四小時的活動在方案設計上亦完全不同。

此外，活動空間是在室內或是在室外？如果室內空間夠大，也許在開始畫樹木圖之前，可以做一些身體熱身活動，但如果場地很小，人們只能坐在那裡，就不能用站起來活動的方式熱身。另外，還會有硬體資源的問題：是否有可以播放PPT的投影機，是否有一些軟墊，是否可以播放音樂，有多少經費用來買材料；是用A4白紙、鉛筆、橡皮擦，還是提供粉蠟筆、色鉛筆、水彩紙或素描紙等；提供多大的紙張，每個人幾張等。

在前文中我講的都是一個人畫樹木圖，接下來我要講在團隊中，兩個人或更多人如何一起畫樹木圖。

樹木圖既可以做個別活動，如在心理諮商中一對一地展開；也可以做團體活動，如培訓活動、主題班會、社團活動等。當然，還有很多其他用法，如可以畫彩色的樹、兩個人一起畫樹、團隊合作畫樹、畫家庭樹，或者畫四季的樹，甚至可以拓展到畫不同的植物。

只有全面而充分地考慮了以上所提到的要素之後，才能談如何創意性地用樹木圖做活動。樹木圖既可以做個別活動，

樹木圖用於人際互動的活動中

我們先來講兩個人一起畫樹的活動。兩個人一起畫樹是為了增加團隊成員彼此之間的了解和信任，而且採用的方式是兩人一組，在時間上更容易控制。

兩個人一起畫樹有很多種方式，一種是兩個人輪流畫，還有一種是兩個人同時畫。在這

様的活動中，提供的畫材可以按照擁有的資源因地制宜，既可以提供列印紙，也可以提供素描紙、水彩紙等品質更好的紙；可以提供 Ａ４ 大小的紙，也可以提供更大尺寸的紙。畫具可以是鉛筆、橡皮擦、水彩筆、色鉛筆、不透明水彩、水彩等，不妨根據團隊成員的狀況來決定使用的材料。

通常在展開這類活動時，我都會設定一條規則：兩個人之間不能講話。之所以設定這樣的規則，是基於以下幾方面的考量。第一，增加雙方不用言語溝通的機會，從而增進彼此的默契。第二，使人們能夠安靜下來，更關注自己的內在，打開心理空間，讓右腦和左腦協同工作。我們大腦的左右兩邊有不同的分工，右腦的功能是感性直觀思維，這種思維不需要言語的參與，如我們畫畫、聽音樂的時候，就是右腦在工作。左腦的功能是抽象概括思維，需要藉助言語和其他的符號系統，當我們說話、寫字、運算和分析的時候，用的都是左腦。因此當我們安靜地作畫時，便是允許右腦更好地工作，心靈內在的空間也就被打開了。

在展開這樣的活動時，帶領者可以在過程中觀察參與者的狀況。在繪畫完成之後，先讓兩名作畫者交流，然後進行團體的分享，最後帶領者可以做總結。

兩個人畫的樹

在這裡我舉一個兩個人作畫的例子，請大家看一下圖 30－1，這是兩人輪流創作的一幅樹木圖。從這幅圖畫中你看到了什麼？你覺得這像一個人畫的還是兩個人畫的？

這幅圖畫看起來像一個人畫的，因為整體非常和諧，我們找不到畫面中極端突兀的、不和諧的部分。能夠共同創作出這樣作品的兩個人，表明彼此的配合度很高，相互之間也非常了解。

如果仔細觀察作畫的過程，兩個人的角色就會一目了然。我們姑且將第一個作畫的人稱為甲，另一個人稱為乙。乙把筆遞給甲，示意甲先動手，甲沒有推辭，立刻動手畫，第一筆就畫出了樹幹。第一個動手畫的人通常需要有一定的勇氣，因為落在白紙上的第一筆往往決定了畫面整體的布局。甲的第一筆直接把樹幹畫了出來，也表明她其實具有一定的自信心，願意承擔這個責任，確定整幅圖畫的基調。輪到乙作畫的時候，乙直接畫了樹冠，這表明其認可了甲前面的工作，在做甲也會做的事情，所以兩個人整體的配合度很高。

接下來的順序是，甲繼續畫樹枝的部分，乙畫花朵；甲給花朵添補了花蕊，乙為樹幹做了一些裝飾；甲開始在樹冠裡面塗上綠色，乙也開始把樹冠內部塗上綠色，使整幅圖畫更有層次。接下來，甲繼續描畫樹枝的細節，乙找來了水、筆和海綿，開始用海綿蘸水，把樹冠中間的綠色暈染開。甲也模仿了乙的動作，把剩下的樹冠塗完。乙開始塗花朵的部分，甲畫了一些正往地上飄落的花瓣，整個畫面顯得更生動了。乙畫了地平線，甲給地平線加了裝飾。

圖 30-1

在圖畫完成、兩個人彼此分享的時候，乙對整幅作品表示非常滿意，而甲則說還是有一點遺憾，遺憾的部分是花的樣子和顏色不好看。乙非常驚訝地說：「那為什麼你不畫自己喜歡的樣子和顏色呢？」甲說：「我這是為了配合你，因為你已經畫了花，我不想一棵樹上有兩種不同顏色的花。」我們可以從中看到，甲有一種顧全大局、委曲求全的風格。乙是第二個作畫的人，但在作畫的過程中，其實充當了領導者的角色，是她決定了甲先畫，決定了這棵樹樹冠的形狀，決定了這棵樹樹成為一棵開花的樹，也是她決定把這棵樹做出水彩效果。而甲是一個比較好的服從者、幫助者和跟隨者，同時保留著做決定的果敢和權利，她也具有成為一個好的領導者的潛能，只是她不主動表達自己的感受，這可能會妨礙他人及時了解她真實的想法。

但從整體上來說，我們可以看到這兩個人的默契，她們合作得非常好。在今後的團隊工作中，兩個人是可以組成搭檔一起工作的。

多人一起畫樹木圖

上文介紹的是兩個人一起畫樹木圖，接下來我們看看多人畫樹木圖的活動。在第六章中我介紹過一種方法：每個人畫完自己的樹後，讓所有人拿著自己的圖畫，在全場找和自己畫的樹相似的人，讓畫相似的樹的人相互認識。通常畫相似的樹的人，其人格特質也會有相似點，很容易成為好朋友。

另外，如果團隊已經發展到比較成熟的階段，可以透過合作畫樹的方式增加默契度，讓團隊能夠表現出更多的張力。

通常這個時候提供的畫紙要比較大，六到八人的團隊可以提供全開的紙。如果是由二十到三十人組成的較大的團隊，則可以把全開的紙黏在一起，做成一張更大的畫紙，或者直接購買尺寸更大的紙張。這個時候提供的材料通常有不透明水彩顏料、廣告顏料、水彩顏料等。

如果是提供粉蠟筆，就需要提供許多盒，方便大家取用。作畫的規則可以由帶領者提出。如果是全開的紙，我的規則就是團體輪流作畫。一個時間只有一個人在紙上作畫。但是，如果團體的人數較多，且提供的畫紙也非常大，則可以採用多人同時作畫的方式。當然，如果人數太多，也可以分批輪流作畫。

圖 30-2

畫完之後，先在小組內部進行討論，然後整個團隊再一起討論：作畫過程中發生了什麼？在作畫過程中，看到了什麼？聽到了什麼？做了什麼？感受到了什麼？最滿意和最不滿意的方面是什麼？通常完成這樣一幅作品，對團隊來說是一個非常好的禮物。一方面，有一個大家共同創作的作品可以成為團隊的紀念或是共同努力的見證；另一方面，在作畫過程中出現的相互幫助、相互支持，與暴露出來的種種矛盾，都可以進行討論。

團體帶領者可以在過程中強化一些已經呈顯

的積極品格，如非常暖心的動作，讓別人看到、共感到，同時可以針對團隊暴露出來的一些問題，引導大家討論如何做得更好。

圖30-2就是一幅由團隊合作完成的作品。提供的材料是全開的白紙、粉蠟筆。給隊員們的規則是：不能說話、每個人選擇一個固定的顏色、輪流作畫。最後完成的作品體現出團隊的默契程度比較高，在構圖上呈現了遠景、中景和近景的透視效果，具有比較宏大的視野。圖畫中也沒有出現不和諧的元素。

成長·操作

在讀完本章後，請你和夥伴一起畫一棵樹。指導語是：在不透過言語溝通的情況下，你和同伴一起完成畫樹的任務。使用的材料可以是鉛筆、橡皮擦、A4白紙，也可以像圖30-1那樣，用不透明水彩顏料、水彩筆、八開或四開的水彩紙。

31.

家庭樹：
折射家庭成員的心理關係

本章重點介紹兩個內容：家庭樹木圖的操作和注意事項，以及對兩幅家庭樹木圖的解讀。

家庭樹木圖的操作和注意事項

什麼時候會用到家庭樹木圖呢？那就是當個體想要深入探索自己和家庭成員的時候。

Ψ 指導語

家庭樹木圖的指導語是：請用樹代表你和你的家庭成員，畫出家庭樹木圖。

從樹的種類、大小、位置、構圖、附屬物等，及作畫者本人的解讀中，我們能夠得到關於作畫者如何看待家庭成員及其相互關係的訊息。

由於這個主題可能會涉及比較深刻的部分，如果當事人不願意畫，就不要勉強，即使是在心理諮商中，也需要諮商師和來訪者建立穩定的諮訪關係之後，再進行這個主題的圖畫探索。

如果當事人畫完之後不願意透露和圖畫有關的任何訊息，也要允許作畫者保留這樣的權利和自由。我們可以把圖畫保存起來，直到時機成熟或作畫者願意分享時再分享。

如果是在團隊中進行活動，活動之前要制定團隊規則，其中包括保密原則。

即使制定了保密原則，也要非常小心謹慎。如果當事人不願意畫，要尊重對方的決定，不要勉強，更不能強迫對方一定要畫。

在分享環節，要提前告知規則，如果有人不願意分享，完全可以不參與分享。

家庭樹木圖的解讀

接下來我們以兩幅圖畫為例，具體展示如何解讀家庭樹木圖。我們一起看圖 31─1。

在畫完這幅畫後，作畫者說：「最左邊的樹是爸爸，中間的樹是媽媽，最右邊的樹是我。三棵樹的樹冠形狀和顏色各不相同，這三棵樹生長在廣袤溫暖的大地上，所處的季節是春天。」

這幅畫的構圖非常特別，我們從中可以觀察到很多訊息：這是一個核心家庭、三口之

家。媽媽是家庭中的核心成員，所以她的位置被畫在中間。但是從整體的樹形來看，代表媽媽的樹是最小的，在作畫者心目中，媽媽是家庭中能量最低的人，或者說在某些方面是能力最低或地位最低的，但卻是聯繫家庭最重要的紐帶。

媽媽樹在位置上最靠近爸爸樹，所以在關係上媽媽和爸爸更親密。但是，媽媽樹的樹冠形狀非常特別，整個樹冠像一隻手，左邊的樹冠短，右邊的樹冠長，彷彿向右邊伸出了手，想碰觸右邊的樹，好像媽媽在情感上和作畫者更親近，對作畫者付出很多的照料、關愛和呵護，對爸爸則沒有投入那麼多情感。

接著我們再來看左邊那棵代表爸爸的樹，樹幹是粗壯的，代表爸爸的穩定和可靠。但是，爸爸樹的樹冠左右不對稱，左邊的更大，右邊的好像被削掉了一部分。當詢問作畫者畫這樣的樹冠出於什麼考量時，她的聯想是：「爸爸經常不在家，對家庭沒有付出那麼多。爸爸的工作和他的朋友好像比家人更重要，他經常不打招呼就加班或者在外面應酬。」右邊像被刀削掉的樹冠，其實代表作畫者感受到爸爸在家庭中的缺失。在她的心目中，爸爸的位置好像缺了一塊，可能她的心裡也對爸爸有些埋怨，覺得他對這個家庭付出得太少，沒有把自己和媽媽放在最重要的位置。

我們再來看右邊這棵代表作畫者的樹，它是三棵

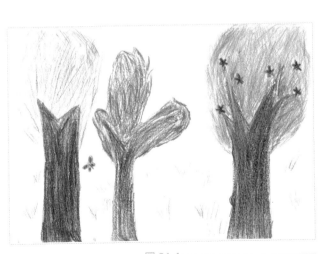

圖 31-1

樹中最茁壯的，蘊含的生命力也最強。這棵樹的樹冠不僅在三棵樹中最大，而且用了黃色和綠色兩種顏色畫出來，色彩十分鮮亮，給人的感覺更加生機勃勃。樹還在開花，代表作畫者感受到了生命力和美好。她當時剛剛開始工作，自己已經是家中頂天立地的人了，而且在某種程度上是一個獨立自主的個體，與父母有一定距離。讓她非常驚訝的是，透過圖畫，她發現自己居然被畫成了家中最重要、最有能力、最富生氣的人。儘管她自己還沒有意識到，但在她的潛意識裡，已經準備好承擔起這份重任，成為家裡的頂梁柱。

從整體來看，這幅畫處在比較和諧的背景中。圖中的小草連接了整個畫面，從樹幹的顏色和形狀能看到三棵樹相通的部分，樹幹的形狀接近，但粗細不同，在顏色上具有相似性，同時又有所區別，亦即在和諧溫馨中又保留了個性。三棵樹既彼此獨立，又相互支持。圖畫中的那隻蝴蝶非常精緻美麗，飛舞在兩棵樹中間。蝴蝶在某種程度上也代表了作畫者。她希望能夠像兒時一樣在父母身邊，同時又意識到自己現在是一個成年人。她具有雙重的角色：既是父母的孩子，又是一個成年人。作畫者擁有一個成年人成熟的愛：爸爸和媽媽並不完美，可是我依然愛他們！

接下來我們一起看圖31-2，從這幅畫中，你看到了什麼？

畫面的正中央是兩棵很大的樹，右邊有一棵小樹，背景中還有幾棵小樹。你是不是認為右邊的那棵樹是作畫者自己呢？第一眼看到這幅畫的時候，我也是這樣想的。但是作畫者說：「左邊的樹是爸爸，右邊的樹是媽媽，而我則是那隻盤旋的小鳥。其他的樹是我們的親戚。」她說：「這兩棵樹是常青樹，四季常青，枝繁葉茂，長在大山裡。」

作畫者把自己比作小鳥是非常獨特的一種畫法。我們可以從中看到她的矛盾心態，一方

面她非常眷戀父母的庇護，所以在兩棵樹之間有一

個鳥巢，代表父母的樹被畫得頂天立地，顯得非常茁

壯、十分有力量，可以遮風擋雨、提供庇護。這是孩

子眼中父母的形象，父母不只被理想化，甚至被神化

了。但另一方面，這隻小鳥是要離開鳥巢出去覓食，

小鳥會有獨立的一天，渴望飛到新的天地和世界。所

以作畫者在依戀家庭和尋求獨立之間比較矛盾。鳥在

畫面中處於中間偏下的位置，盤旋在兩棵樹之間，而

不是更高的天空中，表明作畫者目前還處於父母的庇

護之下，還捨不得遠離父母。作畫者是一名大學生，

儘管已經是成年人，但是在圖畫中她表達出來的對父

母的感受，仍然像孩子一樣，對父母非常依戀，依賴

父母的關心和照顧。小鳥處於大樹的庇護之下，好像還沒有準備好飛到更廣闊的天空。

作為一個成年人，對家庭如此依戀，可能是作畫者的個性特點，也可能是家長和作畫者

之間的共謀，從樹的畫法我們可以看到，父母會為作畫者提供非常多的照料。代表父親的那

棵樹，樹幹相當茁壯，樹冠也非常繁茂；代表母親的那棵樹則非常富有生機。樹越大，就將

鳥襯托得越微小，所以小鳥就不用承擔什麼責任了。父母像手臂一樣的樹冠，共同托舉著鳥

巢，作畫者也覺得自己是父母最疼愛的寶貝。可能父母並不鼓勵孩子獨立，也很少給孩子機

會，讓她獨自探索外面的世界。所以父母和孩子共同促成了現在的局面：孩子被過度保護，

圖 31-2

成為一個戀家的人，走不出去，無法成為一個獨立的個體。

從整個畫面來看，作畫者感受到的人際環境是友善的、積極的，她與環境的互動是良好的，和周圍的人能夠友好相處。

家庭樹及其折射出的家庭成員的心理關係介紹至此。你會發現，從作畫者所畫的樹木的數量、類型、大小、顏色及其本人的解讀，可以很快了解到其如何看待家庭成員，以及家庭成員之間的關係。

成長 · 操作

請你畫出你的家庭樹木圖，指導語是：請用樹代表你和你的家庭成員，畫出家庭樹木圖。使用的材料可以是鉛筆、橡皮擦、A4白紙，也可以使用不透明水彩顏料、水彩筆、八開或四開的水彩紙。色彩會提供更多情感方面的訊息。畫完之後請你將自己對圖畫問題的回答寫在圖畫背面。

32.
透過不同的樹，
看到多個人格側面

本章的主題是如何透過不同的樹，看到多個人格側面。共分為兩部分：第一部分介紹畫不同樹的具體方法；第二部分以兩幅不同的樹木圖為例進行解讀。

畫不同的樹

畫不同的樹，最早是法國心理學家斯托勒（Stora, 1963）發展出來的。斯托勒讓作畫者畫四幅畫，標準程序為：準備好四張 A4 白紙、削好的 4B 鉛筆，但不使用橡皮擦、直尺和圓規。

第一幅畫的指導語為：請按照你的想法，畫出一棵樹，但不要畫松科的樹。

當作畫者畫完第一棵樹之後，把這幅畫收起來，然後再給作畫者一張 A4 白紙，並且提供第二幅畫的指導語：請按照你的想法，畫出一棵與之前所畫的樹不同的樹，不

要畫松科的樹。

在作畫者畫好第二幅畫之後，再次給他一張 Ａ４ 白紙，並提供指導語：這次畫夢中的樹，也就是想像中的、現實中不存在的樹，請按照你的想法來畫。

在作畫者畫完第三幅畫之後，最後再給他一張 Ａ４ 白紙，並提供指導語：這次請閉上眼睛，隨意畫出一棵樹。作畫時請閉上眼睛，完全不要睜開。

在斯托勒看來，第一幅畫表現的是作畫者與不熟悉的環境或不認識的人之間的互動；第二幅畫表現的是其與身邊的環境或熟悉的人之間的互動；第三幅畫顯示作畫者未被滿足的欲望和傾向；第四幅畫則表現了作畫者未整合的過去的經驗。

我們在前文中也提過，單幅圖只能透露作畫者某方面的人格特徵，而多幅圖畫則能夠幫我們觀察到作畫者比較穩定的、在某個面向的模式。所以斯托勒的方法就有可能讓我們從多個層面了解作畫者不同的人格特點和心理狀態。

接下來，我們就以同一位作畫者的兩幅圖畫為例進行解讀。

解讀不同的樹

這是一位剛剛步入工作崗位的女性所作的畫。我的指導語與剛才斯托勒的指導語是一樣的，但根據活動目標，我只讓她畫了兩棵樹。我們先來看她畫的第一棵樹（圖32－1），你從畫中看到了什麼？能否運用我們之前講過的樹木人格圖的解讀方式，對這幅圖畫形成一個

大致的印象？

我們可以看到，作畫者是以紙的下緣作為地平線來畫的。這棵樹是一棵大葉樹，樹幹比較細，整棵樹略偏左，整體構圖較合理。在畫面中除了樹之外，沒有其他附屬物，比較簡潔。作畫者整體上展現的是積極的、比較友善的一面。

她是怎樣描述這棵樹的呢？她說：「這是一棵小樹，我在畫的時候感覺它有一些憔悴。它處於春天剛剛發芽的狀態，生長的地方是樹林。如果要給這幅畫取名字，那就叫『小樹』。」這棵樹有枯萎的地方，是在右邊的樹枝上面。因為被雷劈過，所以整個樹枝都燒焦了。

但是，現在這根樹枝開始發芽了。這棵樹不開花，也不結果實，但是它的葉子可以食用，尤其是春天剛剛生發的樹葉特別好吃。」當作畫者被要求編一個故事的時候，她說：「這棵樹長在樹林裡，但它是孤零零的一棵樹，生長在樹林的邊緣，給人一種荒蕪感。樹林的土質不太好，整個環境也不太友好，所以樹幹長得細細的。在某個冬夜，這棵樹被雷劈過，但被雷劈過之後整個樹葉變得更好吃了。這棵樹一直在茁壯成長。」

如果按照斯托勒的理論，第一幅畫表現的是作畫者與陌生環境或不認識的人之間的互動，那麼這幅畫就可以解釋作畫者在與陌生人交往或者進入新環境時，持觀望、等待或游離的態度，不願意處於眾人的焦點之中。在她的故事裡，她讓這棵樹生長在樹林的邊緣，而且

圖 32-1

還說到整個環境不是很友好，這可能和她對環境的感受有關，她沒有受到邀請，沒有被友好對待，沒有得到熱烈歡迎，這也和她等待、觀望，甚至有些退縮的模式有關：她越走到邊緣，他人越可能忽略她或者不主動邀請她。她還提到樹幹細、土質不太好，這代表了她對環境的感受：無法為她提供成長需要的養分，這個環境不適合她成長。聯結到她剛剛步入工作崗位的現實，這可能是真實的：這個工作崗位或許並不是很適合她，但事實也可能並非這樣，只是她的主觀感受如此，只是她從學生成為社會人士時的不適應，或者是她在這個過渡階段的感受，並不能代表她在其他階段的感受。

作畫者提到了雷擊事件，我們不清楚具體的情況，但是可以從中看出，這可能是一個挫折或不太愉快的經歷。樹枝又發出新芽，代表她已經從事件中恢復過來。這個經歷儘管不愉快，但是帶給她反思，讓她有所收穫，使她對環境有更現實的認識。作畫者用了一個象徵性的說法：「被雷劈過之後樹葉變得更好吃了。」這個部分代表她從這起事件中總結並吸取了有益的經驗教訓，促使她在整體上有了更大的發展。

葉子好吃這一點也非常有特色。許多樹通常都是用形狀、花朵和果實展示自身的特點，而葉子好吃的樹不是用外在形式來展現自己的優點和用途，人們只有近距離接觸它，甚至與它發生實質性的互動之後才能知道葉子可以食用。這代表與其深度交往之後的人才會發現：「啊，原來你是一個非常有內涵的人，你非常有思想，值得深交。」但是，若遠遠觀望或者只是點頭之交，人們並不能了解到這一點，就像他們如果只是從這棵樹旁路過，不會看到或想到樹葉很美味這點一樣。這表明作畫者在陌生的環境中非常低調，不主動展示自己，也不會主動彰顯自己的優點，但她可能是一個有內涵的人，只有深交之後他人才會發現她身上的

圖 32-2

亮點。

我們再來看圖32-2。當你看到這幅畫的時候，有怎樣的感受？你相信這是同一位作畫者畫的嗎？而且兩次作畫的時間只相隔幾分鐘，很神奇，對不對？

從這幅畫中，我們可以看到一棵樹幹特別粗壯的樹，而且樹上開滿了花，整個畫面落英繽紛。作畫者描述：「這是一棵很大的樹，是枝繁葉茂的大樹，能夠給人們提供蔭涼。樹生長的季節是春天，生長的地方是公園的草地上。這棵樹的名字叫『花樹』。它沒有枯萎的地方，會開花，但是不結果實。它開的是比玉蘭花的花形稍小的花，但花形仍然很大，花瓣很強壯，也很好吃。」當請她替這棵樹編一個故事時，她說：「這曾經是一棵小樹，後來長成了大樹。在大樹下發生過很多事，有人會到大樹下野餐，有人會在大樹下表白，還有人在大樹下分手，這棵大樹就一直默默地看著這些事情發生。公園的管理人員曾經認為這棵樹太大，想把它修剪一下。但是，大家阻止了這件事情，因為他們喜歡這棵大大的花樹。後來，由於擴建，公園越變越大，逛公園的人也越來越多，他們有的拉二胡，有的跳舞，還有的打拳，本來安靜的公園變得吵鬧起來。」

聽完作畫者講的故事後，你是不是也發現這棵樹與第一棵樹所處的環境完全不同？如果按照斯托勒的說法，第二棵樹表現的是作畫者與身邊的環境或熟悉的人之間的互動，那麼我

們可以從中看出，作畫者與熟悉的人交往或者處於熟悉的環境時，互動模式和與陌生人交往或處於陌生環境中完全不同。在熟悉的環境和熟悉的人面前，她就會變得非常有魅力，可以將繁盛的花呈現在人們面前，可以真實地展現自己的實力。所以這棵樹的樹幹是粗壯、巨大的，還開出了很多花，而且飄落的花形成了非常美麗的、帶有浪漫氣息的氛圍。我們可以看到，在熟悉的人面前，她會更成熟、更有力量、更有能量感，而且也喜歡和他人待在一起，不像之前的那棵小樹——孤零零地生長在樹林邊。第二幅畫中，她更融入環境，所以樹的周圍就有很多熱鬧的事情發生，而且她對自己受人喜愛這一點也充滿了自信。她在自己編的故事中提到，公園管理人員想修剪這棵樹卻被人們阻止了，其實也代表了她對自己充滿了自信，相信自己很受歡迎。所以，在第二棵樹中，作畫者表現出更多的自信，也體現出其對環境更具有掌控力。

不過，我們仍然可以發現兩棵樹的共同點。例如，它們都喜歡以觀察者的方式存在環境中，長在樹林邊的樹通常會觀察到更多樹林外的事情，也更警覺，更有可能充當哨兵的角色；在第二幅畫中，作畫者特別提到這棵「花樹」見證了身邊的很多事，這就是一種觀察者的角色。另外，對這兩棵樹，作畫者都提到了好吃，一個是葉子好吃，一個是花朵好吃。這個部分就特別強調只有在近距離的交往中，作畫者才能夠展現出自己的優勢或最有特色的部分。那些和她擦肩而過的、只是點頭之交的人無法領略到她內在的美麗和魅力。在為人處事上低調、不彰顯自己，應該是作畫者非常典型的人格特徵。

除了斯托勒的解讀方法外，我覺得這兩棵樹還可以從另外一個角度解讀：越是後面畫的圖畫，越接近作畫者自我意識中更深的層次或潛意識的部分。當只有一幅畫的時候，我們可

262

能只看到一個表面的、社會的自我，而後面的圖畫則更有可能讓我們看到作畫者真實的自我。從這層意義上來講，作畫者其實是一個熱情、友善、有實力、有內涵的人，但從表面上看，她卻可能是一個低調、退縮、不主動的人，雖然她對他人是友好的，但只是被動地表現自己。對這名作畫者來說，只有在環境非常安全的時候，她才能夠自如地表現出真實的自己，才能夠彰顯自己本來的魅力。她對環境的變化非常敏感，對新環境的適應是「一看二慢三通過」，亦即需要更多的時間。

至此，你已經了解如何透過不同的樹看到多個人格側面。我們可以看到，這名作畫者在不同的環境中會呈現不同的特點，她可以發展出更自信的部分，彰顯自己本來就有的能力和風采。

成長‧操作

如果你願意，請你也畫兩幅不同的樹木圖，當然，如果有足夠的時間，你可以按斯托勒的指導語畫四棵樹。畫完並且回答完問題之後，不妨把這些樹和自己之前畫的樹對比。

33.

四季的樹：
尋找最適合自己的節奏

本章重點介紹兩項內容：一是四季樹的實施和指導語；二是以具體的圖畫為例介紹四季樹的解讀。

活動的實施和指導語

畫四季樹的指導語是：請在四張紙上分別畫出四個季節的樹。你可以先畫任何一個季節的樹，畫完之後再換一張紙畫另一個季節的樹，直到將四個季節的樹都畫出來。

透過四個季節的樹木圖，我們可以了解哪些訊息呢？我在第十四章中介紹過四季的含義，即四季可以用來表明人們的生命發展階段。通常，春天代表童年，夏天代表青少年和青年，秋天代表中年，冬天代表老年。四季也可以用來表達人們心理層面的發展狀態。春天是萌芽生發階段，夏天是生機勃勃階段，秋天是收穫豐收階段，

冬天則是休養生息階段。而四季還可以代表事物或事件發生的階段，更可以代表作畫者對生命能量的感受。

此外，我們還可以增加更多問題，讓這四幅圖畫揭示出更多的訊息。例如，我們可以問，在這四幅圖畫中，你覺得最能代表自己當下狀態的是哪一幅？我在第二章曾講到畫完樹之後要問的問題，對四季的樹也完全適用。作畫的時候還要記錄一下作畫者是按什麼順序來畫四季樹，先畫的是哪個季節的樹，後畫的又是哪些季節的樹。

四季樹的解讀

接著我們就來看一位作畫者畫的四季樹，看看能從四季樹的圖畫中觀察到哪些訊息。

我們首先看作畫者畫的第一張圖，即圖33-1，你對這棵樹的整體印象是怎樣的？你能猜到這是處於哪個季節的樹嗎？整棵樹非常茁壯，樹幹非常粗，樹冠要溢出紙面，在左邊、上面和右邊都被紙的邊緣切斷，所以是一棵非常大的樹。這是作畫者畫的第一棵樹。他說：「這是一棵夏天的樹，是一棵簡簡單單的樹，生長在我的老家，樹越大越好。」

圖 33-1

還說：「這是一棵枝繁葉茂、壯碩、可靠的樹。」

夏天是樹木生命力最旺盛的時候，作畫者第一棵畫了夏天的樹，而且特別提到這是老家的樹。這幅畫給我的印象是，他從自己生長的地方源源不斷地汲取能量和力量，無論走多遠，家鄉都為他提供了最重要的力量泉源。家鄉所提供的力量和能量似乎也是源源不斷的，能夠讓代表他的這棵樹長得枝繁葉茂，所以我們從中可以看到，作畫者是一個眷戀故土的人，有對家鄉的傳承，對家鄉文化的眷戀。因此，他用筆在樹的根部塗了一些線條，這也代表了他對家族、故土深深的眷戀。

接下來我們看圖33-2，在這幅畫中你看到了什麼？作畫者介紹說，這是河邊的一排柳樹，是在他大學校園裡的柳樹，季節則是春天。這排輕柔而帶有綠意的柳樹呈現出春意盎然的景象。這幅畫讓他想到柳葉飄飄，春天也給人一種特別舒服的感覺。

我們可以看到畫面上有四棵柳樹，而不是單獨一棵樹。樹與樹之間的關係折射出人與人之間的關係，所以在大學裡，他和同伴的關係是非常重要的一個主題：他擁有來自同伴的支持。我們也講過生長地點，靠近水源

圖 33-2

圖 33-3

經常與被滋養有關，所以作畫者在人際關係方面很和諧，在被滋養方面，他則在情感、知識方面都得到了滋養。

有人可能會注意到柳樹是斜著生長的，似乎從畫面的左上到右下形成一條對角線。如果按照空間方位的心理學解讀，在左上和右下這個對角線領域，剛好是從衝動的、本能的、對土地眷戀的鄉愁的領域，到作畫者現實生活中的、被動的領域，所以這可能也是其大學時代的主旋律。

接下來我們看圖33－3，你對這幅畫有怎樣的印象？我們從這幅圖中可以看到很多樹，而且樹幹偏紅褐色。作畫者說，這是他見到的上海秋天的樹，風已經把大部分樹葉吹掉了，樹林裡的樹葉都枯了，只剩下一點點葉子掛在枝頭，隨風搖曳，給人感覺非常冷清。作畫者一直生活在亞熱帶地區，在來到上海的第一個秋天，他非常吃驚地發現，居然會有這麼多樹葉掉落在地上，他畫出的是上海常見的梧桐樹在秋天冷清的樣子，這可能和他剛到上海的感受有關。他不僅覺得上海的樹是冷清的，他感受到的環境、在與他人打交道的過程中，整體氛圍可能也是冷清的。

這棵樹的生命力似乎沒有那麼旺盛。我們在前面也講過，樹葉的飄落和凋零，往往和對家的思念相關，和生命力沒有那麼充沛相關。在這幅圖畫中，樹的樹枝是多餘的，樹葉則伸向天空，彷彿不知所措，線條看上去有些凌亂，也可能代表作畫者對自己生活的感受是雜亂、凌亂的。

接下來我們看第四幅畫（圖33－4），從這張圖畫中你觀察到了什麼？作畫者描述，這是冬天掉光樹葉的樹，白色代表雪，掉光樹葉的樹上有積雪。這是他在上海的冬天見到的景

圖 33-4

當被問及願意用哪棵樹來代表自己當下的狀態時，作畫者回答夏季的樹。因為他現在處於發展的階段，剛剛來到上海工作，他需要了解、適應這個城市，適應新的工作崗位。春季的樹——也就是圖 33-2 的樹——是他心目中最理想的狀態。

如果從整體上看這四幅畫，我們可以看到在後面三幅畫中，作畫者都畫了不只一棵樹，那棵樹長在大學校園裡，有很多同伴，有水滋養，表明他非常渴望獲得環境以及人際的支持。

他也渴望自己能再蓄積更多的能量，有更大的發展，迅速成長。

所以人際關係、同伴關係對他來說非常重要。只有第一幅在家鄉的那棵樹，是一棵獨立的、非常壯碩的樹。對作畫者而言，人際關係一直都非常重要，而只有和家鄉聯繫在一起時，他才會感到自在和自信。或者按照我們之前講的斯托勒的四棵樹的畫法，他可能更希望自己成

象，他是第一次看到這樣的情景，對樹的形容是冷清、脆弱、沒落。他給樹取的名字叫「覆蓋舊雪的樹」。

從圖畫中我們可以看到很多樹，但是每一棵樹似乎都面貌不清，有很多雪覆蓋在上面。這些樹看上去處於休眠狀態，沒有生命力。我們在講樹的類型時也曾提到，掉光葉子的樹，顯露出來的是自己真實的樣子，它體現了樹本身的真實性，但也讓人看到其脆弱性。作畫者用這樣的圖畫，表明自己在適應這個城市的過程中感受到脆弱、沒落和冷清，生命力也沒有那麼活躍，而是處於蓄積力量的狀態。

為一棵頂天立地的、巨大的樹，但是真實的他，可能只是芸芸眾生中一個平凡而普通的人，這兩者之間有一定的衝突和矛盾。

他可能一直朝理想中的自己而努力，但發現這與現實自我是不相符的，具有一定的困難。

從以上四幅畫可以看到，對這名作畫者而言，最適合他的生活方式是在社交和人際上有足夠的社會支援網路，他也非常願意大量汲取知識的能量、情感的滋養，但他適應環境的節奏可能比較慢，所以需要給自己更多的時間和空間。從後面畫的掉光樹葉的樹和落滿雪的樹，我們可以看出在當下的環境中，他感受到的滋養和支持是不夠的。

請你畫出自己的四季樹。指導語是：

請在四張紙上分別畫出四季中一個季節的樹。你可以先畫任何一個季節的樹，畫完之後再換一張紙畫另一個季節的樹，直到四個季節的樹全部畫出來。畫完之後，你可以回答第二章中的問題，按照前述的內容對自己的角色進行解讀。

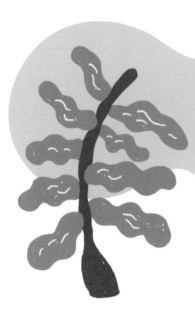

34.

植物圖：
了解內心真實的自己

樹木圖還可以拓展為植物圖，透過植物圖也可以了解內心真實的自己。在本章中，我會介紹兩項內容：一是植物圖的目標和實施方法；二是透過兩幅圖畫來展示如何解讀植物圖。

活動目標和實施

我在本書中介紹的樹木圖其實是植物圖的一種。在第四章中也介紹過樹在很多方面能夠象徵人。

除了樹之外，大自然還有各式各樣的植物，之所以讓作畫者畫植物圖，其實是提供其更多選擇，讓他們可以在更大的範圍、更多的品種中自由挑選，這樣反映出來的自我才更真實、更貼合自己。所以，透過植物圖，我們便可以更了解內在的自我。

畫植物圖的指導語也非常簡單：請你畫

解讀植物圖

出一種能夠代表自己的植物。畫植物圖所用的畫材和畫樹木圖一樣，有 A4 白紙、鉛筆和橡皮擦。

根據活動的目標或自己的需要選取畫材，例如還可以提供水彩筆、粉蠟筆或不透明水彩顏料，或者提供水彩紙、素描紙等等。

由於每種植物都有自己的象徵含義，所以對植物圖的解讀比樹木圖更複雜。我們必須了解每種植物代表的基本象徵含義，再結合作畫者提供的訊息綜合解讀。

接著我們來看兩幅圖畫。首先看圖 34-1。你還記得第五章的那位作畫者嗎？她是一名剛剛進入大學的大學生，我們在第五章中展示過她的兩幅圖畫（圖 5-1 和圖 5-2），一棵斷掉的樹和一棵小樹。這裡展示的圖 34-1 也是她在工作坊中畫的，而且是她畫的第一幅圖畫。你能夠把這幅畫與樹木圖聯繫在一起嗎？

圖 34-1 是一株蘭花。作畫者說：「這是一株長在懸崖峭壁上的蘭草。」她用「自在」、「柔弱」、「有韌性」、「有亮點」來形容蘭花。我們可以把這些視為她在新環境中給他人

圖 34-1

的第一印象，或者她認為自己給他人的第一印象，即一個柔弱的女孩子，但實際上很有韌性，身上有很多亮點，只是很難在第一時間被人了解。即使在陌生的環境中，她的內心也有一種自在感。這株蘭花正在開花，代表作畫者對自我的評價比較高。

在中國文化中，蘭花具有非常獨特的含義。首先，它象徵高尚、高潔、典雅、堅貞不屈。「氣如蘭兮長不改，心若蘭兮終不移。」它的葉片飄逸俊芳、卓越多姿，它的花朵高潔淡雅、神韻兼備，它的香味純正悠遠、沁人心肺，梅蘭竹菊還並列為花中四君子。其次，蘭花象徵內斂的氣質和風華。幽香清遠，生長在幽谷淨土，其香也淡，其姿也雅，境界幽遠。再次，蘭花被用來象徵美好的事物，如以「蘭章」喻詩文之美，以「蘭交」喻友誼之真，子孫昌盛則為「蘭桂齊芳」。最後，蘭花也經常被用來代表情感，可以象徵朋友之間的友誼，兄弟情義則被稱為金蘭之好，美好的夫妻感情也可以用蘭來形容。

作畫者用蘭來比喻自己，而且是長在深山裡的蘭花，非常獨特，也非常有深意。《孔子家語》中說過：「芝蘭生於深林，不以無人而不芳。」所以長在深山林中的蘭花，比長在室內、被養殖的蘭花多了一種自由和野性，也多了一種孤獨和孤芳自賞。此外，這株蘭花是長在懸崖上的，一方面突出了環境的險惡以及作畫者曾經付出的努力，因為生長在這種環境中的蘭花需要有更頑強的生命力；另一方面，也突顯了作畫者的志向高遠，因為懸崖意味著高處。

從這幅圖畫本身我們可以看到，作畫者有較高的自我評價，也有比較獨特的自我標籤。

從畫法來看，這幅畫亦非常符合中國畫的特點：寥寥數筆，用色簡單，只用了黑和黃兩種顏色，而且畫面上有很多留白。這代表作畫者做事情簡潔明快，不拖泥帶水。她的個性是追求

272

自由，不喜歡被束縛，生命力非常頑強。但是花朵的顏色非常淡，這也突顯她為人非常低調，不張揚，不願意成為焦點，但是又非常堅持自己的個性。植物開花的部分和作畫者描述的有亮點是對應的，所以儘管她很低調，但知道自己的優勢。同時，作畫者用柔弱來描述蘭花，因此她也看到了自己在新環境中的劣勢，或者說，她願意以柔弱的姿態出現在眾人的面前。

從整體上看，這幅畫沒有強調根基的部分，也沒有強調大地和土壤，這可能代表作畫者感受到來自大地的、母親的、環境的支援和滋養不夠。此外，她給這幅畫取名為「角落」，更證明了她感受到的被邊緣化。一方面是她主動選擇在角落，不希望引人注目，或者說她剛剛進入新環境，覺得角落是最適合自己的；另一方面，也可能表示她經常被放置在類似「角落」的地方。這也可以看出作畫者的矛盾：蘭花是被人欣賞的，「幽蘭香風遠，蕙草流芳根」，但是這株蘭花躲在角落裡，很難被人看到，代表作畫者對於在新環境到底該用怎樣的自我和在什麼樣的位置上展現自己，存在衝突和矛盾。

接下來我們看圖34-2。你還記得第二十四章的作畫者嗎？她是一名即將畢業的大學生，正處於步入社會的階段。在第二十四章我展示過她畫的三棵樹，第一棵樹被三座大山壓著（圖24-1），在這裡我們展現的則是她的植物圖。看到這幅畫時，你有怎樣的感受？作畫者用了三個詞

圖 34-2

來形容這幅畫：生機、潛在風險、脆弱。圖畫中的植物生長在一座山谷中，這是一小片向日葵。

這幅畫給人收穫的感覺，因為向日葵正在成熟，而且花盤很大，這表明作畫者在大學期間付出了很多努力，也有很多收穫。這棵向日葵本身正在成熟，體現了她的收穫感，但她的苦惱來自於：選擇扶持哪一棵向日葵？這個選擇有些沉重，所以讓她覺得存在風險和一定的脆弱感。

當被問及畫完這幅圖畫她聯想到什麼時，作畫者說：「我聯想到自己最近的狀態，有些事情無法確定，內心有一絲不安全感。」我們可以看到，兩朵花其實象徵著兩個選擇，你是否也能從圖畫中感受到作畫者的糾結？她的精力有限，只能選擇扶持其中一棵向日葵，那麼選擇哪一棵呢？在目前的圖畫中，她選擇的是花莖相對粗壯、花盤比較大、向左傾斜的那棵，她用兩根木棍把它支撐起來，其實這棵向日葵代表了作畫者找工作時的一個選擇。

如果你有過大學畢業找工作的經歷，一定會知道在這個過程中的感受：最初的階段你會非常焦慮，撒網似地投履歷，擔心自己找不到好工作；第二個階段，你會參加大量的面試，然後比較不同的公司和工作；在第三個階段，你就會非常糾結，因為你獲得了多家公司的錄取通知，不知道到底該選擇哪一個；在第四個階段，你可能最終做出了決定。這位作畫者目前處於第三階段，經過左思右想，最終她只在篩選清單上留下兩間公司，這兩家間公司各有好處，都是向日葵，不論選擇哪一間，都有光明的前景，但她只能選擇其中一份工作。

所以在畫出這幅畫後，作畫者就說，其實她已經做出了選擇，選的就是畫面中被支撐的那棵向日葵。我們沒有具體討論那棵向日葵到底意味著什麼工作，是在哪裡？什麼性質？福

利待遇怎麼樣？但是作畫者自己清楚。所以這是很神奇的一件事。透過圖畫的方式，不用觸及具體的事件，不用觸及作畫者的防禦機制，便可以讓其了解到這些圖畫所具有的象徵含義，然後幫助他們釐清自己的思路，做出自己的選擇。

從上述兩幅畫中我們可以看到，植物圖有時比樹木圖更能讓作畫者自由地表達自己，也能讓其看到更真實的自己，或者看到當下更有特點的自己。如果我們只是畫樹，可能便無法看到圖34－1的作畫者用幽蘭來代表自己，圖34－2的作畫者可能也沒有辦法表達出自己內在的糾結，做出忠於內心感受的選擇。所以植物圖在某種意義上給作畫者提供了更多的選擇，讓他們展現更多樣化的、更真實的自己！

請你畫出自己的植物自我。指導語是：請你畫出一種能夠代表自己的植物。

畫完之後，你可以將其與自己畫的樹木圖對比，看看在植物自我圖中有哪些新發現。

35.

單身沙龍樹木圖：
我的戀人長什麼樣子

樹木圖可以拓展為人們尋找戀愛對象的工具，讓本來陌生的單身男女在活動中更了解自己和理想伴侶的形象。本章會介紹兩項內容：一是單身沙龍樹木圖的實施和指導語，二是解讀兩幅單身男女的樹木圖。

單身沙龍繪畫活動的實施和指導語

每個人都有自己的婚戀觀，作為單身男女，你想找怎樣的異性與自己共度一生呢？什麼樣的異性對你有吸引力？如果用語言表達，沒有幾個人能夠針對這兩個問題給出準確、具體的答案，即使能夠回答，所表達的、希望另一半具有的條件，與內心真正想要的可能也相去甚遠，因為你很難知道自己的潛意識裡期待的另一半是什麼樣子。

在單身沙龍或單身派對活動上運用樹木

圖，人們可以自然、真實、沒有偏見地相互了解；從所畫的相似樹中，大家可以找到與自己的人格特質相似的人，這些相似性也很容易讓他們發展成好朋友；從兩棵樹的關係中，大家可以探索自己內心對親密關係的期待程度，也了解他人的這個面向，藉助樹木圖，大家可以談論許多話題，所以整場活動不會遇到冷場和尷尬，現場氣氛往往開放而真誠，熱烈而親切。

也許，在不經意間，那個他/她，就用自己的一幅畫打動了你。

從解讀樹的種類、大小、位置、構圖、附屬物等方面，加上作畫者本人的講述，我們能夠得到關於作畫者與他人的心理距離、對親密關係的態度和看法、偏好的親密關係類型等訊息。

單身沙龍樹木圖的指導語是：請你在紙上畫出兩棵樹。

材料可以多準備一些，讓作畫者隨意選擇：A4大小的紙，八開的紙，四開的紙。鉛筆、橡皮擦、水彩筆和粉蠟筆。

解讀單身男性的樹木圖

接下來我們以兩幅圖畫為例，展示如何解讀單身沙龍樹木圖。我們一起來看圖35-1。

你從這幅畫中看到了什麼？作畫者是一位三十八歲的單身男性，畫完這幅畫後，他說：「左邊藍色的樹是我，右邊玫紅色的樹是我期望的另一半。這兩棵樹生長在大自然中，當時的天氣風和日麗，這兩棵樹之間是戀愛關係，所處的季節是春天，畫完這幅畫後我感覺很幸福。」

圖 35-1

這幅畫的構圖非常特別，我們從中可以了解到很多訊息。作畫者把兩棵樹畫在畫面的正中央，並且占據了很大的面積。在作畫順序方面，他先畫出左邊的樹，然後畫出右邊的樹，最後補充了附屬物。作畫者希望尋找的另一半和自己具有許多相似性，因為這兩棵樹很相似。

這是兩棵擬人化的樹。兩棵都很高大，也都深深地扎根於土壤，樹根部分有一些交錯，樹冠下方的樹枝像兩隻手一樣親密地牽著，樹冠則高聳入雲，彼此獨立又相似，而且兩棵樹似乎還對著彼此露出笑容。樹的根部是土地，畫面左邊是綠色的山，還可見一條上山的小路，路上有兩個人和一輛小汽車，都沿著上山的方向走。山頂有一輪太陽，

右邊有一座池塘，池塘裡有兩條向左游動的魚。畫面上方有一些雲朵，右側則有兩隻小鳥向左邊飛，這眾多附屬物說明作畫者的內心非常豐富。

這幅畫的作畫者選擇了 A3 大小的紙作畫，說明他需要更強的掌控感，格局更大，同時也感受到來自環境的制約。兩棵樹的距離非常近，也代表作畫者期待和自己的另一半有很高的默契度和情感親近性。樹根生長的土地，他用咖啡色強調，也明顯強調了樹根的部分，作畫者還畫出了邊界非常分明的地平線，這個地這說明他扎實穩定，注重根基、注重本能。

278

平線感覺不是很穩定，像大型盆景的圍欄。這兩棵樹都很高大，彼此獨立又相似，還有一些交錯，但它們的關係中似乎還存在一些束縛，或者作畫者感受到當下的環境束縛了自己，在環境中受到局限，難以大展宏圖。

畫的左邊是綠色的山，山腳下有一條路，一直通往山上，路上有一輛小汽車和兩個人，都往山上走。在這裡，山代表目標和堅持的力量，說明作畫者的事業正處於上升期，因為畫中的人正在向上攀登，象徵他向目標奮進，雖然在路上可能會遇到一些阻礙和挫折，但他努力的決心不會被阻擋。那輛小汽車象徵著作畫者對物質生活可能也有一些自己的追求。

畫面的天空中有很多雲朵，這些雲是灰色的，讓人感覺像烏雲，表示作畫者可能存在焦慮情緒。畫面右下方是一座池塘，有兩條魚在游動，右上方則有兩隻鳥飛向左邊。魚和鳥的出現都代表作畫者渴求自由，渴望無拘無束、不受束縛。綜合來看，這幅畫中有些地方給人的感覺是作畫者被關係和環境束縛，有些地方又反映出他想掙脫這種被束縛的狀態。

根據作畫者敘述，樹的生長季節是春天。春天是萌芽生發的階段，說明他的能量才剛剛甦醒，有一些東西已經慢慢萌發，也可能還藏在心底。有喜歡的女性，還沒有去表白或者還在相處，對方還沒有給他準確的答覆。

這幅圖畫中的東西大都是成雙成對的，兩棵樹、兩條魚、兩隻鳥、兩個人，這些訊息全都在強調作畫者對戀愛的渴望。另外，在對關係的期待中，雙方的能量水準可能有一些差異，藍色代表能量水準更低一點，紅色則代表能量水準高一些，表示作畫者可能更易於被比自己能量高的女性所吸引。

在大山中的森林邊。這是兩棵獨立又相依的樹，畫面中呈現的季節是夏末秋初，這兩棵樹是戀愛關係，它們相互依靠，很幸福，畫完後我感覺很幸福。」

她接著說：「我先畫了右邊那棵樹，然後畫了左邊的樹，本來想把左邊那棵樹畫成自己，後來不知道怎麼著，把右邊那棵樹畫成了自己。剛開始，我把左邊那棵樹最下面的左右兩根樹枝畫成了柳枝的樣子，但又覺得這不太像男性，所以把它加高了一點，更剛勁一些，把樹冠畫成了圓形，把左邊下垂的那個樹枝改了一下，但右邊下垂的那根柳枝我沒有

圖 35-2

解讀單身女性的樹木圖

接著，我們一起來看圖35-2，這是一位四十四歲的單身女性所畫的圖畫。你從這幅畫中了解到什麼？作畫者畫完這幅畫後說：「右邊的樹是我，左邊的樹是自己期望的另一半。這兩棵樹生長

畫面中的附屬物很多，一方面說明作畫者的內心世界很豐富，但另一方面可能也表明他想要的東西很多，沒有重點，所以他或許有些焦慮。作畫者應該在人生這個階段做一些取捨，做好自己的人生定位，找到自己真正想要的東西，包括愛情。

改。最後左邊那棵樹代表男性，右邊是柳樹，柔美和順，代表女性，左右兩棵樹之間的樹枝和樹冠有接觸。」

這幅畫的畫面簡潔流暢，從整體來看，處於比較和諧的背景中。當中的草地連接了整個畫面，兩棵翠綠色的樹在畫面的右邊，相互依偎又獨立，樹的後面還有大片的樹林，草地和地平線是翠綠色的，左邊是連綿的山峰，顏色與再次描畫地平線時的用色相同，都是棕色，草地上則點綴著幾朵粉色的小花。

這兩棵樹讓人感覺它們不是大樹，而是比較幼小、稚嫩的樹，而且作畫者選用的顏色是嫩綠色，給人葉子剛生長出來的感覺，樹幹也比較纖細。我提到過，樹幹代表著情緒領域和現在空間，代表有意識的情感反應。所以，這可能象徵作畫者才慢慢意識到自己對情感領域的需求，也可能表示其情感領域開始慢慢萌發，她已經有意識地在培養它。

作畫者說：「我以前給人的感覺非常獨立，一個人就可以生活得很好。現在我卻畫出了相依相偎的兩棵樹，我也覺得有點吃驚。但是，我感覺很好，覺得很幸福。」

從整個畫面來看，簡潔流暢，代表作畫者思維敏捷，做事乾脆俐落。她說，在畫樹的過程中有些猶豫和糾結，這也反映出她內心對親密關係仍存留部分不確定感。

在這幅畫中，大山和地平線占據著一半以上的面積。大山在其中更多是代表壓力、困難以及由此帶來的負面情緒。她畫的地平線是起伏的，代表了內在的不穩定性。對這位作畫者而言，建立親密關係可能不是一件容易的事。她不是特別重視關係，所以這兩棵樹在畫面上的位置不在正中央，所占的面積也比前面那位男士所畫的更小。這反映出她建立親密關係的意願可能不強烈。

從畫中我們了解到，作畫者與他人有一些距離，因為這兩棵樹是生長在野外的森林裡，給人的感覺是，她有渴望自由、遠離城市的想法，而且她渴望發展自己的一些天性，也很享受這種感覺。

綜上所述，從解讀樹的種類、大小、位置、構圖、附屬物等，加上作畫者對本人的描述，我們可以很快得到作畫者對與他人的距離、關係、位置的看法，及其對他人的看法，也可以獲得作畫者對戀愛和親密關係的期待程度等訊息。

（嚴余華）

成長 · 操作

請畫出你的親密關係樹木圖，指導語是：請在紙上畫出兩棵樹。使用的材料可以是鉛筆、橡皮擦、A4 或 A3 白紙，也可以像圖35－1和圖35－2那樣，使用彩色粉蠟筆，彩色粉蠟筆會提供更多情感、情緒方面的訊息。

36.

樹木圖帶給你什麼

在樹木圖的旅程中，我們現在已經來到了終點站。恭喜你堅持到最後。

了解新的工具

我們在前文中說過，樹木圖屬於表達性藝術治療大家族中的圖畫治療，也屬於心理諮商技術的一種。在讀完本書後你會發現，透過畫樹，我們居然可以了解自己的人格特徵、心理狀態、過往成長經歷等。就好像在你面前打開了一扇新的門，推開了一扇新的窗。

在本書的第一模組中，我系統性地闡述了樹木圖的歷史、工作機制及操作。第二模組是對樹木圖的解讀。首先從整體分析樹木圖，包括樹的位置、畫面大小、筆觸和線條陰影、樹的種類等，然後從局部解讀樹木圖，包括樹根、樹幹、樹枝、樹冠和樹葉，

以及畫面中其他種類繁多的附屬物。我們分析了樹成長的環境，解讀了作畫過程，綜合起來，就是第十八章中闡述的解讀圖畫的四大基本原則。在解讀樹木圖的時候，我們既要關注圖畫的整體，又要關注其局部；既要關注圖畫的結構，又要關注其內容；既要關注靜態的、已完成的圖畫作品，又要關注動態的部分（即作畫的過程）；既要關注一般性的規律的解讀，又要關注個性化的解讀。另外，我們還講到在解讀圖畫的過程中，應該遵循的基本原則是善行、無傷害、關懷和尊重隱私。

在介紹完這些基本內容之後，第三模組中，我們主要透過解讀不同的圖畫，明晰了如何透過樹木圖進行個人成長。這個模組所呈現的圖畫，有的是從性格內外向的部分關注自己的成長資源；有的是從自卑走向自信；有的是從完美傾向走向能同時關注效率和效果；有的是從生命能量的層面挖掘自己未知的資源；還有的是看到內在的糾葛進而找到平衡。從整體上來說，我們在自我成長部分關注的是以下內容：圖畫中呈現了怎樣的訊息？呈現了作畫者想要解決或需要解決的哪些議題？反映了作畫者的哪些資源？在任何一幅圖畫中，我們首先關注的都是作畫者具有的內在資源，以及怎樣借用這些資源幫助他解決遇到的問題。然後，我們了解作畫者如何運用所得到的訊息，做出自己的決定。所以，在第三模組中，我呈現了多位作畫者的具體案例，透過這些案例，我們可以看到他們是如何經由圖畫找到線索或答案，從而幫助了自己。或許這些圖畫也啟迪了你，幫助你看到自己當下的狀態。

在第四模組中，我介紹了各種樹木圖的拓展技術。它們可以用來對自我進行深度探索，如畫四季樹和植物；還可以用來了解人際關係，如不同的人畫同樣的圖畫或畫家庭樹等。

即使本書有三十六章，仍然未能包含樹木圖所有的內容。對某些人而言，閱讀本書可能

是一個終點，因為他已經讀完了一本書；但是對另外一些人而言，這可能只是起點，因為他們剛剛了解了這個技術，要想將其更好地運用在自我成長方面，或者用在幫助他人方面，還有更長的路要走。

個人成長方面的收穫

本書定位在個人成長，故所有內容都側重於從個人成長的角度解讀，如我剛才所言，即使你不會解讀或沒有記住我們前面講過的種種象徵含義也沒有關係。比這些更重要的是，透過樹木圖，你是否能夠更真實地面對自己？在書中我們談過，圖畫不會撒謊，就像一面鏡子，你的內在是怎樣的，它就呈現出怎樣的狀態，關鍵在於你是否準備好透過圖畫來了解真實的自我。

根據二十多年的工作經驗，我發現，當人們剛剛接觸圖畫技術的時候，可能會帶著疑問、帶著好奇、帶著難以置信，甚至也會不屑一顧。但是當他們在這條路上摸索著行走一段時間後，就會發現，這項工具確實可以幫助自己。有的人可能是透過頓悟，一下子領悟到：「我現在的狀態和圖畫中的狀態簡直一模一樣。」有的人則是慢慢地理解圖畫中呈現的訊息與自己的現實之間的聯繫，然後開始領略圖畫技術的魅力。

我想說的是，藝術永遠有巨大的包容性，不論我們的狀況如何，當它透過藝術呈現之後，都是可以被看到的，都可以成為我們討論的對象，被我們反思，被我們認識，被藝術接納的

東西也慢慢地被我們自己接納。只是在這個過程中，我們要夠開放，夠勇敢。

希望本書帶給你的不是那些條框框的解讀和一般性的規律，而是為你打開了一個世界：你可以運用表達性藝術的方法，透過圖畫治療的方法，盡情地展現自己、發現自己、看到真實的自己；也透過藝術的方法，發揮自己的潛能，運用自己的主觀能動性，調用自己的資源，讓你有能力看到自己的成長議題，有勇氣走出自己的舒適圈，成長為你想成為的樣子。

在畫樹的過程中，由你來建構這棵樹的樹幹、樹冠、樹枝和樹葉，由你來決定這棵樹生長在什麼地方，周圍的環境是怎樣的，周圍還有哪些事物。你有能力建構這樣的圖畫，就有能力創造屬於自己的世界。

透過對樹的描畫和解讀，你有機會了解自己的內在世界；透過與樹的對話，你將有機會感受自己生命能量的流動：樹根在地下與大地母親緊密相依，汲取樹木成長所需要的養分。樹幹和樹枝源源不斷地輸送著來自樹根的養分。在枝頭，每一片樹葉都在進行光合作用。整棵大樹根深葉茂，生機盎然。藉助這樣的意象，你就有機會整合自己的內在世界，讓生命能量不再被禁錮，而是健康地流動起來。

你可以用圖畫把學習本書的收穫畫出來。指導語是：畫出你學習本書的收穫或感受。你可以用任何材料創作。

四棵樹，四種成長

下面我將呈現四幅圖畫，這四幅畫代表了四位作畫者透過樹木圖實現的自我成長。

舒展而自由的樹

你還記得第二十四章的作畫者嗎？她畫過被大山壓制的樹（見圖24—1）、被風吹拂的樹（見圖24—2），在工作坊結束時，她畫了這樣一棵樹（見圖36—1）。她自己對圖畫的描述是這樣的：「這是一棵回歸到最開始的樹。它生長在世外桃源，比最初的樹漂亮很多，葉子變多了，顏色也變得更加碧綠。它的周圍還有其他的樹，這些樹我畫成了白色，代表看不見但存在的支持。大地一片金黃，雖然天空也是金色，但那是被陽光渲染之後的顏色，是朝霞。雖然這棵樹很普通，但它將來會結出累累碩果。」

看到這樣一棵樹，聽到作畫者這樣描述自己的圖畫，你會有怎樣的感受？是不是特別感動？和最初那棵單薄的、感受到

圖 36-1

很多壓力的樹相比，這棵樹有了很多不同。第一，生長環境友好，樹與環境的關係是和諧的。

樹在一種美好的環境中成長，金子般的大地代表了富足和營養充沛，扎根於肥沃的土壤中。

以顏色而不是線條畫成的地平線，顯示出大地和樹之間具有支持與被支持、支撐與被支撐的

關係，整棵樹穩穩地立在大地上。樹下的影子代表了作畫者重視樹在光線下的表現，天空明

亮的朝霞則代表著希望和光明。這幅畫的整體環境是支持性的、滋養的、友好的，而之前的

樹（圖24-1）所處的生長環境則比較惡劣，小樹被三座大山壓制著，樹與大地的關係彷彿

是斷裂的。

第二，這棵樹更具有生命力：樹幹粗壯，枝葉繁茂，整棵樹頂天立地，擁有無盡的生命

力和力量。而之前的樹只是一棵小樹，雖然頑強，但生命力並沒有這麼充沛。這棵樹的能量

流動也是通暢的，從碧綠的樹葉可以看出，生命能量源源不斷地從樹根通過樹幹輸送到樹的

各個部分。而該作畫者之前畫的樹，樹幹是黑色的，能量似乎很難流動。

第三，這棵樹擁有自由，可以盡情舒展，這從勻稱的樹形、伸展的枝葉可以看出。而且

這棵樹周圍有足夠的空間可以自由生長。之前的樹則是被大山壓制和束縛著，很難擁有空間

自由。

第四，這棵樹是環境的主導者。作畫者用白色的畫筆畫出了周圍的小樹，代表了作畫者會

關注周圍的人，但她更願意做環境的主人，在她的成長過程中，由她說了算，而不過度被環境

主導和支配。這本身是其具有力量的體現，是其獨立性的展現，也是對之前被壓制的補償。

第五，這棵樹將來會結出果實。這是作畫者對自身價值的肯定，象徵自己有目標，也受

到環境的滋養，同時有能力達到目標。而之前的樹並沒有結出果實這個線索，可以看到，擁

有果實是作畫者新生出來的力量。

這棵樹與之前的第一棵樹形成鮮明的對比，這是可以「看見」的成長。

激情地呈現這幅圖畫的時候，我們也深受感染，因為這是她內在世界發生變化後透過圖像將其外化了出來，我們同樣見證著她的成長。

出污泥而不染的蓮

圖36－2是第二十五章的作畫者在工作坊後期畫的一幅畫。她自己的描述是：「這是夜光下的蓮。我非常喜歡蓮花的嫩黃，我想畫出蓮花的空靈和寧靜。畫面的上部是星空，下部是水面和蓮花，水面上還漂浮著櫻花瓣，中間是希望的光帶。我喜歡蓮花與我信仰佛教有關。」

蓮花是佛教四大吉花之一，代表了高貴、聖潔、出污泥而不染、美好和智慧。佛語云：「花開見佛性。」這裡的花指的就是蓮花。這位作畫者之前畫過開花的竹子（圖25－1）、豎著長的心形樹（圖25－2），而在這幅畫中，她畫出了第三種植物──蓮花。這裡的蓮花是有深意

圖 36-2

的。它是作畫者前面圖畫的轉化和部分整合。從色彩上看，這幅畫中嫩黃的花和她在第一幅

畫「竹子開花」中的花顏色相同；從內容上看，這幅畫中的夜空則和第二幅畫「豎」中的夜

空是一致的；從構圖上看，兩幅畫的夜空採用了同一構圖方法，夜色占了很大的面積。這表

明作畫者是在前兩幅圖畫的基礎之上，創造了這幅圖畫，以展現其心理意象，這幅圖畫和前

面的兩幅具有千絲萬縷的聯繫：它們都帶著一種決絕和犧牲的美麗（開花的竹子和櫻花），

都是夜晚和內在自我在一起的產物，更貼近自己的本心。白天人們會較呈現社會自我，但夜

晚則會較呈現真實自我。

但這幅畫和前面的兩幅畫也有明顯的區別。首先，環境不同。前面圖畫中的植物都是生

長在陸地上，而這幅畫中的植物則生長在水裡。土和水都是大自然的基本元素，但是兩者帶

給人們的心理感受十分不同：大地更加堅實和穩固，可以給人提供有力的支撐；水則至柔而

無形，擁有天德，是個體原初擁有的環境，可以給人以撫慰。作畫者從大地轉向水，表明她

開始探索自己更深的潛意識。而且在畫出植物、大地之後再畫出水，表明其內在正在尋找對

自己重要的元素。

其次，植物類型不同。從開花的竹子到樹再到蓮花，作畫者不斷尋求對自己而言重要的

東西。她曾說「開花的竹子非常璀璨，她感受到有價值，也有成熟感」。而蓮花所代表的價

值感、成熟感則更具空靈性和智慧，這體現了一種變化。蓮花本身就是具有轉化功能的象徵

物：出污泥而不染，本身就把污泥轉化成為滋養物。

最後，從這幅畫的整體構圖來看，儘管有嫩黃色的花和光帶，紫色仍占了很大的面積，

雖然很美，視覺上具有衝擊力和震撼力，但也給人一種壓抑感，表明作畫者內在還有一些情

緒必須處理，其隱忍的、被抑制的情感還需要通道表達出來。

作畫者最終轉化出來的意象在工作坊中並未呈現。每個人的內在節奏和速度不同，轉化所需要的時間也不同，這是正常的。但我相信這位作畫者的轉化過程即使在工作坊結束之後仍然會持續。我對其最終整合之後的意象充滿了期待。

在森林邊上背靠大樹

圖36—3也是第二十六章中的作畫者所畫的圖畫。你還記得她畫的被壓抑的樹嗎（圖26—1）？在那幅畫中，樹幹和樹冠明顯呈分離狀態，好像營養根根本無法從樹根通過樹幹輸送到枝葉，但在現在這幅畫中，我們看到的是枝繁葉茂的大樹。作畫者自己描述：「我坐在森林裡，背靠著一棵大樹，我可以看到對面的房子和鞦韆。森林太深了，我有些害怕，但當我背對著森林，看到遠方的家時，我就不害怕了。在這裡，我感覺非常安寧。本來我還想畫很多樹，因為森林裡有很多樹，但我的畫技不好，沒有畫出來。」

和作畫者的第一幅畫相比，先前的小樹林變

圖 36-3

成了現在的大森林，這不光是樹木數量的變化，還代表作畫者眼界和胸襟的變化，代表其探索自我的深度和廣度的變化。當作畫者畫出森林，哪怕只是背靠森林時，都意味著她擁有了更廣闊的視野，內在世界的範圍發生了變化：不再局限於竭力控制自己的情感，而是願意與外在更廣闊的世界建立聯繫。森林和大海一樣具有原始性，在某種意義上可以代表我們的潛意識。而這裡的院牆可能代表作畫者的家，鞦韆則代表作畫者的童年和少女時代，儘管她提到自己對走入森林感到有些害怕，但她仍然站在了森林的邊緣。她可能還沒有做好深入探索自己潛意識的準備，但願意站在森林的邊緣，從森林的角度來理解自己所處的現實世界（院牆和鞦韆），這本身即是一種可貴的嘗試。這種與家保持距離的畫法，可能意味著作畫者在告別自己的原生家庭，在告別自己的童年和青少年時代，開始接受自己成年人的身分。我們可以看到她背靠的那棵大樹是一棵年代久遠的巨樹。當我們和自己的潛意識接觸時，接觸的確實是連接天地的巨樹。代表她的這棵樹擁有巨大的生命力，只有能和自己的情緒在一起的人，才敢於讓成長之樹變得如此巨大，如果像作畫者所畫的第一棵樹呈現的那樣極力控制情緒，樹所代表的她長大之後會害怕被情感的洪水淹沒。

從這棵樹的成長環境和大小上，可以看到作畫者的內在更有力量了。

陸地和海島上的樹

接下來我們看看第四個人的圖畫，這是第二十七章中的作畫者在工作坊結束時所畫的樹。你還記得她畫的第一幅畫中呈現的多肉植物嗎（圖27−1）？在圖36−4中，她畫了很

圖 36-4

多棵樹。她自己這樣描述：「我把之前所有畫過的樹都畫在一起，還增加了一棵椰子樹，這是很不像自己的一棵樹。左下角是廣袤的綠色，有草有樹，土地肥沃，樹長得很茂盛。這是我探索未知的部分。右上角是海島，是五彩斑斕的海島，讓人感到愜意。樹下面有珍珠。」

這幅畫確實是集大成者，作畫者把之前圖畫中所呈現的元素全部集中在這幅畫中。同時她創建了兩片陸地：左下角的大陸和右上角的海島，中間則是海水。熟悉沙盤技術的人都知道，如果來訪者撥開沙子露出箱底的藍色，通常意味著他有勇氣探索自我的潛意識，而在

這幅畫中，作畫者創造了三個區域：堅實的陸地、量體巨大的海水和被海水環抱的海島。這代表了作畫者具有能量和勇氣，能夠區分不同的領域：左下角的大陸可能代表她原生家庭的成員和親朋好友，而右上角的海島則代表了她和男朋友，他們是一個獨立的系統。海島和陸地隔海相望的距離是她所期待的，她需要自己的空間，同時又可以「看見」對岸。這需要分離的勇氣，把自己的親密關係與他人的關係區分開來。而陸地也是重要的，只要陸地在那裡，她的心就是安定的，因為那裡是她堅實的後方。

雖然海島的面積不大，卻是畫面的焦點，最引人注目，因為那介於黃色和粉色之間的顏色，是整

幅畫最淺的顏色。那種柔和而浪漫的色系、比肩而立的兩棵樹，都代表了戀愛的氛圍，尤其椰子樹的筆直和柳樹的婀娜既互補又映照。她提到椰子樹不像自己，那確實是她新增加的內容，用來代表她的男朋友。樹下還有珍珠。在圖27－5中，她也畫了珍珠，所以珍珠是她重要的意象。用珍珠自喻的人，自我評價都比較高。這裡的珍珠可能還有一層祝福的含義，即自己的戀愛是被祝福的。

看了這四幅畫，你是不是真切地體會到，透過圖畫，個體能夠實現個人成長，發生巨大的變化呢？

結語

在本書的最後，懇請讀者心懷寬容，對於書中存在的不足或者未能滿足你個人需求的部分予以包容。本書中的內容既不是硬性規定，也不是金科玉律，只是在你剛入門的時候提供的基本框架和一些幫助。不管我們對心理學的了解已經有多深入，每個個體在其中探索自我的道路都是獨特的。儘管遵循對與錯、黑與白的規則遠比容忍不確定性要容易，但對內心的探索，需要從你能夠面對真實的自己開始，需要你尊重心靈深處真實的聲音。

另外，我還是要補充一點，儘管我們講到了樹木圖中的很多元素可能具有的象徵含義，但圖畫中的任何元素和內容，都必須在圖畫和作畫者的具體背景下理解。象徵性的含義和象徵的過程從來都不是狹隘的，不意味著單一的對應，而可能非常豐富。

294

圖畫治療本身是一種非常強而有力的工具，它能夠容納和承載我們的所有情緒和感受，所以作畫者能夠藉助這項工具完成精妙的轉化，而非解讀本身促成了作畫者的改變。

後記

本書脫胎於「壹心理」平台的樹木圖課程。喜歡透過聲音來獲取訊息的夥伴可以在這個平台上找到樹木圖的音訊課程。

最初，壹心理找我講這門課的時候，其實我是有顧慮的，因為長久以來，我的教學對象都是心理學工作者，所以我擔心，如果把樹木圖的技術教給所有人，作為一種評測工具，這項技術本身可能就會失去了意義。所以我和壹心理的工作人員反覆溝通，最後我們把這門課定位在自我成長，期待用這項工具幫助更多人，同時避免了對工具本身的濫用和過度解讀。

真正準備課程所花費的時間比我想像的更多，耗費的心力也更多，其中很重要的一個原因，在於之前我主要是對心理學專業人士進行面授，所以並不清楚如何通過錄音的方式對沒有任何心理學基礎的人講課。我記得，最初的文字稿至少有七、八個版本，壹心理的工作人員還做出很多標註，例如，「防禦機制、表達性藝術治療這兩個詞人們可能聽不懂。佛洛伊德是誰？榮格是誰？可能有人沒聽說過，您提到的時候必須說明一下。『理論導向』這個詞過於拗口，有沒有更通俗易懂的詞替代？」一時間我的內心有點崩潰，因為我不知道該如何講課了。在我接觸的群體中，似乎沒有人不知道佛洛伊德、榮格，也不會有人聽不懂「理論導向」、「防禦機制」這些詞。於是我不斷地調整自己的思路，以便配合聽眾。

最初，工作人員回饋道：「嚴老師，您在一節課中講的東西太多了，必須減少知識量，

296

因為大家是初學者，可能有很多內容聽不懂或跟不上。」這不僅僅是改稿子的問題，而是我要徹底調整講課思路，想像如何針對一個新的群體傳授知識。這是一個音訊課程，與我在教室裡上課很不同。在課堂上講錯了，我可以馬上改正；如果講述不準確，下堂課我還有機會補充或修正。而音訊課程對準確度的要求更高，所以有時候為了找一個確切的詞，我必須查閱很多資料。

壹心理的工作人員希望我能多舉案例，我就提供了一些平時授課中經常使用的案例。當工作人員告訴我有些案例太專業的時候，我感到非常震驚，因為我一直把這些當作常識來講。同時，我也會絞盡腦汁地想生活中的案例。工作人員的回饋讓我第一次開始反思：是不是在面對面的授課中，有些地方我沒有講透、沒有講清楚？

對我而言，準備這門課程也是一種修煉。我記得在講到圖畫的神奇之處時，我用到了精神分析的一些名詞，如自體、客體、邊界，工作人員說新名詞太多了，我只能換一個思路重新備課，所以最終呈現在大家面前的，是我經過整合、讓沒有任何心理學基礎的人用聽的方式來學習的課程。但我並沒有因此降低課程的專業性、嚴謹性和系統性，這就給備課過程帶來了巨大的難度：要講得深、講得專業，同時又要通俗。這樣的備課難度，也讓我有機會反思自己的其他課程。我開始和學生確認他們是否懂得我講的內容，是否需要我從最基本的定義講起。

課程的時間限制對我來說也是一個很大的挑戰。我熟悉的上課方式有兩種：一種是給本科生、研究生在教室裡按學期進行，我有足夠的時間和空間，可以講得非常有系統；第二種是開設系列工作坊，就某個主題，一次講課就是三天或五天。然而，在這門課程中，一堂課

的時間只有十五分鐘左右，這對我來說是一個很大的挑戰，我必須重新安排知識架構，也需要壓縮所有的「水分」，留下的都得是有價值的、有意義的「乾貨」。我的一些同行也在聽這門課，從他們給我的回饋中，我非常欣慰地知道，我的課程對專業人士也有幫助。專業性是這門課程的生命力。

我從這門課程中獲得的最大收穫是要不斷地學習。雖然這門課用到了我數十年的累積，但我還是講述了很多新的東西，或者用新的方式來講述之前已有的知識，也解讀了很多新的圖畫。在備課的過程中，我讀了很多書，查閱了大量的資料，吸收和輸出成為一個良性的迴圈。

這也是從事心理學工作最巨大的好處——永遠是學生，永遠走在學習的道路上，學無止境。

此外，來自學員的回饋、鼓勵對我而言也非常有意義，很多學員的努力程度讓我動容。甚至是幫我錄製課程的錄音師，作為第一個聽眾，他從最開始的旁觀者，到後來越好奇而成為參與者，這讓我真真切切地感受到這門課給大家帶來的影響、變化和自我成長。在這門課程中，我和大家一同成長。

課程推出之後，我收到了很多人的回饋。這些回饋讓我知道課程對他們是有幫助的。

在參加學術會議時，常有我認識或不認識的人告訴我這門課對他們的幫助，這讓我非常欣慰——我付出的所有努力都是有意義的。也有更多的人問我是否有紙本書，因為他們更想擁有捧書在手、一頁一頁翻閱的感覺，也希望可以反覆查閱。最終，呈現在大家面前的就是這本書。

只是，將音訊課程變成一本書，並不是簡單地把課程的音訊轉換成文字即可。書的出版

要求更嚴謹，每一個字、每一句引文的出處、每一幅圖畫都需要推敲，再加上獲得作畫者的知情同意、圖畫的選取和掃描以及排版，工作量之大超過預期。感謝所有同意我使用圖畫的作畫者們，是你們的慷慨分享，讓本書多了生動感人的例子。感謝壹心理平台以及和我一起戰鬥過的檸檬同學、嘉欣同學，是你們最初的創意和不懈的推動使這門課程得以面世。金若水幫助我整理了書的初稿和圖片，感謝她的幫助，使這本書的雛形得以形成。感謝簡體中文版柳小紅編輯，她對每一處引文、每一條文獻都認真核對，甚至動用自己的人脈去找英文文獻來核對引文。感謝蘇琛同學幫助我覆核了每一條參考文獻。

特別感謝吉沅洪老師同意我對她書中兩張圖的引用和修訂，在寫作本書的過程中我也和她溝通過一些學術問題。還要感謝嚴余華，她不僅富有創意地在單身沙龍中使用了圖畫技術，還把這項過程寫成文稿，即本書的第三十五章。

一幅畫勝過千言萬語。我們因樹木圖相遇，也藉樹木圖共同成長。期待在圖畫心理的世界裡與你再次相遇！

參考文獻

阿爾弗雷德・阿德勒著，閻冠男、熊戈爾譯，《自卑與超越》，北京：人民郵電出版社，二〇一六。

卡爾・古斯塔夫・榮格著，徐德林譯，《榮格文集第五卷：原型與集體無意識》，北京：國際文化出版公司，二〇一一。

科赫（Charles Koch）著，程法泌、韓幼賢譯，《畫樹測驗》，台北：中國行為科學社，一九七九。

瑪蒂・萊妮著，楊秀君譯，《內向者優勢》，上海：華東師範大學出版社，二〇〇八。

唐納德・溫尼科特著，李真、蘇瑞銳譯，《塗鴉和夢境——兒童精神病學中的治療性諮詢》，北京：北京師範大學出版社，二〇一六。

吉沅洪，《樹木人格投射測試（第三版）》，重慶：重慶出版社，二〇一七。

陸雅青，《藝術治療——繪畫詮釋：從美術進入孩子的心靈世界》，重慶：重慶大學出版社，二〇一三。

嚴文華，《心理畫外音（修訂版）：原創首本心理圖解手冊，全新的心理解析理念》，上海：上海世紀出版股份有限公司發行中心（上海錦繡文章），二〇一一。

訾非、馬敏等，《完美主義研究》，北京：中國林業出版社，二〇一〇。

Alschuler R. H. Hatwick L.W. *Painting and Personality: A Study of Young Children (Vol. 2)*. Chicago: University of

Chicago Press, 1947.

Buck, J. *The H-T-P technique: A qualitative and quantitative scoring manual.* Journal of Clinical Psychology, 1948, 4(4): 317-396.

Buck J. W. , Hammer E. F. (Eds.) *Advances in House-Tree-Person Techniques: Variations and Applications.* Los Angeles: Western Psychological Services, 1969.

Buck J. N. *The House-Tree-Person technique : Revised manual.* Los Angeles: Western Psychological Services, 1966.

Gendlin E.T. *Three assertions about the body.* The Folio, 1993, 12 (1): 21-33.

Hammer, E. F. (Eds.) *The Clinical Application of Projective Drawings.* Springfield, IL: Charles C. Thomas Pub. Ltd., 1971.

Jolles I. *A Catalogue for the Qualitative Interpretation of the House-Tree-Person (H-T-P).* Los Angeles: Western Psychological Services, 1964.

Koch, K. *The tree test: The tree drawing test as an aid in psychodiagnosis.* Bern: Verlag Hans Huber, 1952.

Kramer E. Wilson L. *Childhood and art therapy.* New York: Scrocken Books, 1979.

Kramer E. *Reflections on the evolution of human perception: implications for the understanding of the visual arts and of the visual products of art therapy.* American Journal of Art therapy, 1992, 30: 126-142.

Kwiatkowska H. Y. *Family therapy and evaluation through art.* Springfield, IL: Charles C. Thomas, 1978.

Landgarten H. B. *Clinical art therapy: A comprehensive guide.* New York: Brunner/Mazel, 1981.

Lowenfeld V. Brittain W. L. *Creative and mental growth* (8th ed.) . New York: MacMillan, 1987.

Machover K. *Personality Projection in the Drawing of the Human Figure.* Springfield, IL: Charles C. Thomas, 1980.

Naumburg M. *Art therapy: its scope and function.* In E. F. Hammer (ed.), The clinical application of projective drawings. Springfield, IL: Charles C. Thomas, 1958.

Naumburg M. *Dynamically oriented art therapy: Its principle and practices.* New York: Crune & Stratton, 1966.

Stora R. *Etude historique sur le dessin comme moyen d'investigation psychologique.* Bulletin de Psychologie, 1963, 17(2-7/225): 266-307.

Wolff W. *The personality of the pre-school child.* New York: Grune & Stratton, 1946.

國家圖書館出版品預行編目資料

感覺不被愛的時候，就畫一棵樹吧！：跟
著心理學博士畫樹木圖解讀內心世界 /
嚴文華著 .-- 初版 .-- 新北市：遠足文化，
2020.11
　304 面；17×23 公分 .--（遠足心靈）
　ISBN 978-986-508-077-8（平裝）

　1. 繪畫心理學

940.14572　　　　　　　　　109014649

遠足心靈

感覺不被愛的時候，就畫一棵樹吧！
跟著心理學博士畫樹木圖解讀內心世界

作　　　者 —— 嚴文華
編　　　輯 —— 林蔚儒
總 編 輯 —— 李進文
執 行 長 —— 陳蕙慧
行銷總監 —— 陳雅雯
行銷企劃 —— 尹子麟、余一霞、張宜倩
美術設計 —— 吳郁嫻

社　　　長 —— 郭重興
發行人兼
出版總監 —— 曾大福
出 版 者 —— 遠足文化事業股份有限公司
地　　　址 —— 231 新北市新店區民權路 108-2 號 9 樓
電　　　話 —— (02) 2218-1417
傳　　　真 —— (02) 2218-0727
客服信箱 —— service@bookrep.com.tw
郵撥帳號 —— 19504465
客服專線 —— 0800-221-029
網　　　址 —— https://www.bookrep.com.tw
臉書專頁 —— https://www.facebook.com/WalkersCulturalNo.1
法律顧問 —— 華洋法律事務所　蘇文生律師
印　　　製 —— 呈靖彩藝有限公司

定　　　價 —— 新台幣 400 元
初版一刷　西元 2020 年 11 月